透視圖經典教程

BASIC PERSPECTIVE DRAWING **A VISUAL APPROACH**
6th Edition

創造視覺的方法

楓書坊

透視圖經典教程

創造視覺的方法

約翰·蒙太格
John Montague

BASIC PERSPECTIVE DRAWING **A VISUAL APPROACH**
6th Edition

透視圖經典教程 | 創造視覺的方法

BASIC PERSPECTIVE DRAWING | A VISUAL APPROACH 6th Edition

Basic Perspective Drawing: A Visual Approach, 6th Edition

By John Montague

Copyright © 2013 Jonn Wiley & Sons, Inc. All right reserved.

This Traditional Chinese language edition is arranged with Wiley & Sons InternationalRights, Inc.,

through LEE's Literary Agency, Taipei

Traditional Chinese translation rights © Maple House Cultural Publishing

出　　　版／楓書坊文化出版社
地　　　址／新北市板橋區信義路163巷3號10樓
郵 政 劃 撥／19907596　楓書坊文化出版社
網　　　址／www.maplebook.com.tw
電　　　話／02-2957-6096
傳　　　真／02-2957-6435
作　　　者／約翰・蒙太格
翻　　　譯／楊苓雯
企 劃 編 輯／陳依萱
內 文 排 版／洪浩剛
校　　　對／劉素芬
港 澳 經 銷／泛華發行代理有限公司
定　　　價／380元
出 版 日 期／2019年5月

國家圖書館出版品預行編目資料

透視圖經典教程 創造視覺的方法 / 約翰・
蒙太格作；楊苓雯譯. -- 初版. -- 新北市：楓
書坊文化, 2019.05　　面；公分
譯自：Basic perspective drawing :
　　　a visual approach, 6th ed.
ISBN 978-986-377-470-9（平裝）

1. 透視學　2. 繪畫技法

947.13　　　　　　　　　108003280

目錄

前言

《透視圖經典教程》如今改訂到第六版。過去許多年來，這本書獲得來自藝術家、建築師、設計師、插畫家、教師和學生的直接回饋，而不斷擴寫、改良（將這本書作為參考資料、自學工具，或是教科書）。

第六版擴充了補充資料（網址取得：http://bcs.wiley.com/he-bcs/Books?action=index&bcsId=7626&itemId=1118134141※），新增數段示範和教學影片。這些影片處理了學生時常遇到的一些很難掌握的特定技法。新增的影片是書籍文字的延伸，處理平行線繪製、dropping plans into views、geometric tools、slopes、curves和shadows的一些基本概念。全書中只要有出現下方的場記板圖示，表示此主題有相應的教學影片：

網路補充資料包括「學習觀察」、「用三度空間思考」等單元，示範「素描本計畫」，以及延伸參考資料「透視照片集錦」。

本書原先的讀者將會注意到插圖和呈現的細微改變與說明。為了讓這本書保持適當厚度，附錄裡有些逐步說明的插圖經合併與精簡。同樣為了節省空間且符合本書聚焦於基本技法的任務，刪除從第三版開始加入的章節「透視圖與電腦」。所幸自第三版發行的一九九八年至今，數位透視圖程式的繁多資訊已可輕易取得，使得是否納入相關資料變得較不關鍵。在此考量下，務必謹記透視圖既是觀看與了解視覺世界的方式，也是重製視覺世界的一種技術。由此可知，了解本書呈現的透視基本原理後，必能掌握重要基礎，進而利用令人振奮、不斷演變的數位新工具。

《透視圖經典教程》的內容結構能夠循序學習，以及／或者當成參考資料。第一章提供導覽與概述，後續章節則處理更特定的問題與技法。為了讓效果更好，這本書應該被當成學習工具，可以在書中畫畫、書寫、畫重點，甚至塗色。如同閱讀和寫作，透視圖是一種可學習的技術。而且，就跟其他任何技術一樣，練習和耐心能獲致精熟與流暢，從已知跨入未知，從簡單臻至複雜。

這本書的規劃將帶領使用者以盡可能直接、有效率的方式一步步獲益。

※進入網頁後，點擊「Browse by Resource」會出現video專區，此為收費資源，請讀者自行購買。

第一章　概論

在普遍的經驗裡，我們的目光持續移動，游移於眼前的物體與不斷變化的環境。

我們藉著此種持續的掃視建立經驗數據（experiential data）。經驗數據是由人們的心智操控處理，用以形成我們對視覺世界的理解或認知。

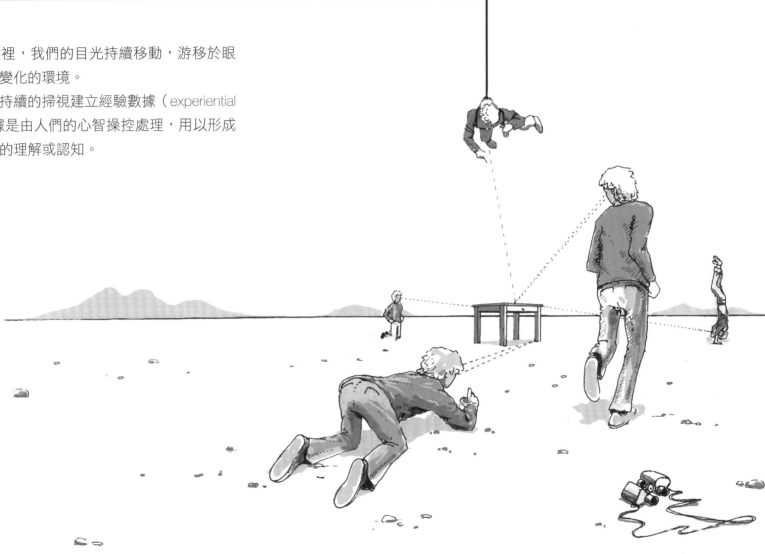

視覺世界的心智圖像永遠不可能
與經驗完全一一對應。我們的知覺
是整體的,由我們對現象抱持的所
有相關資訊構成,而不僅是特定景
象的視覺外觀。

凝視物體或景象時,我們一次
察覺所有的知覺資訊——顏色、關
聯、象徵意義、基本形狀,以及無
限多的意涵。

因此,即使是像桌子這麼簡單的
物體,我們的知覺仍不可能完整表
達。要表達我們的任何經驗,必定
有其侷限且不完全。

我們選擇什麼能夠、或將獲得表
達,深受我們自己、或所處文化施
加的眾多限制影響。

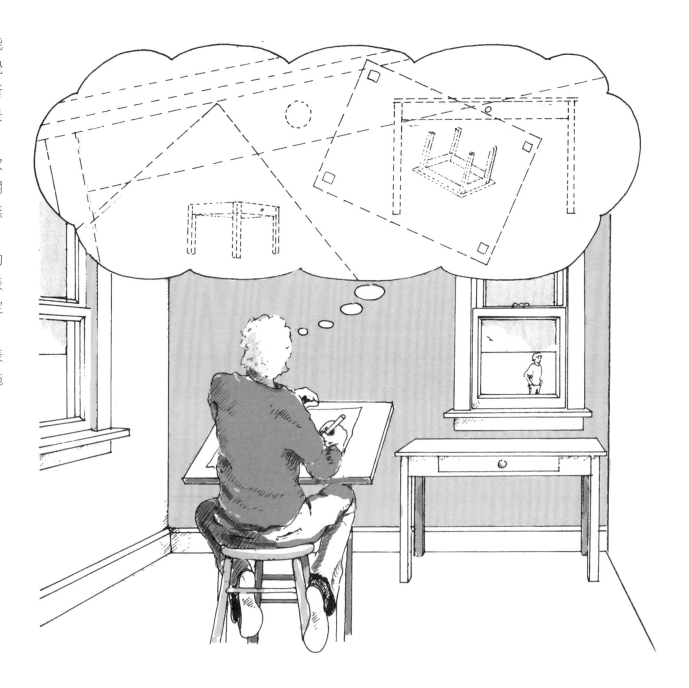

表達視覺資料時，個人和整體文化選擇——有些出於意識，有些則否——現象經驗的哪些層面可以或應該表達。

考量右方的四幅圖像。每一幅畫都在表達桌子的相異資訊組合，而且每一種都「正確」。

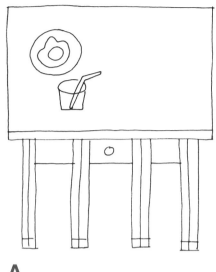

A.
多重視角同時呈現。

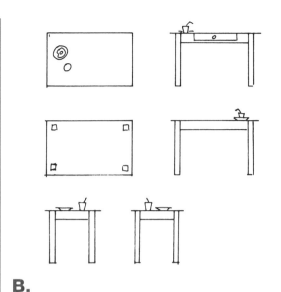

B.
將各組件區分成測量平面圖（plans）和立面圖（elevations）。

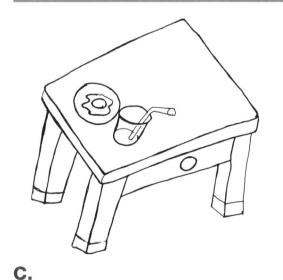

C.
組件的安排用以表達感覺、情緒和重量。

D.
選擇單一視角以塑造視覺表象。

視角（Points of View）

　　採用特定一種描繪形式時，雖然獲得此種形式的好處，但也喪失其他種可能性。因此，線性透視（linear perspective）僅僅是許多種描繪形式的其中一種方法，而且並非永遠都是最有用或最正確的技法。

多重視角

　　此種描繪形式主導著中世紀藝術、非西方文化、早期藝術、兒童美術，以及大半的二十世紀藝術。多重視角形式描繪物體重要或已知的部分，而不僅僅是物體呈現在單一視角裡的樣貌。

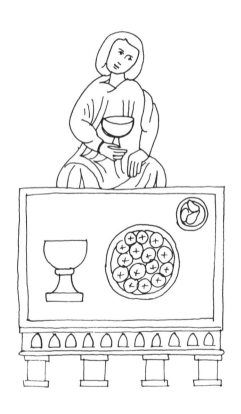

單一視角

　　歐洲文藝復興時期（西元一四五〇年）開發出此種描繪形式。它描繪真實情況的外觀；亦即從單一視角看過去的外觀，彷彿在一扇窗的表面上描繪。請留意，在這種「寫實」視角下，我們看不見桌上的蘋果和第二個杯子。

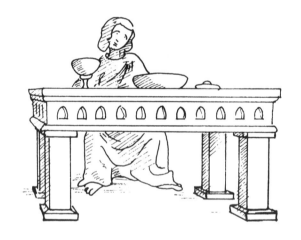

從單一位置觀看物體的限制，也代表觀看者和物體都是靜止的。
一旦此假設成立，透視圖的機制原則隨之成立。

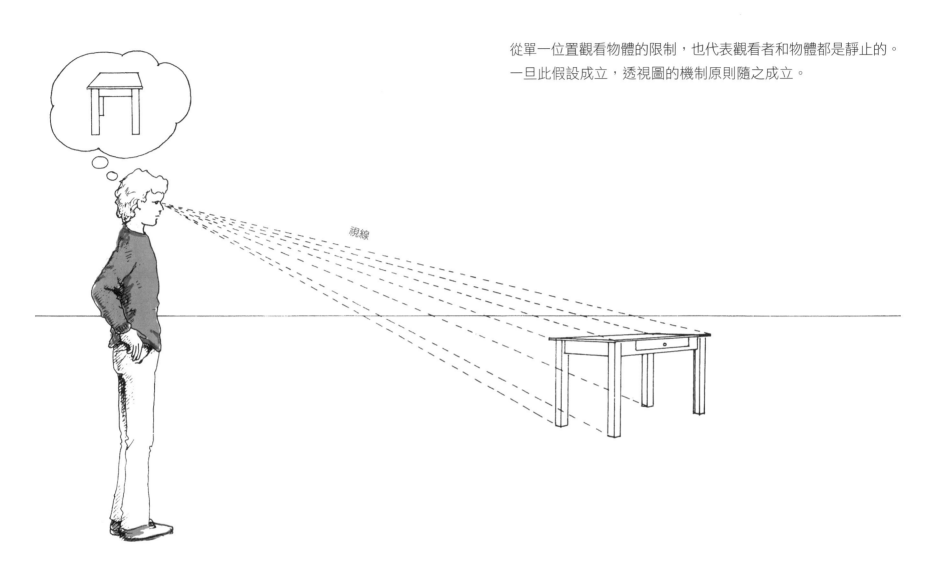

視線

如圖所示，物體反射光（視覺資訊）至所有方向，只有朝觀看者方向反射的光，傳達觀看者眼中物體
成象的必要視覺資訊。

投影面

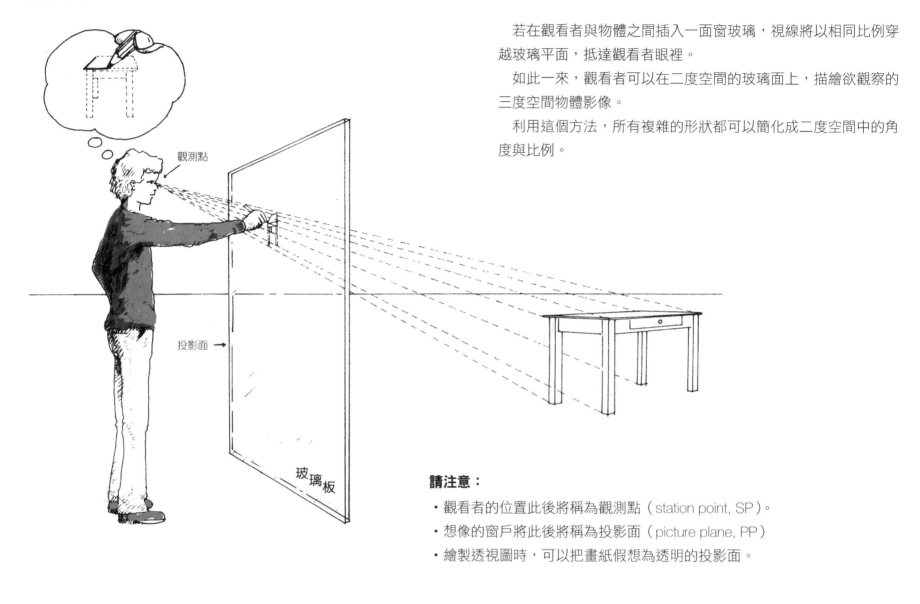

觀測點

投影面 →

玻璃板

若在觀看者與物體之間插入一面窗玻璃，視線將以相同比例穿越玻璃平面，抵達觀看者眼裡。

如此一來，觀看者可以在二度空間的玻璃面上，描繪欲觀察的三度空間物體影像。

利用這個方法，所有複雜的形狀都可以簡化成二度空間中的角度與比例。

請注意：

- 觀看者的位置此後將稱為觀測點（station point, SP）。
- 想像的窗戶將此後將稱為投影面（picture plane, PP）
- 繪製透視圖時，可以把畫紙假想為透明的投影面。

線性透視的深度錯覺，是藉由投影面上線段的相對尺寸、位置和形狀來表示。最明顯的線索是尺寸，物體離得愈遠，尺寸顯得愈小；下圖即為示範。請留意，物體距離觀看者愈遠，投影面上的視線範圍愈窄、且愈靠近視線高度。

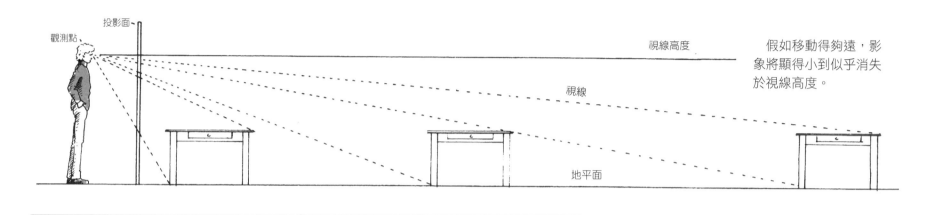

投影面

觀測點

視線高度

視線

地平面

假如移動得夠遠，影象將顯得小到似乎消失於視線高度。

　　以下例圖是在二度空間平面上表示深度的一些線索。把它們看作立體圖形並非共通經驗。有些文化拒絕將任何二度空間影像理解為平面以外的事物——甚至包括一張照片！反過來說，西方文化同樣很難認為以下二度空間影像真的是平面。

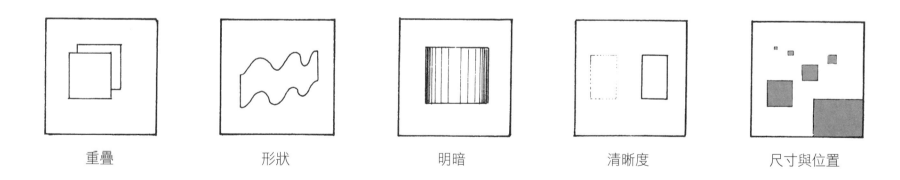

重疊　　　　　形狀　　　　　明暗　　　　　清晰度　　　　尺寸與位置

觀測點後方的景象

以投影面為準，所有遠離觀看者的物體將愈來愈趨近視線高度，同時愈變愈小。

請留意，場景裡相互平行的線將朝視線高度上的一個共同點匯集。在此點上，線與線之間的距離小到似乎消失了。

線匯集的點稱為消失點（vanishing point, VP）。

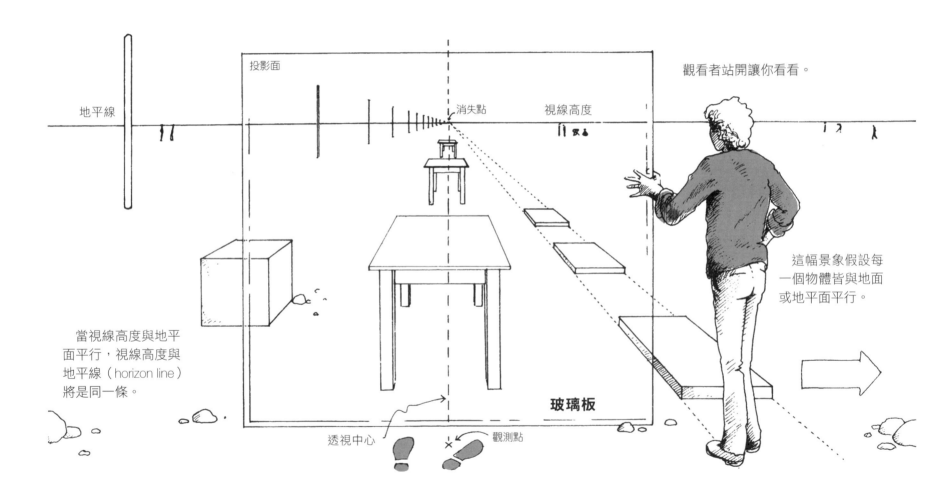

投影面

觀看者站開讓你看看。

地平線

消失點　　視線高度

當視線高度與地平面平行，視線高度與地平線（horizon line）將是同一條。

這幅景象假設每一個物體皆與地面或地平面平行。

玻璃板

透視中心　　　　觀測點

消失球體

　　從觀測者在空間裡的位置為起點，物體可以朝任何方向後退，不限於沿著與地面平行的方向。因此，任何可觀察物體皆存在消失球體（sphere of disappearance）。從觀測點往任何方向後退的物體，其尺寸將顯得愈來愈小，直到物體抵達球體的最外圍，變得完全消失。

　　在其他所有因素相等時，物體的尺寸與亮度決定了球體的大小。

　　有多少個觀察物體，就有多少個同心的消失球體。

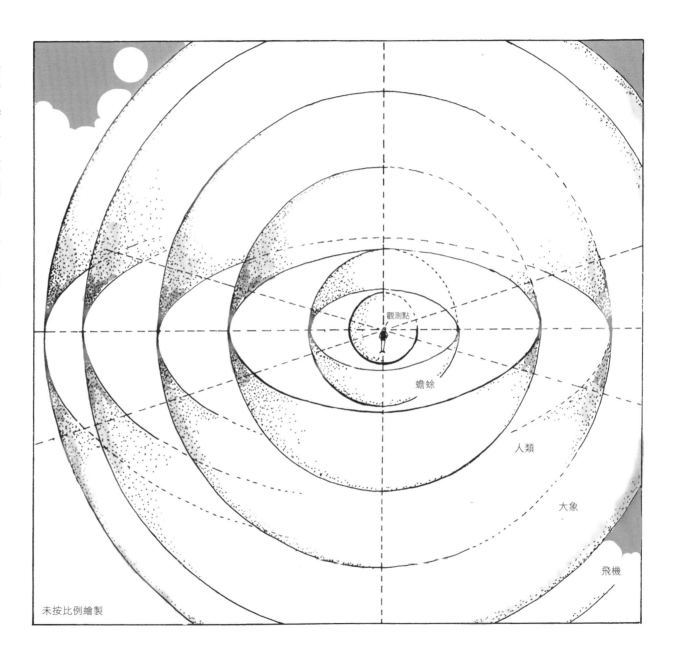

觀測點

蟾蜍

人類

大象

飛機

未按比例繪製

人們觀察事物時，雙腳大多穩穩踩在地上。這導致消失球體實際上以這幾種形式後退：

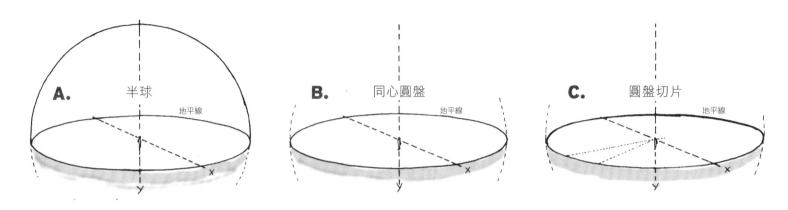

A. 半球　　　　B. 同心圓盤　　　　C. 圓盤切片

由於我們的一般經驗集中於站在地平面上觀察，消失球體於是後退至環繞圓盤的地平線，與地平面相近（B）。
因為我們一次只看一個方向，圓盤縮減成一個切片，地平線也只剩下一個區段（C）。

我們身體的自然狀態，提供
了天然的水平與垂直軸線。

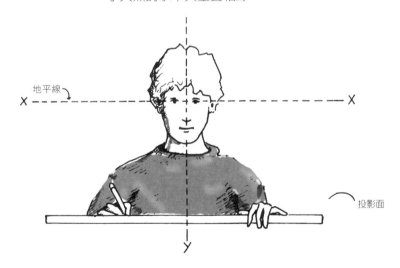

球體、半球體和圓
盤的切片，實際上構
成圓錐的形體。

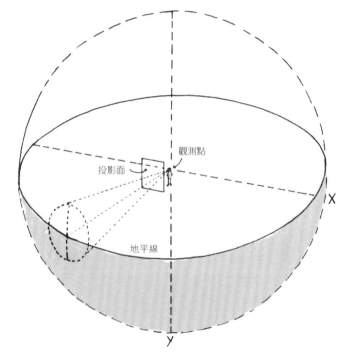

視錐角

　　人類眼睛的感光範圍呈半球形，一眼各以約一百五十度的錐形感光。雙眼的錐形範圍重疊，讓我們的感光範圍接近一百八十度。

　　只有在兩眼重疊的範圍內才有雙眼視覺。

　　在廣闊的視野之中，我們真正清晰聚焦的錐角約三十至六十度。當物體位於此標準視錐角（cone of vision）之外，我們通常覺得物體變形了，像是廣角鏡下的影像。

　　垂直來看，我們的視野限制在約一百四十度內，視線被眉毛、眼睫毛和臉頰隔斷。

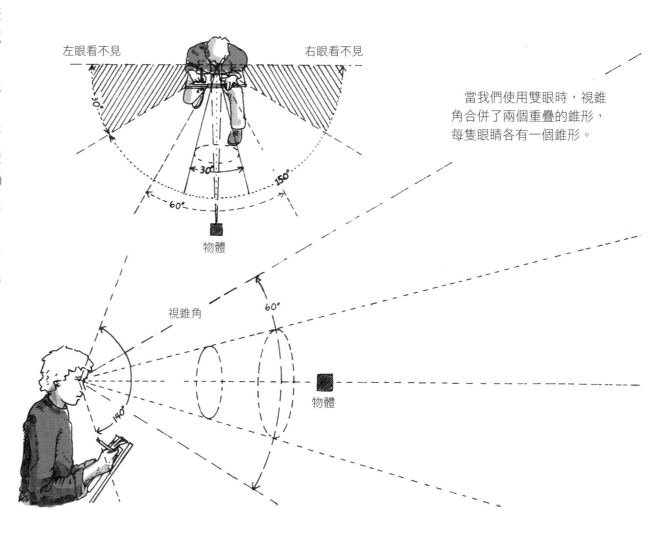

左眼看不見　　　　　右眼看不見

30°

30°

150°

60°

物體

當我們使用雙眼時，視錐角合併了兩個重疊的錐形，每隻眼睛各有一個錐形。

視錐角

60°

140°

物體

對應視錐角的眼睛視覺

兩隻眼睛各從稍微不同的角度感知物體。這給予大腦關於物體深度的強烈線索。大腦比對雙眼的二度空間影像，創造出一個三度空間影像。

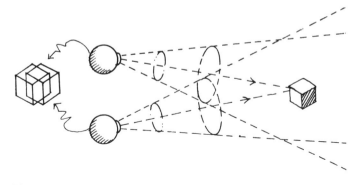

雙眼視覺

繪製透視圖時必須只用一隻眼睛。要記得，透視系統基於單一視角。換句話說，二度空間繪圖是基於單眼的二度空間景象。

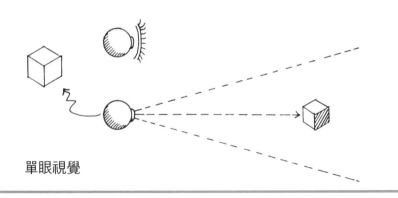

單眼視覺

我們的雙眼間距是固定的，它們面對聚焦物體的角度也是固定的。因此，藉由一種直覺式的三角測量，幫助我們推定物體的距離。只使用單眼時將喪失此種直覺，這導致繪製的圖像與觀察的世界間永遠都有顯著差別。

立體眼鏡和立體相機試圖讓雙眼看見稍有不同的景象，重現雙眼視覺，以人工方式創造深度感。

應用幾何定律，若雙眼間距（AB）及雙眼與物體的角度（CAD、CBD）已知，即可得知觀測者與物體間的距離（DC）。

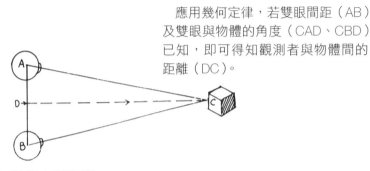

深度知覺與立體視覺

四種透視角度

透過投影面觀看物體的角度，是決定採用何種透視畫法的重要因素。

單點和兩點平行透視可能有一條主軸線與投影面平行。

物體可能與投影面間有個角度，即物體的四十五度對角線與投影面亦非平行。

三點透視的物體角度可能以上皆非。

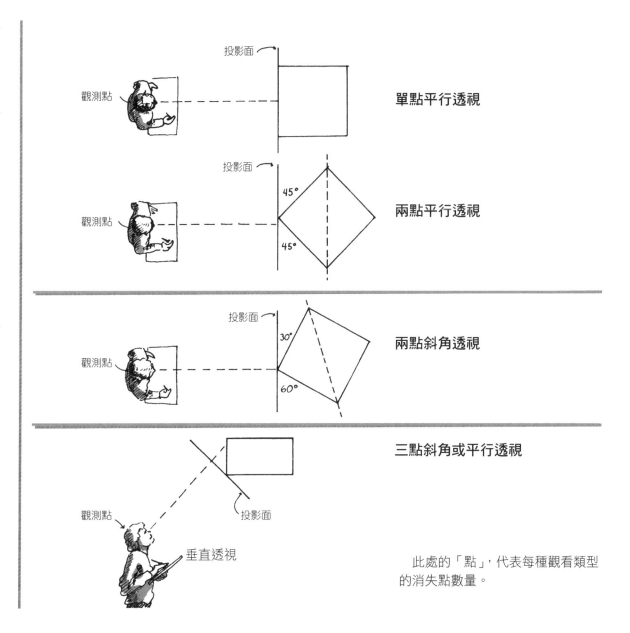

單點平行透視

兩點平行透視

兩點斜角透視

三點斜角或平行透視

此處的「點」，代表每種觀看類型的消失點數量。

單點平行透視

本頁由直線構成的物體有以下特質：

· 有一個面與投影面平行。

· 有一個面與地面平行，且與投影面垂直。

　這導致後退的平面也彼此平行，匯集至同一個消失點。

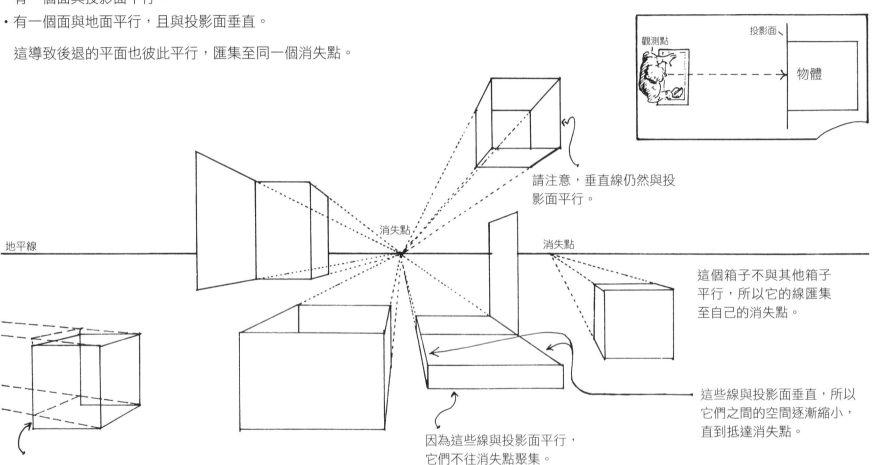

投影面

觀測點

物體

請注意，垂直線仍然與投影面平行。

消失點

地平線

消失點

這個箱子不與其他箱子平行，所以它的線匯集至自己的消失點。

這些線與投影面垂直，所以它們之間的空間逐漸縮小，直到抵達消失點。

因為這些線與投影面平行，它們不往消失點聚集。

這個箱子位於視錐角的外端，並且開始變形。它的左緣距離較遠，跟距離較近的右緣相比應該顯得較小，如同虛線所示。

兩點平行透視

本頁由線條繪製的物體有以下特質：

· 四十五度對角線與投影面平行。

· 有一個面與地面平行，且與投影面成四十五度角。

這導致後退的線匯集於兩個分開的消失點。

與投影面成45度角

與投影面平行

觀測點

投影面

45°

45°

45°

消失點

單點透視

45度消失點

消失點

地平線

垂直線依然未變

變形（視錐角以外）

45度對角線與投影面平行

請注意這些四邊形開始變形的模樣，因為它們往左右移得太遠，或是太靠近觀看者。

在這些四邊形上，與投影面垂直的45度對角線指向的消失點，正好位於左右消失點的中央。

兩點斜角透視

本頁用線條構成的形體有以下特質：

· 除垂直線外，沒有線或軸與投影面平行。

· 所有物體皆與地面平行。

　在此案例中，後退的平面呈三十度和六十度角，而非先前的四十五度角。

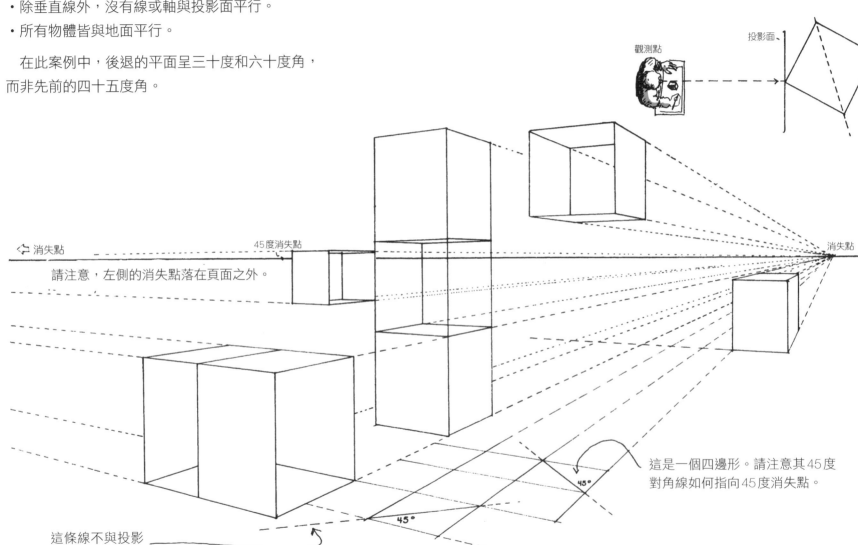

投影面

觀測點

消失點

45度消失點

消失點

請注意，左側的消失點落在頁面之外。

這是一個四邊形。請注意其45度對角線如何指向45度消失點。

45°

45°

這條線不與投影面平行。

三點斜角或平行透視

這些圖形有以下特質：

- 沒有一面與投影面平行。
- 沒有一面與地面平行。

在此，垂直線距離透視中心夠遠，使它們也顯得漸縮——在此例中，指向一個垂直消失點（vertical vanishing point）。

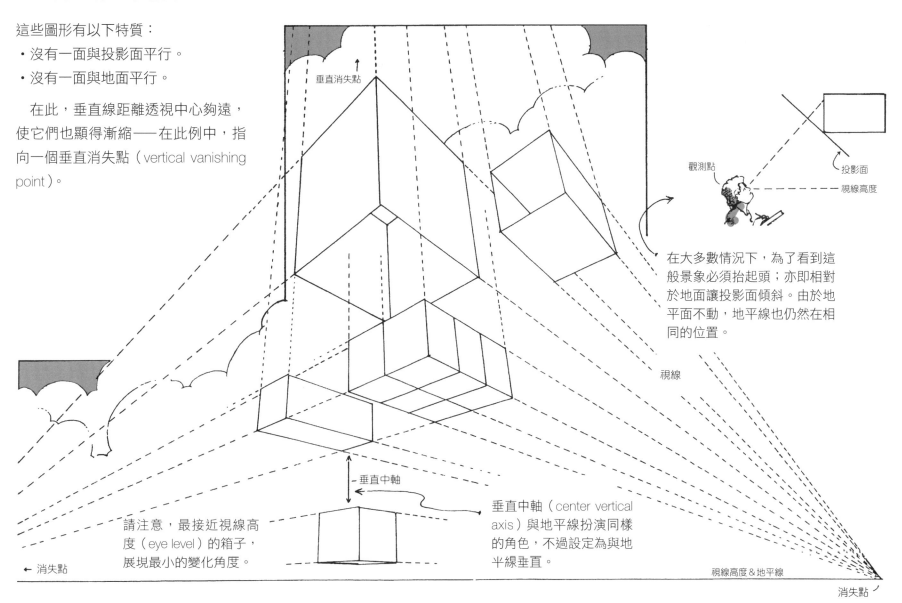

垂直消失點

觀測點

投影面

視線高度

在大多數情況下，為了看到這般景象必須抬起頭；亦即相對於地面讓投影面傾斜。由於地平面不動，地平線也仍然在相同的位置。

視線

垂直中軸

垂直中軸（center vertical axis）與地平線扮演同樣的角色，不過設定為與地平線垂直。

請注意，最接近視線高度（eye level）的箱子，展現最小的變化角度。

← 消失點

視線高度＆地平線

消失點

把這幅圖上下顛倒，就可以從空中觀看垂直消失點。

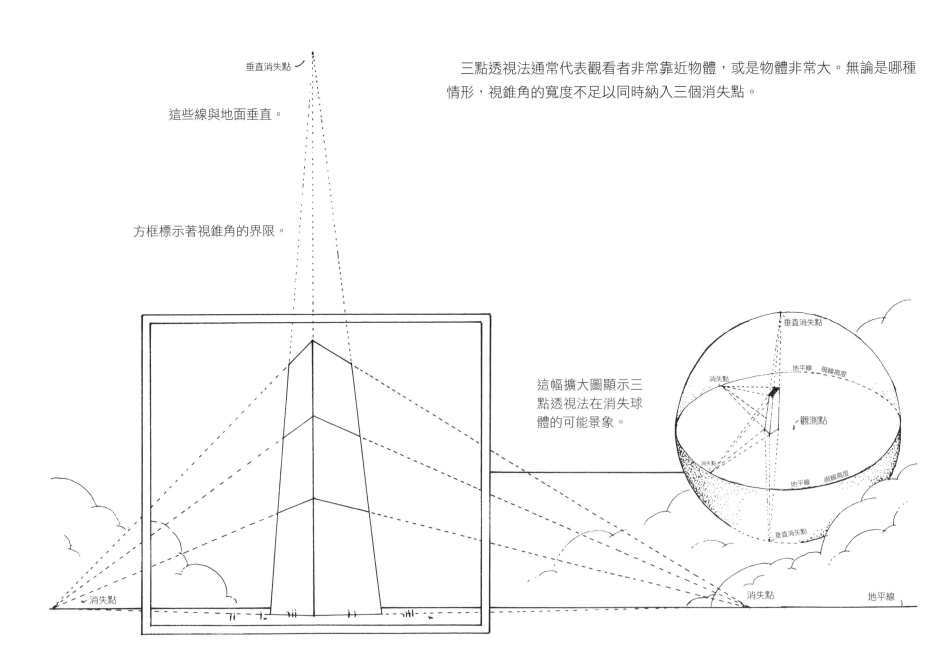

垂直消失點

這些線與地面垂直。

方框標示著視錐角的界限。

三點透視法通常代表觀看者非常靠近物體，或是物體非常大。無論是哪種情形，視錐角的寬度不足以同時納入三個消失點。

這幅擴大圖顯示三點透視法在消失球體的可能景象。

垂直消失點

地平線 視線高度

消失點

觀測點

消失點

地平線 視線高度

垂直消失點

消失點

消失點

地平線

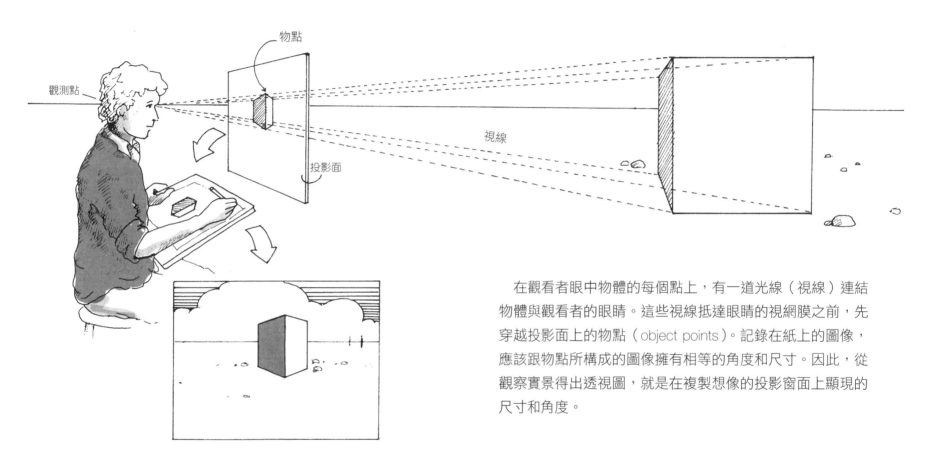

物點

觀測點

物點

投影面

視線

在觀看者眼中物體的每個點上，有一道光線（視線）連結物體與觀看者的眼睛。這些視線抵達眼睛的視網膜之前，先穿越投影面上的物點（object points）。記錄在紙上的圖像，應該跟物點所構成的圖像擁有相等的角度和尺寸。因此，從觀察實景得出透視圖，就是在複製想像的投影窗面上顯現的尺寸和角度。

找出尺寸

　　物體的尺寸可以從投影窗面獲得，只要把直尺拿在臂展距離觀看物體，用大拇指在直尺上標出長度，即可依樣比出高度和寬度，並且套用任何想要的比例轉成繪圖。

　　將測量手臂伸直，讓手臂跟眼睛的距離維持一致。請記得，直尺代表投影面。

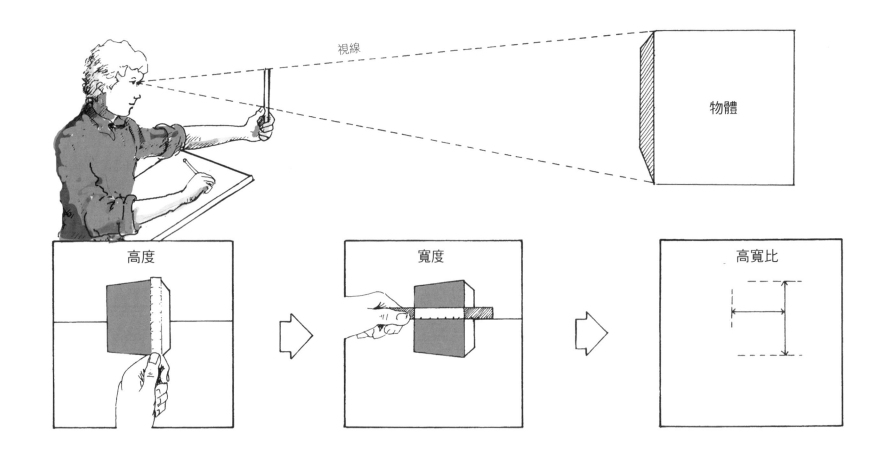

視線

物體

高度

寬度

高寬比

找出角度

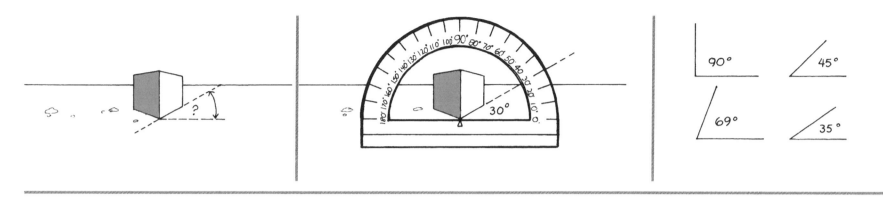

物體後退遠離觀看者時尺寸縮減，顯得跟投影面形成一個角度。為了判定這些角度，最理想的方式是透過透明的量角器觀察，並且記下角度。不過比較實際的方式是拿直尺對齊垂直線和／或地平線，藉此推定角度的形狀。假如一開始看不出角度的確切形狀，試著跟常見的角度比較，例如九十度和四十五度角，再記下兩者間的差距。

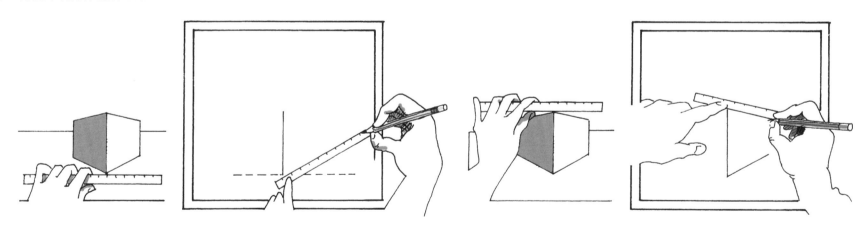

找出觀察物體的角度

如果你能依照「找出角度」所述的去複製物體或景象的角度和尺寸，無論是否了解線性透視的規則，你都能得到任何物體或空間的正確透視圖。要從景象得出透視圖真的只需做到一件事：將想像投影面上的角度和尺寸一對一地畫出來。

然而，透視知識具有兩種層面的價值：

• 節省時間，減少必須測量的尺寸和角度數目。
• 透視系統可以自我修正。即使你誤判一個角度，完成的透視圖將指出這項錯誤，或至少稍稍修正角度。

接下來有三個練習，提供從實景得出透視圖的簡單步驟。請注意，基本程序將由簡入繁——從必要到次要。

首先，建立地平線（觀看者的視線高度）對任何景象都是關鍵步驟。

1. 在物體上找出一條垂直線，最好靠近你和你的透視中心。

2. 找出後退平面跟垂直線所夾的角度。離視線高度愈上或愈下尤佳，因為角度將更極端且更易於測量。

3. 在垂直線的同一側找出第二個角度。

4. 兩條線相交的點即為消失點。

5. 畫一條線通過消失點且與紙張底部平行（即與投影面的底部平行）。這就是地平線（視線高度）。

習題一：從觀察實景繪製單點透視圖

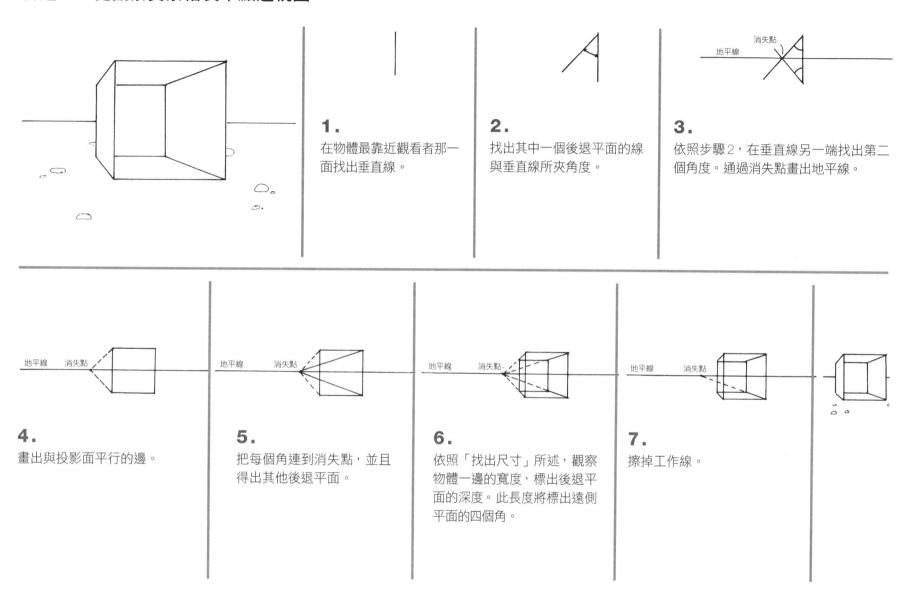

1.
在物體最靠近觀看者那一面找出垂直線。

2.
找出其中一個後退平面的線與垂直線所夾角度。

3.
依照步驟2，在垂直線另一端找出第二個角度。通過消失點畫出地平線。

4.
畫出與投影面平行的邊。

5.
把每個角連到消失點，並且得出其他後退平面。

6.
依照「找出尺寸」所述，觀察物體一邊的寬度，標出後退平面的深度。此長度將標出遠側平面的四個角。

7.
擦掉工作線。

邊看邊畫

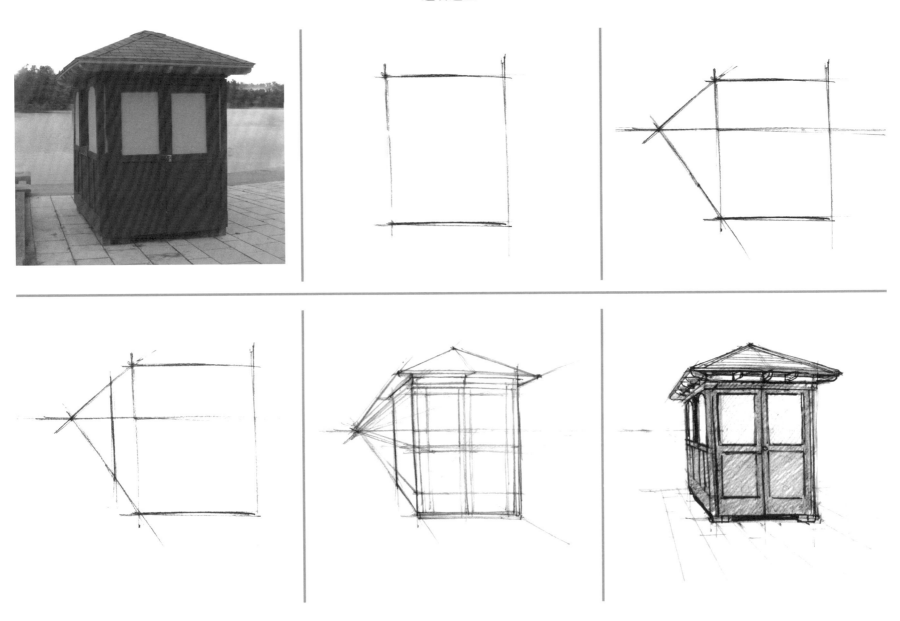

習題二：從觀察實景繪製兩點透視圖

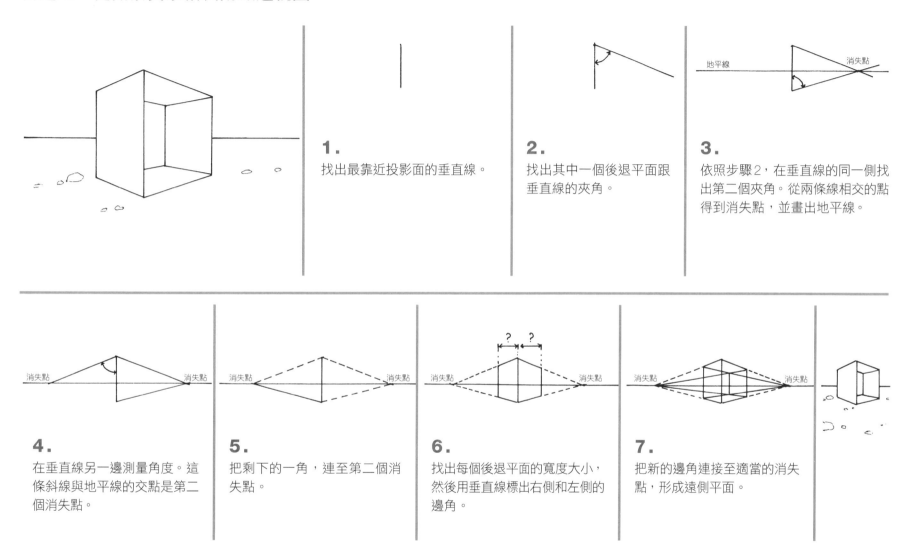

1.
找出最靠近投影面的垂直線。

2.
找出其中一個後退平面跟垂直線的夾角。

3.
依照步驟2，在垂直線的同一側找出第二個夾角。從兩條線相交的點得到消失點，並畫出地平線。

4.
在垂直線另一邊測量角度。這條斜線與地平線的交點是第二個消失點。

5.
把剩下的一角，連至第二個消失點。

6.
找出每個後退平面的寬度大小，然後用垂直線標出右側和左側的邊角。

7.
把新的邊角連接至適當的消失點，形成遠側平面。

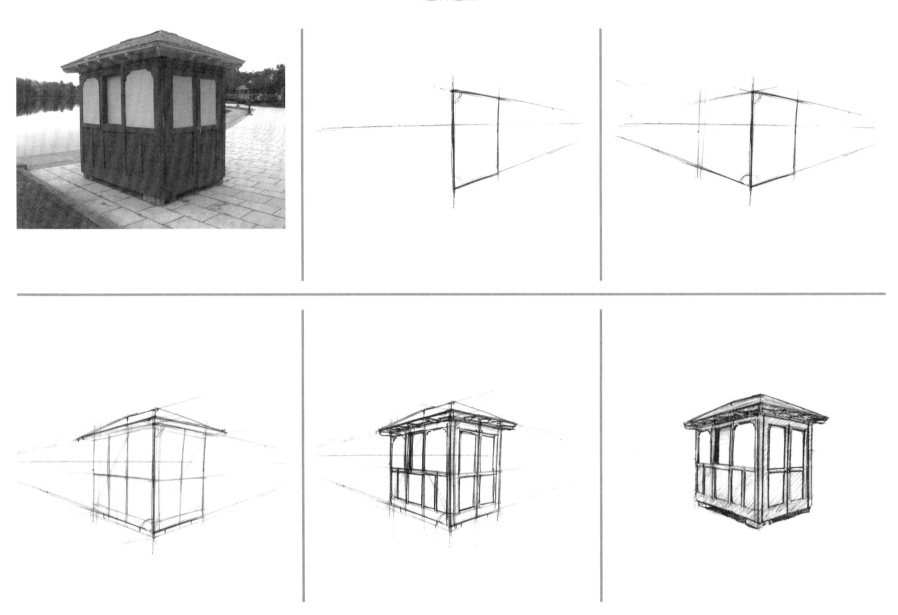

習題三：從觀察實景繪製三點透視圖

1.

找出最靠近投影面的垂直線。如果沒有垂直線，還是畫一條當作參考線。接著找出一個後退平面的角度。

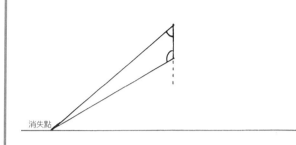

2.

在垂直線的同一側找出第二個角度，建立消失點和地平線。

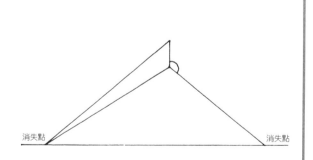

3.

接著，在垂直線另一側找出一個角度，在地平線上建立第二個消失點。

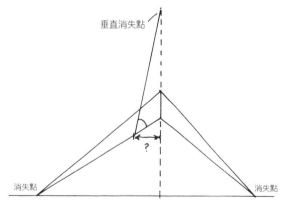

4.

為了找出垂直消失點，首先繪製一個面，接著判讀跟後退平面或地平線間的角度。

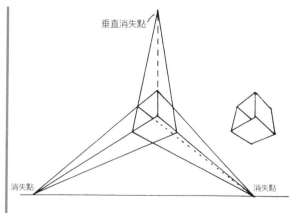

5.

在與地平線垂直的一條線上，這些直立斜線相交的點即為垂直消失點。

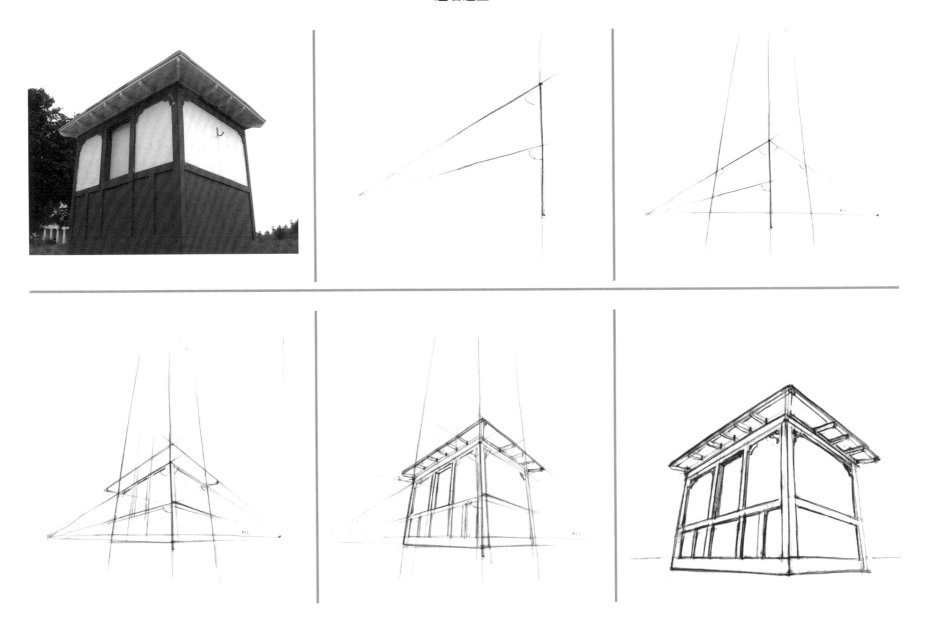

第三章 平面圖、立面圖與平行投影

在嘗試構成透視景象前,先學習如何得出平面圖和立面圖將有幫助。

想像物體(在例圖中是一棟房子)的頂部和側邊各推往一個平面。

從上面觀看稱為平面圖,從側面觀看稱為立面圖。

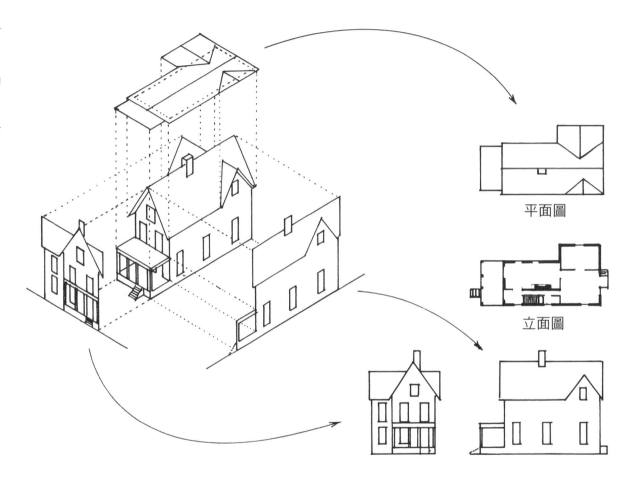

平面圖

立面圖

平面圖提供從上方俯瞰物體的景象，常用於在物體上切開一個面以顯示重要資訊。

舉例來說，在建築繪圖中，平面圖用在高度足以切開的樓層，顯示窗戶和其他重要特徵。

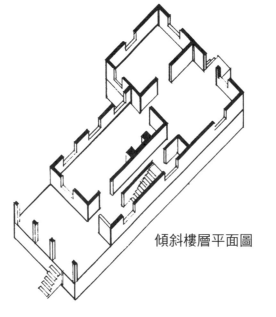

傾斜樓層平面圖

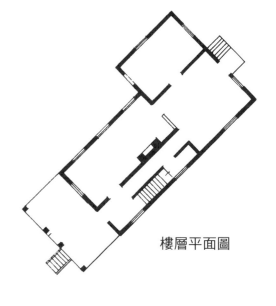

樓層平面圖

立面圖也稱為局部圖，以同樣方式垂直切過物體中央，用以顯示內部排列。

如大樓般的複雜物體可能需要許多張平面圖、立面圖和局部圖。

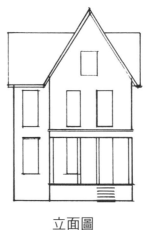

立面圖

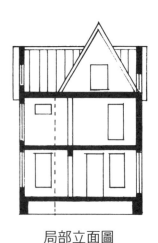

局部立面圖

例如船和飛機等複雜的彎曲狀物體，需要更加細緻複雜的描繪方法。

原則依舊相同，不過物體必須切成多個區塊，好標出各曲線的參考點。

本頁是獨木舟的簡單平面圖和立面圖，細分成一系列平行與相交的平面。

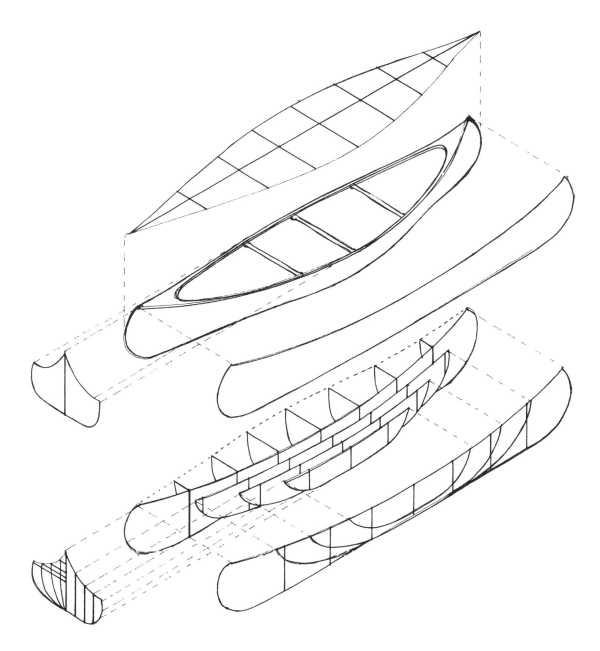

平行繪圖

　　若不強求為物體創造完全「正確」視覺透視的繁複步驟，有可能、而且有時更適合採用平行投影（paraline projection）技法。平行繪圖是為物體創造立體感的一種速記法，並且跟所有的繪圖技法一樣有其優缺點。

　　使用平行繪圖的其中一個優點是能快速繪圖，並且用簡單的繪圖工具調整比例（T型尺、三角尺和直尺）。即使徒手畫，平行繪圖仍可能在設計過程裡變出可靠的三度空間圖像。還有一點跟我們學習視覺線性透視的目的更為直接相關：平行繪圖對於闡明基本的線、面和形狀大有幫助，而它們是製作完整透視圖的必要元素。

平行投影的關鍵在於所有在現實中平行的線，在繪圖時也保持平行。

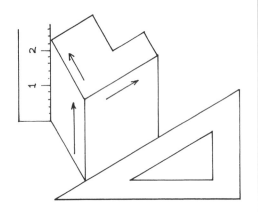

呈三角體的物體只有三組平行線。

三種實用的平行投影類型：

・傾斜平面投影：畫出平面圖後，只要上升或下降至立面高度。

・傾斜立面投影：立面圖的四個角以一個角度向後推。

・（等角）立體投影：此種投影來自數個特定角度的組合。

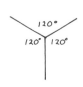 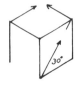

繪製傾斜平面投影圖

　　要繪製傾斜平面投影圖，首先設置平面圖的位置，讓你最感興趣的那些面得以顯現。

　　為了加速繪製程序，選用四十五度或六十度／三十度角最為可行。

　　平面圖畫好後，從平面圖的四個角垂直下降或上升，移動距離即為立面圖所指的高度。

　　依專案而定，有時假設平面圖位於頂端較容易，如此一來，立面圖就可以落在地面高度。至於將平面圖設於地面較適當的情況，那就向上畫出立面圖，隨後擦掉隱藏線。

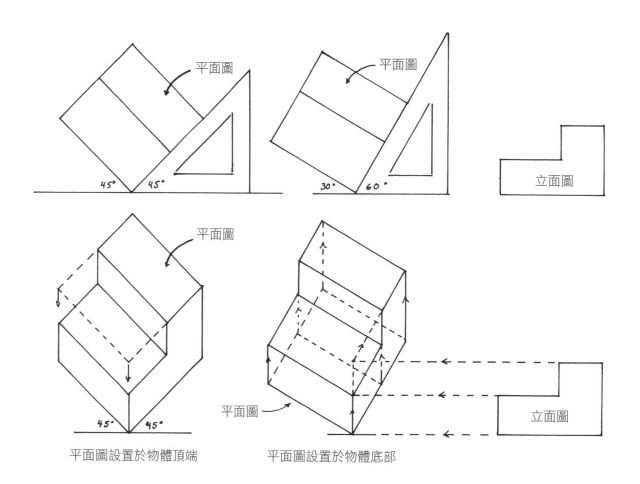

平面圖設置於物體頂端　　　　平面圖設置於物體底部

如同其他所有類型的平行繪圖，與完善的視覺透視圖相比，傾斜平面投影圖有其限制。

所有的傾斜平面投影圖皆假定視角限於物體上方或下方的四十五度角左右。

傾斜平面投影圖的進一步限制，在於可能的視角數量固定。不過這八種視角呈現物體的頂端、底部和每一個面，對於許多用途而言或許已足夠。

要看到更多視角，我們必須改變平面圖的角度。

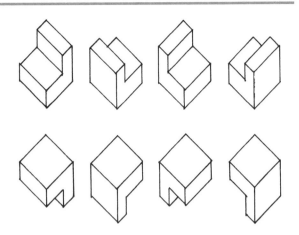

在傾斜平面投影圖中，由於物體的尺寸並不隨遠離而縮小，距離觀看者最遠端的影像將趨變形。

比較右方的透視圖和傾斜平面投影圖。請注意兩張圖近端的邊角是一致的。

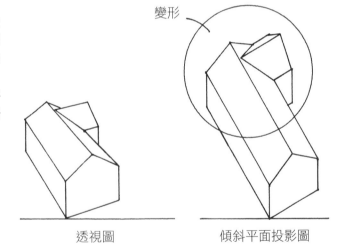

變形

透視圖　　　　　傾斜平面投影圖

繪製傾斜立面投影圖

　　畫傾斜立面投影圖要從立面圖開始，
而非平面圖，且由此塑造從側面觀看物
體的景象。

　　選擇繪製傾斜立面投影圖或傾斜平面
投影圖，端視物體的哪些特徵在繪製時
最重要。

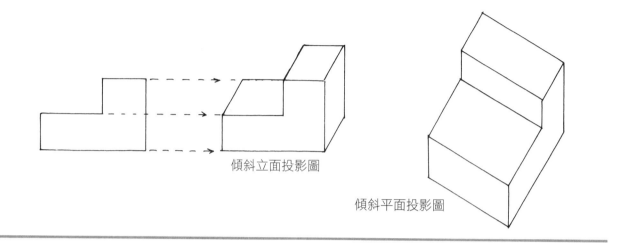

傾斜立面投影圖

傾斜平面投影圖

　　跟簡單的傾斜平面投影圖不同，傾斜立
面投影圖必須經過修正得出正確的樣貌。
人們的經驗和感知，讓我們敏感察覺後退
平面應較小的事實。因此，假如後退平面
依比例畫出，它們將「看似」變形。

　　比較右方建物的三種平行繪圖版本。在
第二種版本裡，當深度X符合比例時，建物
顯得拉長了。在第三種版本裡，我們預期
深度會因位於遠端顯得較短。

　　將實際的深度減半後，物體的尺寸更加
符合我們的期待。

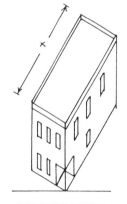

傾斜平面投影圖

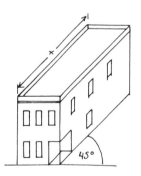

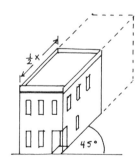

在傾斜立面投影圖裡，後退線的長度所幸可套用以下公式簡易判定：

一條後退線的長度，應該依照後退角度占九十度角的百分比來縮減。

案例：假如後退線呈四十五度角（九十度角的一半），那麼每條後退線的長度應該減成實際測量長度的一半（請見前頁說明）。

以下是修正的案例，應用標準的四十五角和六十度／三十度角。

請注意右方繪製方塊的變形，即使每一邊都測得相等長度。

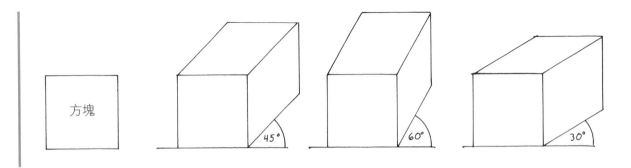

在右方的三個案例裡，方塊套用長度的縮減公式來「修正」。

套用縮減公式後，各面仍可按比例縮小。

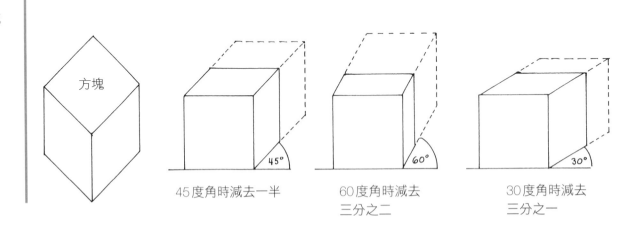

45度角時減去一半

60度角時減去三分之二

30度角時減去三分之一

繪製等角立體投影圖

　　等角立體投影圖是立體投影圖技法的一種。並非從平面圖或立面圖開始，跟其他的立體投影圖相仿，
等角立體投影圖是由方塊的三個相交面角度決定。在等角立體投影圖裡，三組平行線的長度可以用傾斜
平面投影圖的方式測量，實際的角度則變形為六十度或一百二十度。

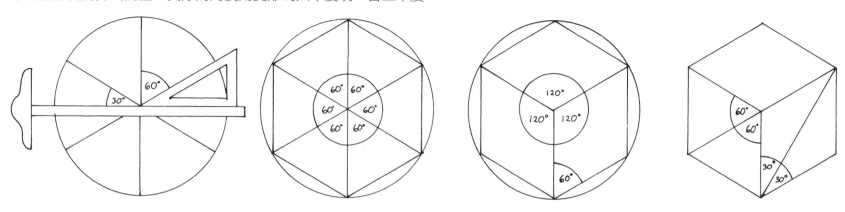

　　在Ｔ型尺和六十度／三十度三角尺的協助下，用這種方法有可能非常快速地構成等
比圖形。不僅平面圖可以等比測量，方形和方塊也能利用邊角的三十度或六十度對角
線輕易繪成（此處的三十度和六十度等同於平面圖和立面圖的四十五度）。

　　跟其他的平行繪圖法一樣，等角
立體投影圖的遠邊將顯得變形，因
為平行後退線違反後退物體尺寸縮
小的原則。

變形

　　等角立體投影圖和其他立體投影圖（二等角和不等
角立體投影圖）常用於工程繪圖。要繪製精確的立體
投影圖可以找到許多輔助工具，例如特定角度的專用
格線，以及各種樣式的模版。

平行投影草圖

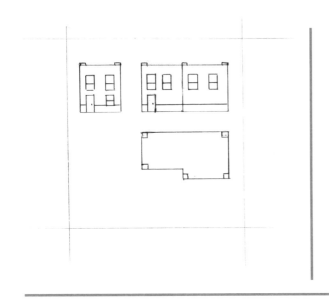

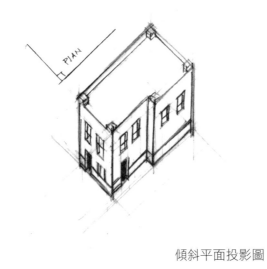

傾斜平面投影圖

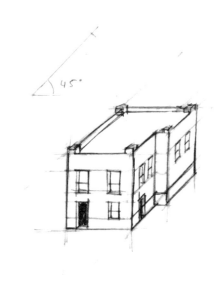

45°

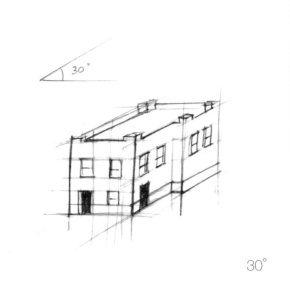

30°

60°

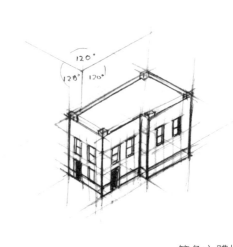

等角立體投影圖

比較平行繪圖與透視圖

所有在二度空間平面創造三度空間繪圖的企圖，皆假定物體反射的光線穿越投影面，在此記錄物體的影像。

平行投影假定物體反射的每道光線彼此維持平行。

只有視覺透視假定，每道光線（視線）匯集至限定的一點——即觀看者的眼睛（觀測點）。

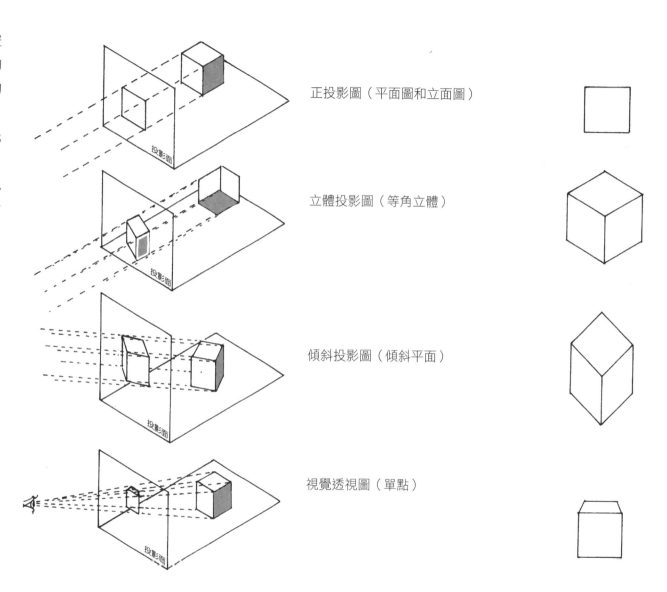

正投影圖（平面圖和立面圖）

立體投影圖（等角立體）

傾斜投影圖（傾斜平面）

視覺透視圖（單點）

第四章　建立透視圖

　　從真實物體或模型得出透視圖時，只能在一定的限制範圍內來控制景象。建立或製作透視圖的最大優勢，在於任何景象都能呈現，即使那種景象在現實情況下不可能看見。

　　為了建立透視景象，必須考慮四種相關變項，它們將影響最終的成圖。

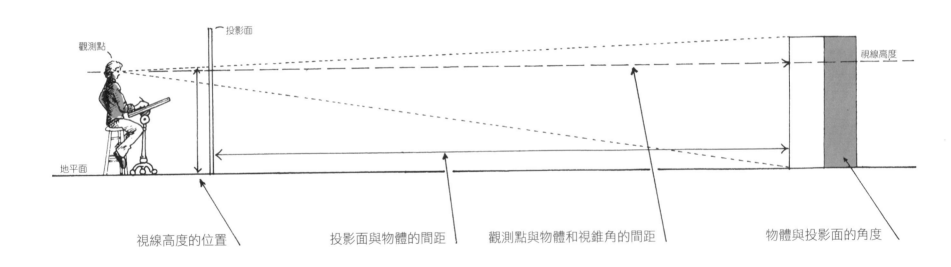

觀測點

投影面

視線高度

地平面

視線高度的位置　　　投影面與物體的間距　　　觀測點與物體和視錐角的間距　　　物體與投影面的角度

視線高度的位置

在投影面上，視線高度和地平線相同。

因此，假如一個物體低於地平線，物體的頂端將是可見的。

假如物體被地平線穿越，頂端或底部都不可見。

假如物體高於視線高度，物體的底部將是可見的。

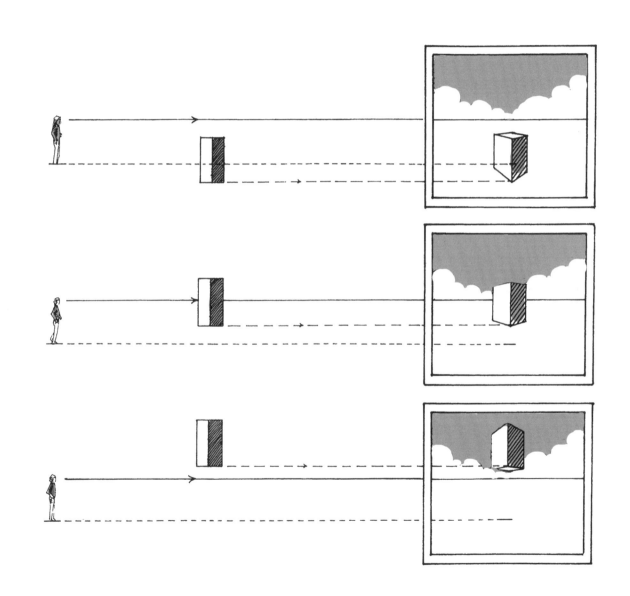

投影面的位置

　　投影面相對於觀看者與物體的位置，將影響畫框裡整個物體的尺寸，但不致改變影像的尺寸或角度。
因此，在建立平面圖和透視景象時，可以將投影面假定成最方便的情況；通常位於物體最靠近觀看者的
一角或一邊。

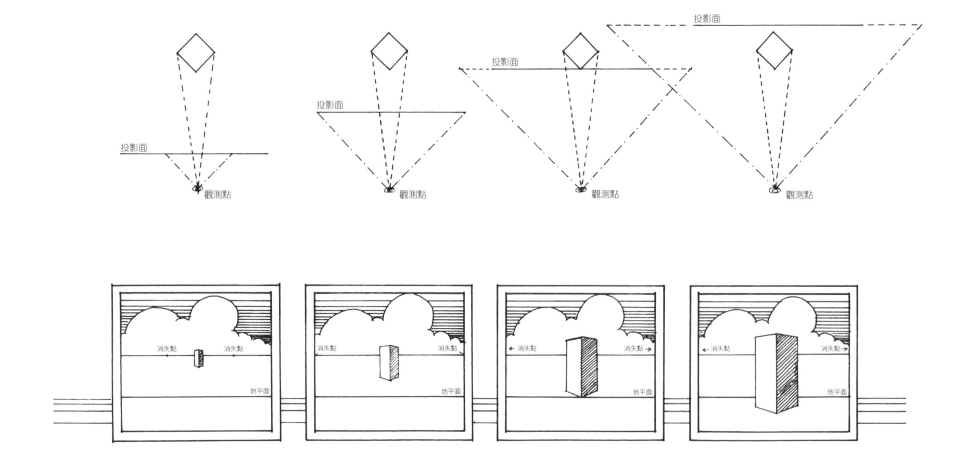

用視錐角建立畫框

我們正常的單眼視力受限於六十度的視錐角範圍，錐角外（即邊緣視野）的感光將顯得變形。

因此，如同我們所見，視錐角與投影面交集處的圓形，構成「正常」的畫框邊界。

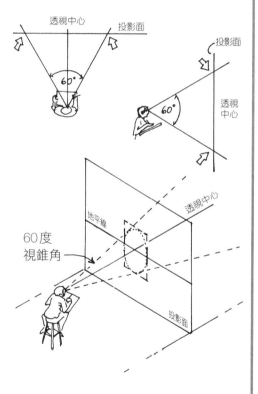

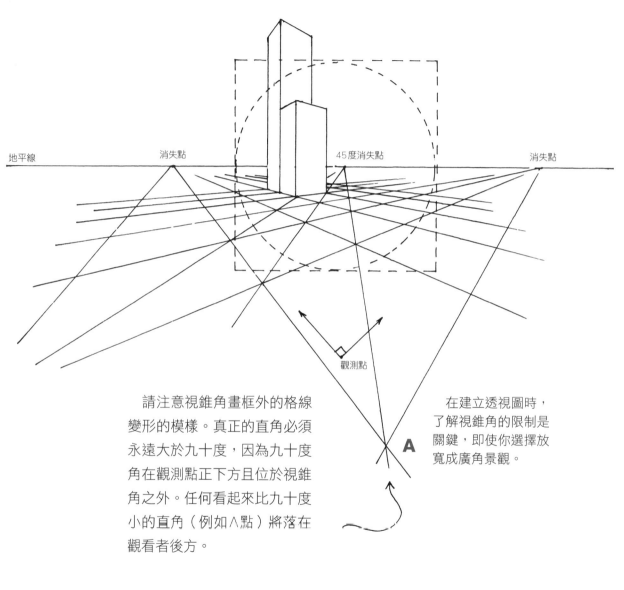

請注意視錐角畫框外的格線變形的模樣。真正的直角必須永遠大於九十度，因為九十度角在觀測點正下方且位於視錐角之外。任何看起來比九十度小的直角（例如∧點）將落在觀看者後方。

在建立透視圖時，了解視錐角的限制是關鍵，即使你選擇放寬成廣角景觀。

觀看者與物體的間距

從觀測點到物體的距離，將決定：

- 繪製物體的尺寸
- 物體後退平面的角度

請注意，繪製物體的角度在間距十呎時比四十呎更加精準：這說明了用長鏡頭拍攝的物體何以會顯得扁平。

也請留意視錐角（六十度）決定了正常景象的畫框。

由於是透過畫框看見物體，因此繪製物體的「尺寸」便與畫框（視錐角）相關。

一旦畫框建立後，即可因應構圖而裁切。

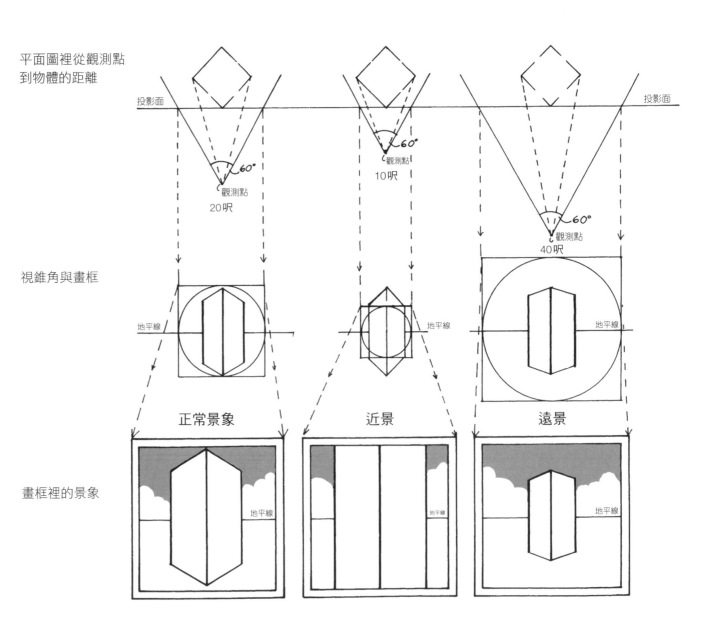

平面圖裡從觀測點到物體的距離

投影面

60°
觀測點
20呎

60°
觀測點
10呎

60°
觀測點
40呎

投影面

視錐角與畫框

地平線

地平線

地平線

畫框裡的景象

正常景象

近景

遠景

地平線

地平線

地平線

物體的角度

投影面上的物體角度將決定物體的哪一或哪些面是可見的。

物體角度也決定了消失點的位置。

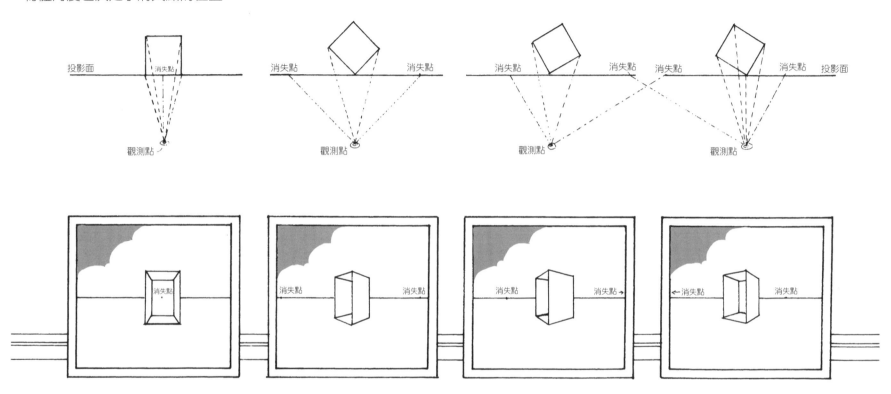

當一個消失點移往畫框中央,其他消失點則遠離,反過來亦同。也請留意,消失點與觀測點構成的直角將與物體的一個直角平行。

從平面圖繪製單點透視圖

　　依循以下的簡單四步驟，你可以將平面圖內含的物體資訊轉譯成透視圖。

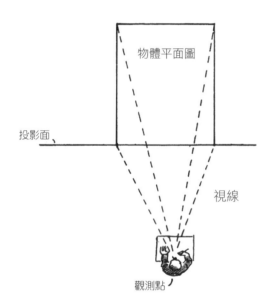

1.

繪製物體的平面圖。建立投影面的位置與觀看者的位置（觀測點）。

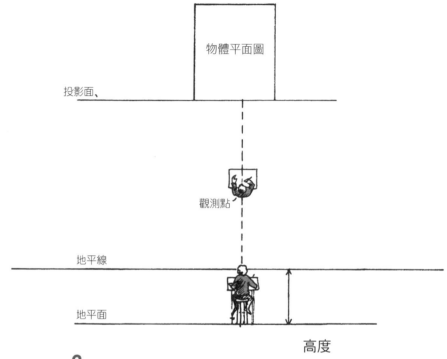

2.

在平面圖觀測點正下方的適當距離畫一條地平線，與投影面平行（有時投影面的線跟地平線重疊以節省空間）。

在地平線下方畫一條地面線，間距等於視線高度到地面的距離。

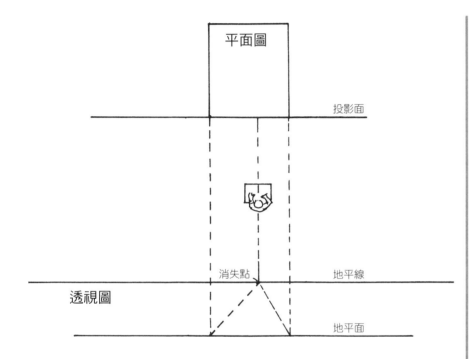

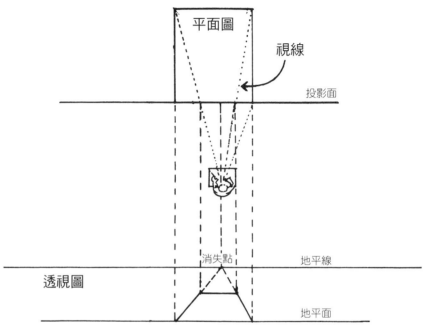

3.

由於這是單點透視的系統,單一的消失點將位於觀測點的正前
方。從物體接觸投影面的兩個角往下拉線,建立物體在地平面上
的位置。

把地平面上的角點與消失點相連,物體的透視面就畫出來了。

4.

用直線連接觀測點跟平面圖遠端的兩個角。這兩條線代表視線。
從視線跟投影面的交點往下拉線到透視圖,即可標出物體在透視
面上的兩個遠端角。

本頁是更複雜的單點透視案例，請注意穿越投影面的視線，如何決定了物體在透視圖裡的對應位置。

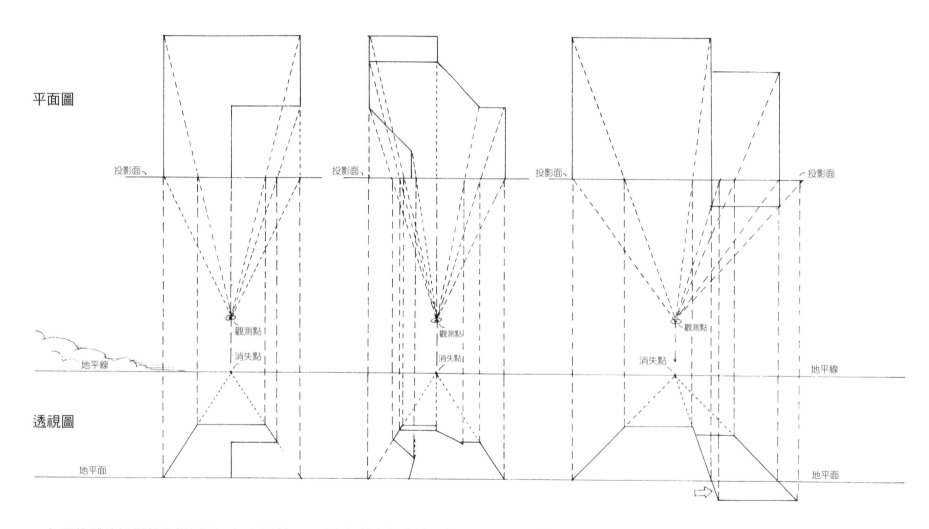

平面圖

投影面

觀測點

消失點

地平線

透視圖

地平面

地平線

地平面

如果物體的投影超過投影面，如右圖所示，那麼視線必須先連回投影面，再往下拉線至透視圖。

從平面圖繪製兩點透視圖

建立兩點透視圖的步驟基本上跟單點透視相同,只多加了繪製兩個消失點的步驟。

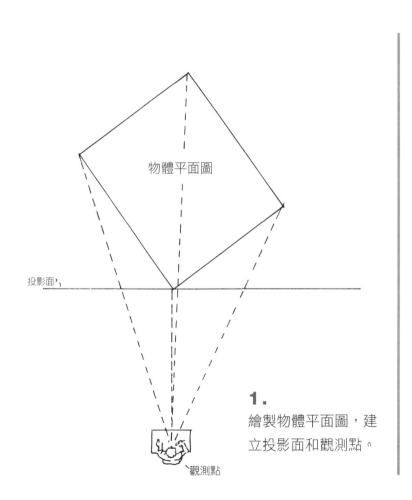

1.

繪製物體平面圖,建立投影面和觀測點。

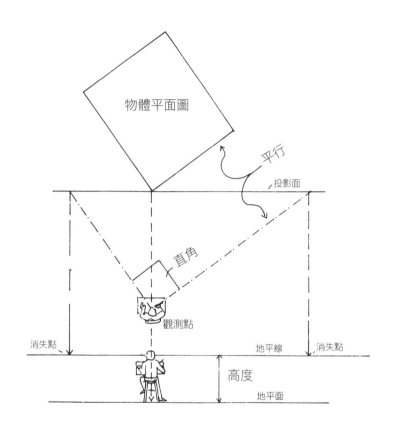

2.

畫出跟投影面平行的地平線,且於正下方加入地平面。現在,從觀測點畫跟物體側邊平行的兩條線,直到跟投影面相交。從投影面上的兩個點往下拉線到地平線,建立透視圖的兩個消失點。

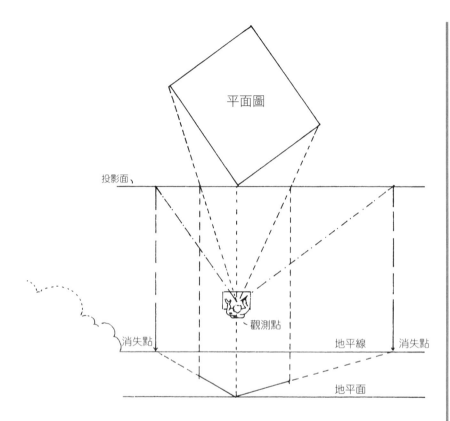

平面圖

投影面、

消失點　　　　　　　　　　　　　地平線　消失點

觀測點

地平面

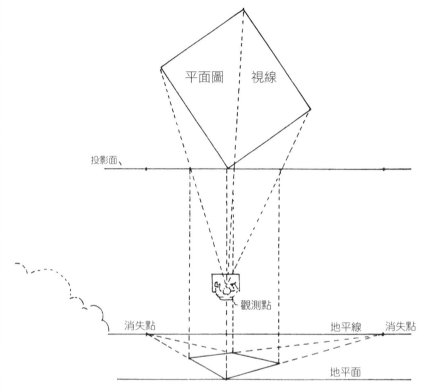

平面圖　視線

投影面、

消失點　　　　　　　　　　　　地平線　消失點

觀測點

地平面

3.

從物體接觸投影面的角往下拉線至地平面。連接此點至兩個消失點，建立物體的前後退平面。從平面圖左右角延伸的視線，將在投影面上標出兩個點，往下拉線將標出後退平面的深度。

4.

將前後退平面的左右角，分別連接至消失點，即可找到物體的後平面。請注意，這兩條線是如何跟物體遠端角延伸的視線相交的。

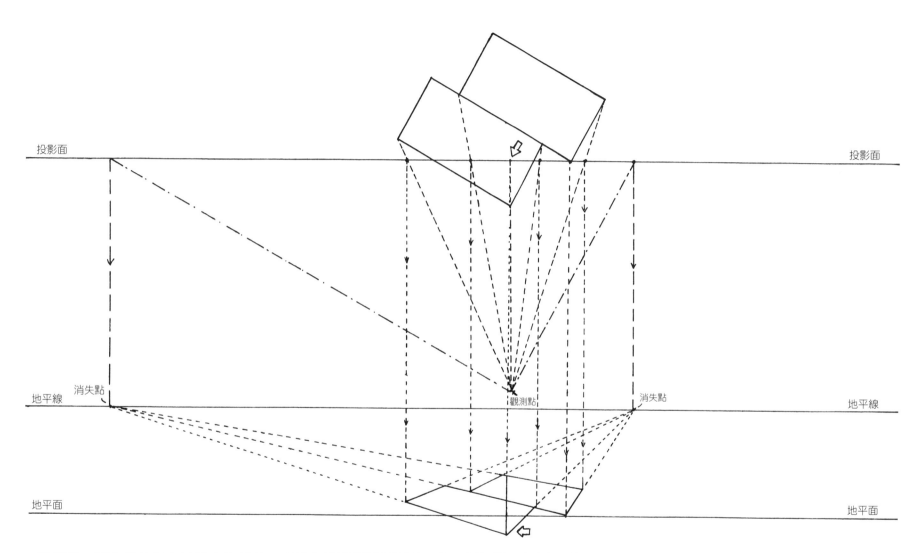

投影面

投影面

消失點

地平線

觀測點

消失點

地平線

地平面

地平面

請記得，影像外伸超出投影面的部分，必須先連回投影面再往下拉至透視圖，如例圖所示。

從平面圖和立面圖繪製透視圖

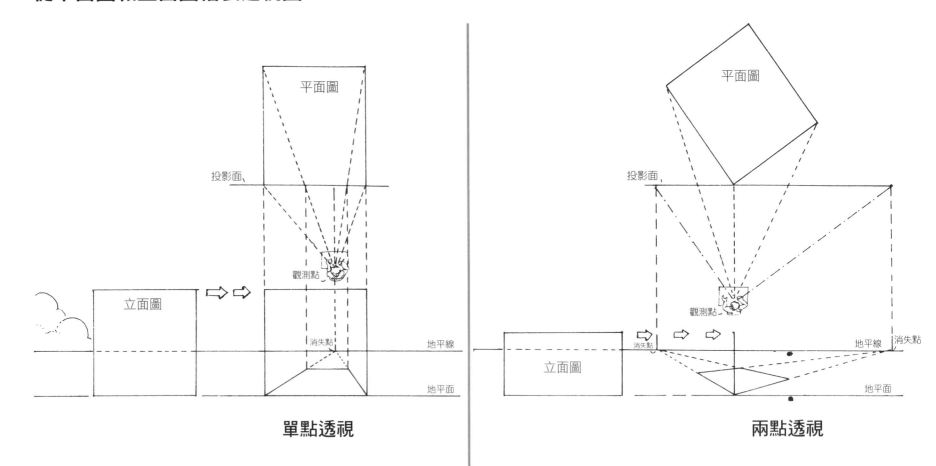

單點透視

兩點透視

　在透視圖可見範圍內，除平面圖外要加入一張立面圖，首先將立面圖設置於地平面。立面圖的寬度，等於物體平面圖接觸投影面的寬度。

　在兩點透視的系統裡，只有立面圖的高度應該由接觸投影面的角決定，因為其他平面全都是後退平面，且將縮減尺寸。

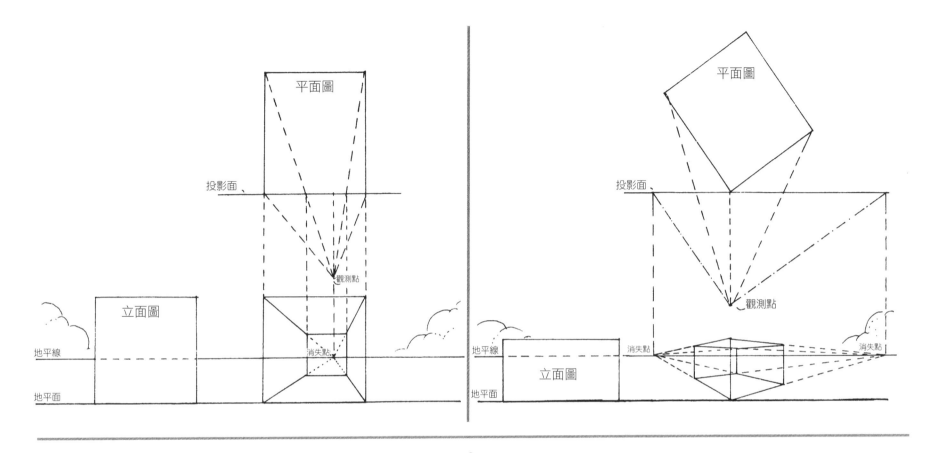

平面圖

投影面

觀測點

立面圖

地平線

消失點

地平面

平面圖

投影面

觀測點

地平線　消失點

立面圖

地平面　　　　　　消失點

在單點透視的系統裡，將立面圖的四個角連接至消失點，並且藉助平面圖的視線標出深度，如同「從平面圖繪製單點透視圖」的第四個步驟。

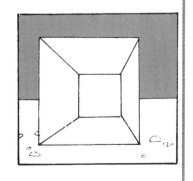

在兩點透視的系統裡，連接高度線的兩端至左右消失點，並且藉助平面圖上的視線，標出物體深度。

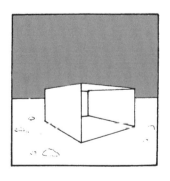

在某些情況下，單張平面圖和立面圖足以製作物體的完整透視圖。

隨著物體變得愈來愈複雜，納入額外的平面圖和立面圖成為必要，以便傳達資訊。

藉著分別呈現平面圖和立面圖，有可能在透視圖中極精準地標出變量與細節。

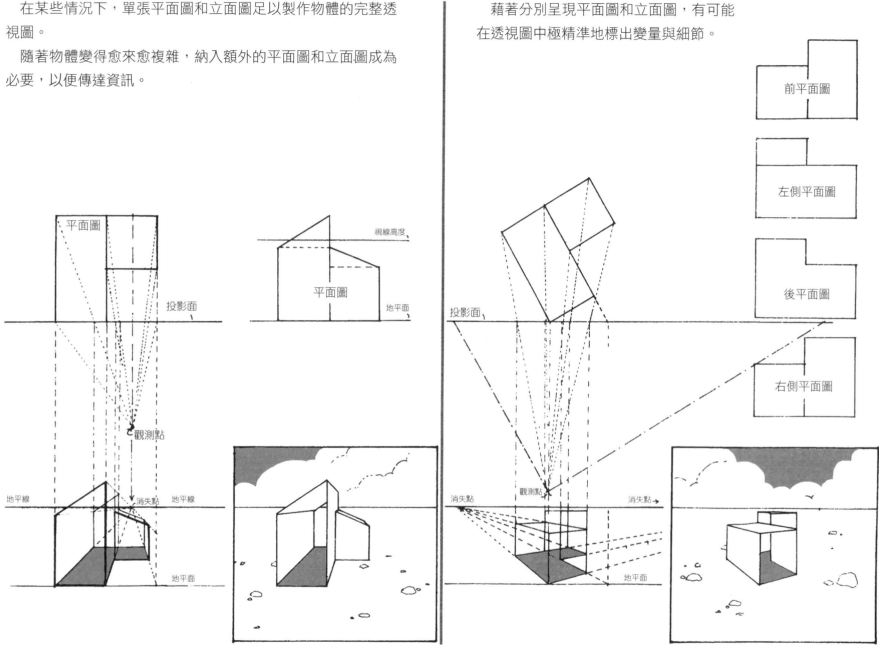

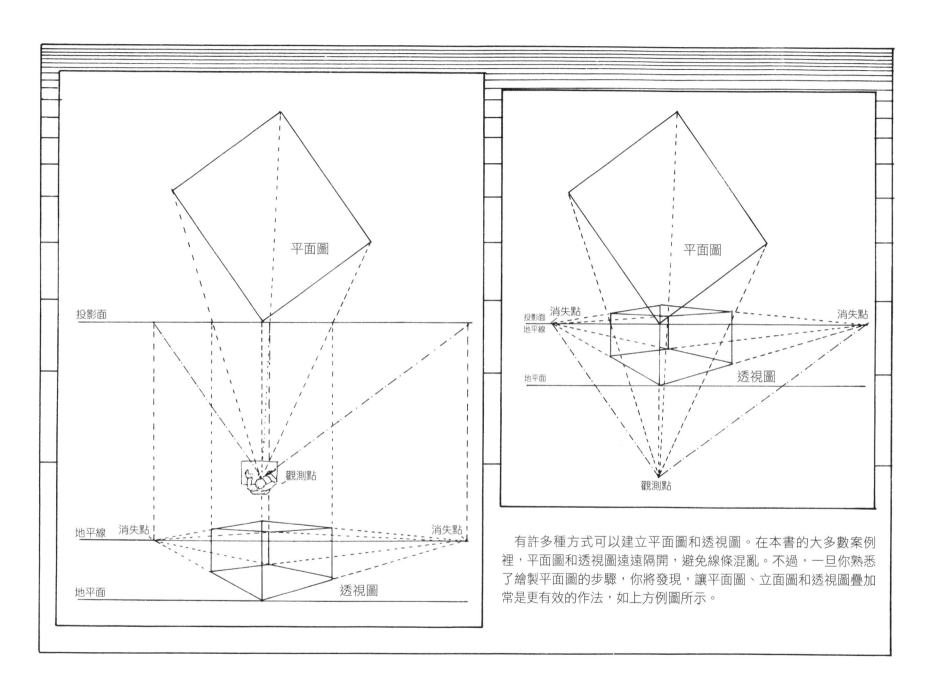

有許多種方式可以建立平面圖和透視圖。在本書的大多數案例裡，平面圖和透視圖遠遠隔開，避免線條混亂。不過，一旦你熟悉了繪製平面圖的步驟，你將發現，讓平面圖、立面圖和透視圖疊加常是更有效的作法，如上方例圖所示。

將平面圖轉成透視圖的一些步驟和設定

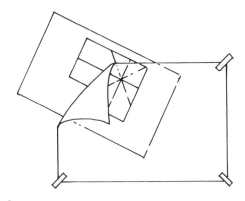

1.

將平面圖轉成透視圖時，通常最便利的方式是把平面圖放在透明畫紙下方，例如描圖紙或描圖膠片。

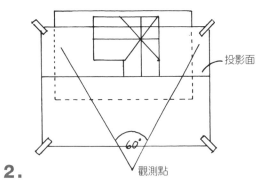

投影面

60°

觀測點

2.

在投影面（地平線）上最適合你的構圖處開始畫。設定觀測點，讓平面圖位於六十度的視錐角內。

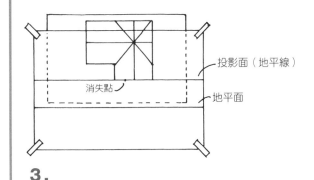

投影面（地平線）

消失點

地平面

3.

畫出地平面，建立觀看者的高度。

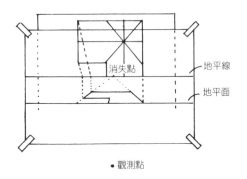

消失點

地平線

地平面

觀測點

4.

標出消失點後，把平面圖往下拉，再畫出透視圖。

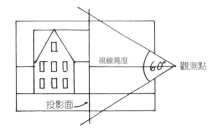

視線高度

60°

觀測點

投影面

5.

在此同時，務必對照立面圖檢查觀測點至投影面的距離，確保立面圖也在視錐角內。

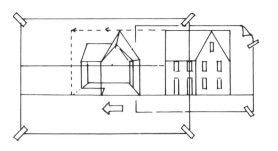

6.

立面圖可以移入透視圖下方，或者放在一旁，把高度轉換回透視圖。

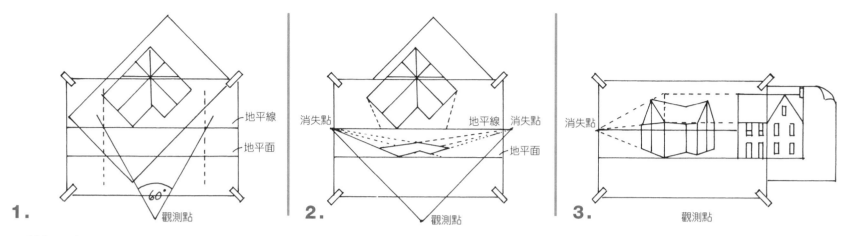

1. 地平線　地平面　60°　觀測點

2. 消失點　地平線　消失點　地平面　觀測點

3. 消失點　觀測點

製作兩點透視圖時，將平面圖置於想要的角度，接著比照單點透視圖的步驟進行。請注意，繪製兩點透視圖時，相對於平面圖的尺寸，最終的成圖也許會顯得比預期中小相當多。這是因為所有平面都是後退平面的緣故，皆位於地平面（投影面）之後。

如果你想放大透視圖，只要把平面圖（往下）移向投影面。請跟上方的圖1比較。

為了保持同樣的視角，務必將觀測點往下移，跟物體保持同樣的距離。

請注意，視錐角（可視範圍）也隨之擴大。

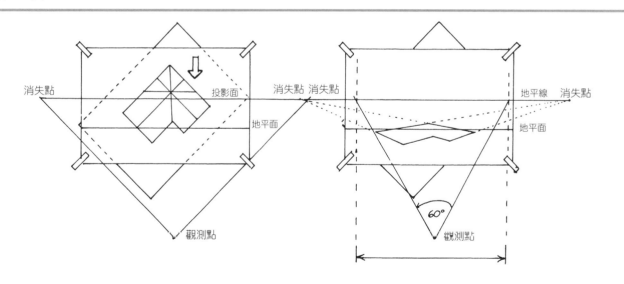

消失點　投影面　消失點　消失點　地平線　消失點　地平面　地平面　觀測點　60°　觀測點

規劃內部透視圖

　　製作內部透視圖前，先將觀看者的位置
（觀測點）設於平面圖上是個好主意。

　　接著依照以下步驟：

1. 採用正常的六十度視錐角，檢查透視
　圖可包含想呈現的資訊。

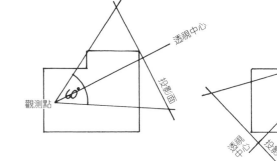

2. 假若沒有物體或圖形位於正常的六十
　度視錐角外，不致產生變形疑慮，那
　麼就可以加寬視錐角，像廣角鏡頭般
　納入更寬廣的景象。

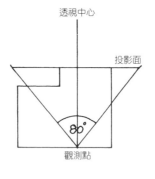
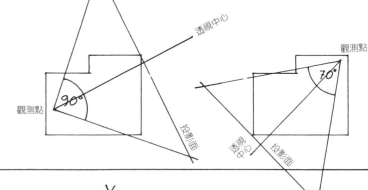

3. 有時需要將觀測點設置於內部空間之
　外，並且消除一面牆，以取得清楚的
　景象。這個方法在小空間裡特別實用。

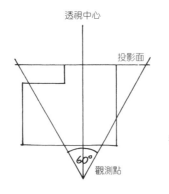
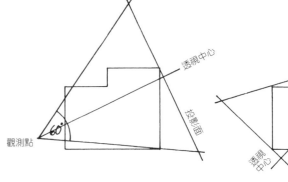

設定內部透視圖

　　製作內部透視圖時，一般而言，最便利的方式是將平面圖的後牆面或後角靠向投影面。這麼一來，所有的牆面和空間將朝向觀看者，進入觀看者的邊緣視野。

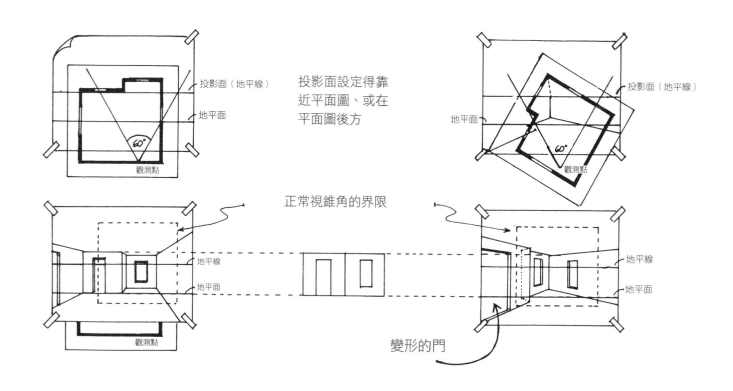

投影面設定得靠近平面圖、或在平面圖後方

正常視錐角的界限

變形的門

　　再次提醒，假如沒有家具等物體使變形明顯可見，視錐角外的延伸區域亦可包含在透視圖內。請注意右下圖，往左方延伸的門變形了。繪製內部透視圖時常允許牆面消失——類似邊緣視野所見到的效果。

從平面圖繪製外部透視圖

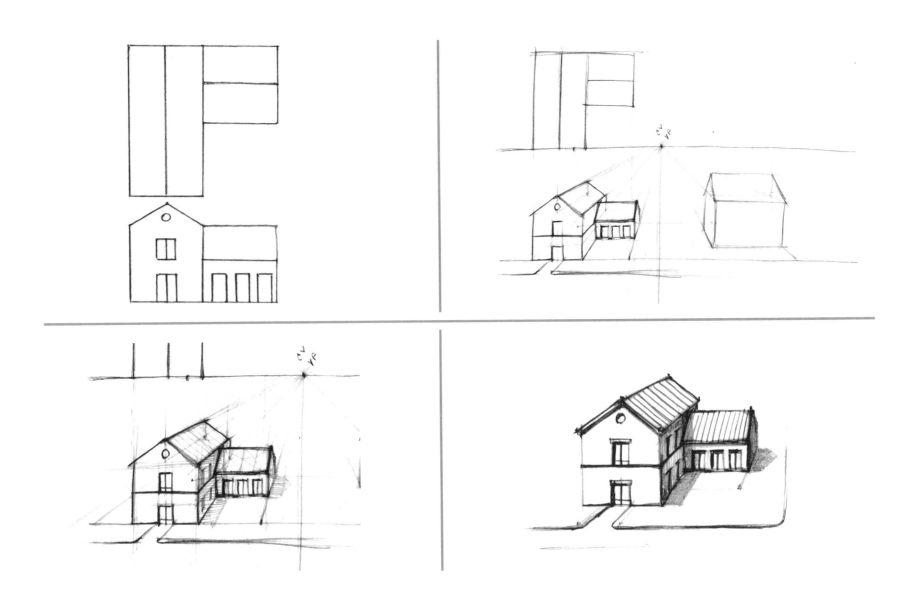

從平面圖繪製外部透視圖

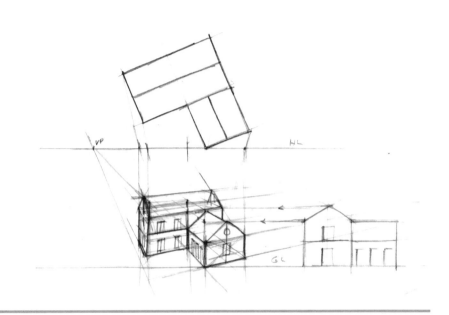

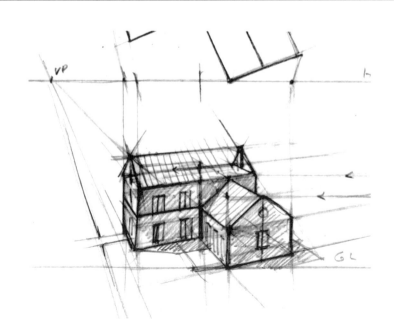

從平面圖繪製內部透視圖

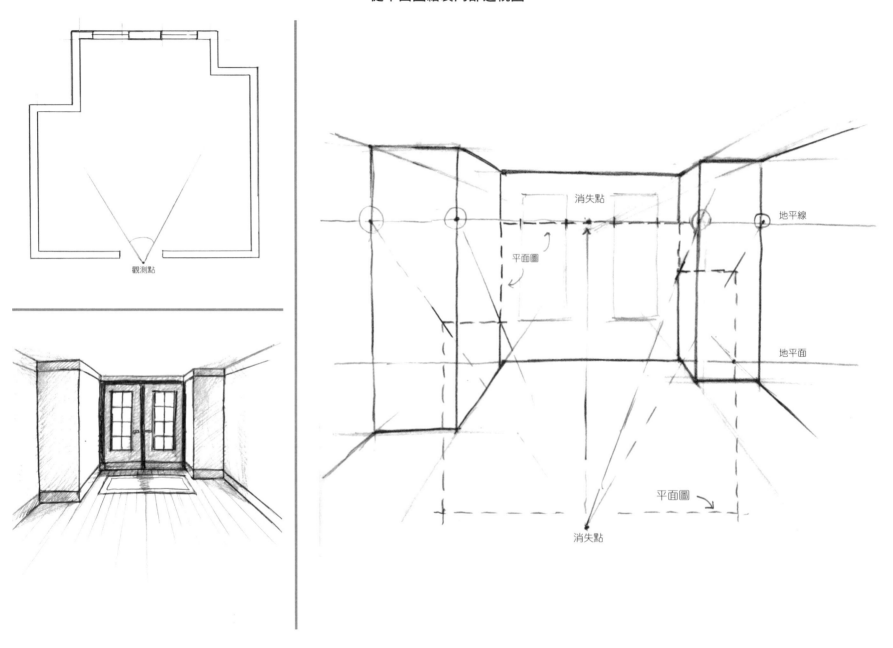

觀測點

消失點

地平線

平面圖

地平面

平面圖

消失點

從平面圖繪製內部透視圖

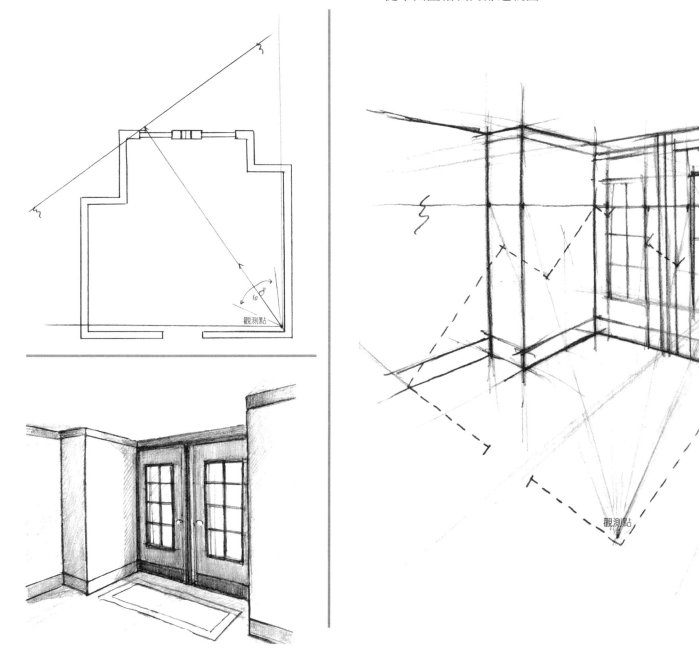

觀測點

觀測點

建構透視格線系統

　　透視格線（perspective grid）是非常有用的工具，尤其是繪製的物體和／或空間較複雜時。格線是一系列彼此垂直的線，標出尺寸一致的單元，通常是方形。製作透視圖時，這些單元可在同個畫面提供物體尺寸、角度和比例的現成參考。繪製等比縮小的物體圖時，利用格線系統是標準作法。以下將示範如何建構單點透視和兩點透視的格線。

　　透視格線畫出後，可以擴大、切分，並且在其他專案裡重複使用。在許多情況下，只有一部分的格線必須發展特定細節或解答特殊問題；並非每次都需要畫出完整的系統。多種大小與視角的格線系統也可以買到現成商品。

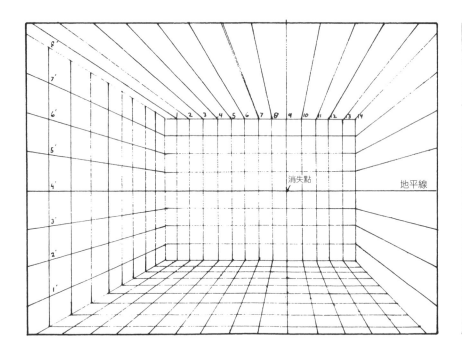

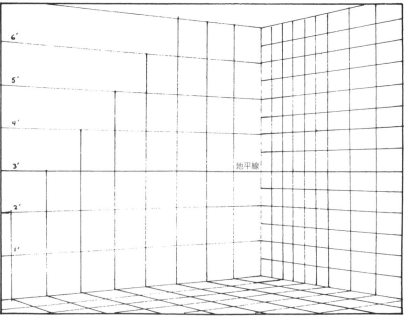

建構單點透視格線

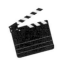

請依循以下步驟建構單點透視格線：

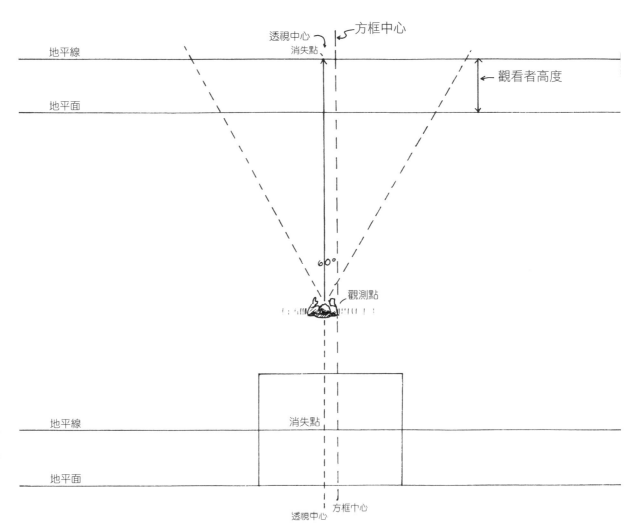

1.

首先定位視角（觀看者與地平面相距的高度、觀測點至投影面的距離等等）。由於是單點透視系統，觀看者的透視中心將標出消失點。

2.

下一步，從地平面向外畫一個四邊形，代表投影面，或是畫一個跟地平面平行的方框。因為跟投影面平行的線不變，這個方框將作為基本參考線。

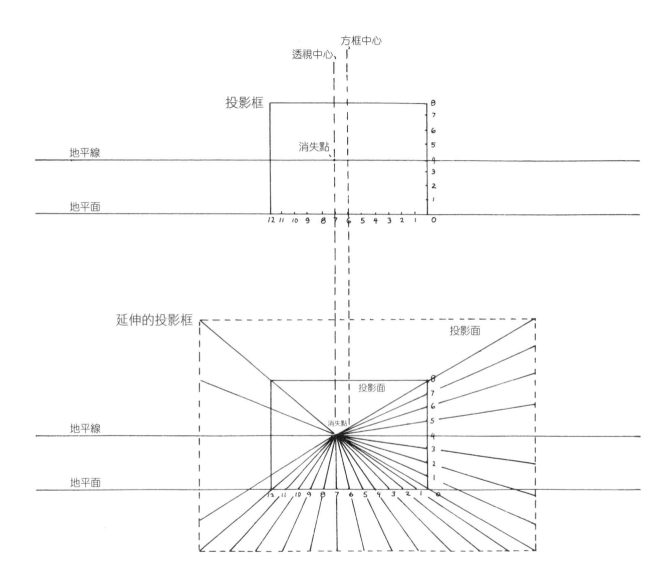

3.

在四邊形的兩邊標示等距的單位。此處方框的空間是八呎高乘十二呎寬。觀看者的位置稍偏左側，視線高度離地面四呎。

4.

從每個等距標記點畫線連接至消失點。這塊空間現在分隔成許多大小相等的長條，朝消失點逐漸縮小。

5.

為了將這些平行長條區隔成方形單元，必須先知道四十五度消失點的位置。從四十五度消失點延伸出來的線與後退線相交，將標出橫向格線的位置。此處的四十五度線穿過方框的一角。

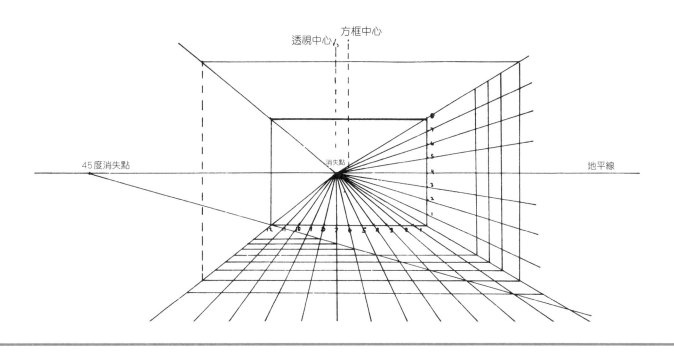

正方形的對角線是四十五度──九十度角的一半。因此，任何四十五度對角線都將標出正方形的平行線。

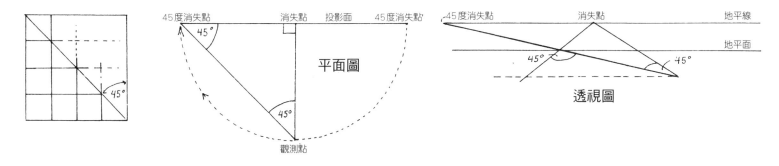

在此系統中，找到四十五度消失點的方式是量取觀測點與投影面的間距，再從中央的消失點，往地平線的任一方取同距離，如上圖中所示。右圖則顯示格線空間如何設定透視圖裡的物體與細節排列。

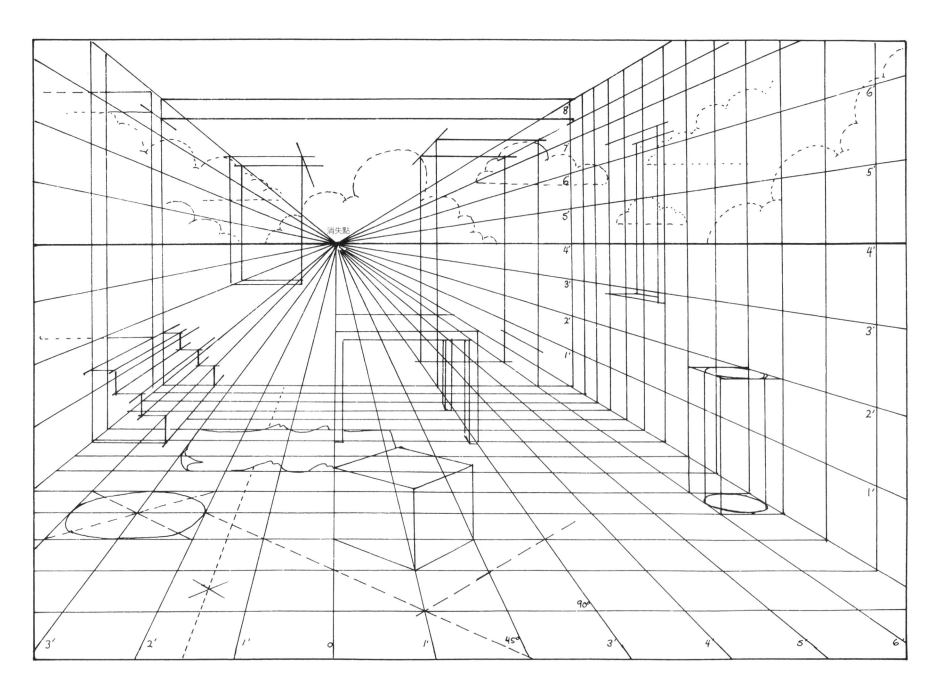

消失點

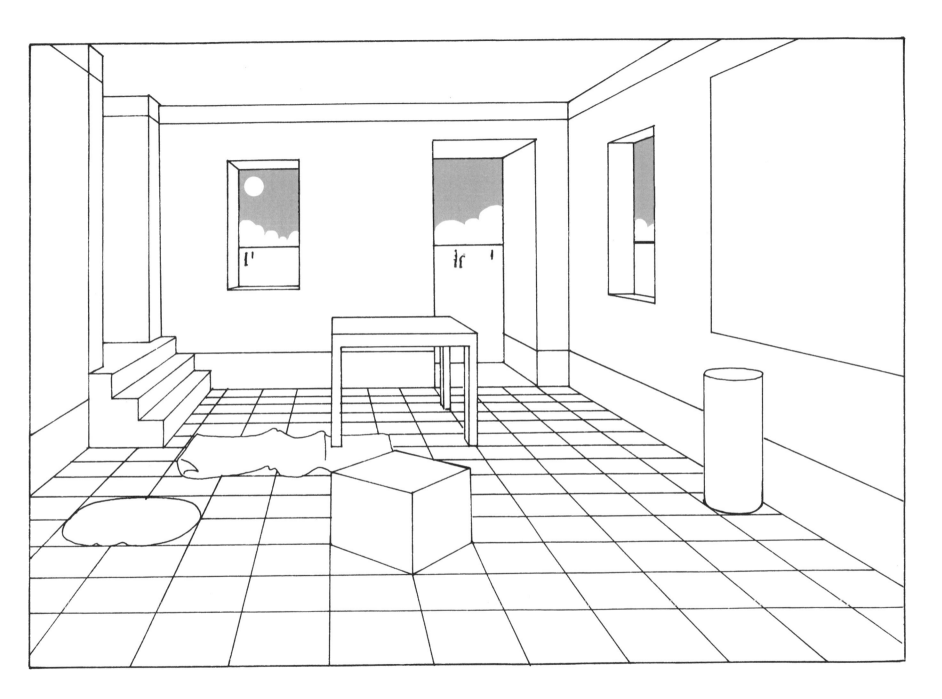

建構兩點透視格線

單點透視圖的平面圖

　　單點透視格線（圖上）與兩點透視格線（圖右）的基本差別，在於兩點透視的情況下，唯一跟投影面平行的線是縱向的線。既然如此，方形和方形格線無法只藉由在投影面上標示單位、以及用四十五度角量得深度單位來繪製。與其在平面圖裡疊上兩點透視格線、費力地轉換成透視圖，應該透過測量點（measuring point）從投影面等比取得格線單元。

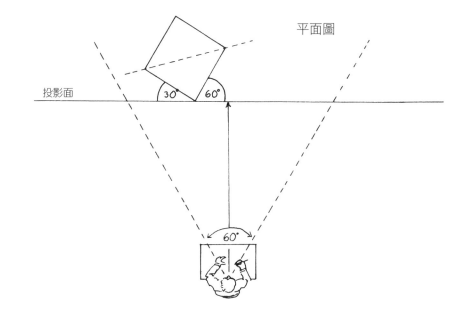

平面圖

投影面

兩點透視圖的平面圖

請依照以下方法建構兩點透視格線：

1.

如同先前所述設定視角，接著以讓格線可見的角度建立消失點。

請注意，在例圖裡，觀看者的透視中心位於物體一角與投影面接觸點的右方。

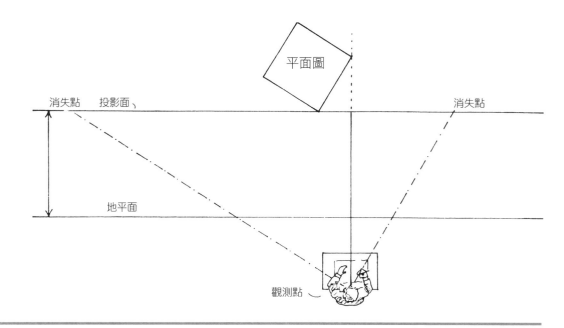

2.

接下來，輪到找出每個消失點的測量點。要找出測量點（measuring point），首先用圓規測量左側消失點至觀測點的距離。隨後從左側消失點往右側消失點的方向，在投影面上測量並標示剛剛量到的距離，得出左側消失點的測量點。換句話說，消失點至觀測點的線段，與消失點至測量點的線段等長。左側消失點的測量點將位於透視中心的右方，右側消失點的測量點則位於透視中心的左方。

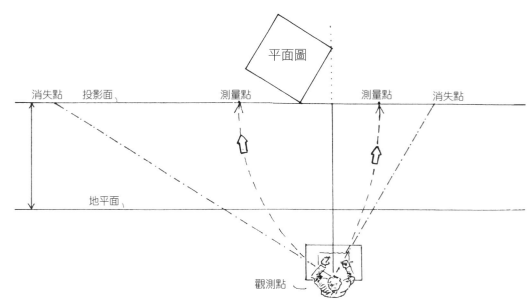

3.

從物體接觸投影面（地平線）的點往下拉直線到地平面。將此點標為零，接著在地平面上標出相等的單位。這將是透視格線的測量比例尺。

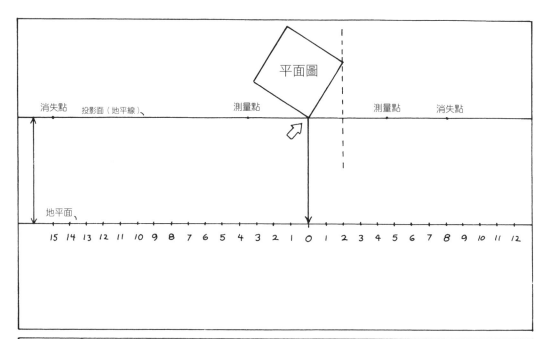

4.

從地平面比例尺的中心點（零），畫線至兩個對應的消失點。連接地平面量尺至對應的測量點，就可以用比例尺來測量後退透視線（在例圖中是八呎）。地平面至測量點線段與後退透視線的交點，標出後退線上的相等長度。

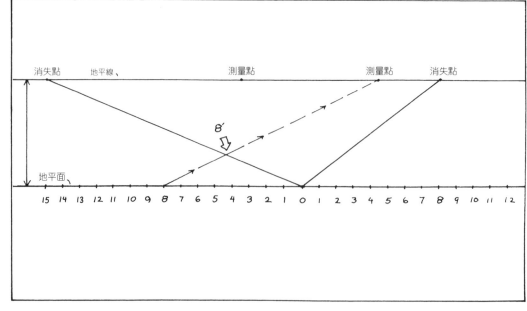

5.

利用步驟4示範的作法，在另一條後退線上標出相等長度（八呎）。連接後退線上這兩個點至對應的消失點，形成一個兩點透視四邊形。在例圖裡，四邊形面積是八呎乘八呎。

畫出四邊形的對角線，建立四十五度消失點。在檢查與擴展格線系統時，四十五度消失點都能派上用場。

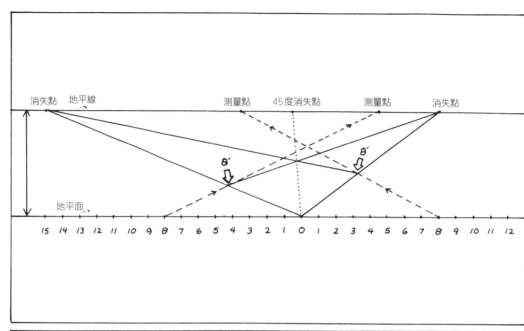

6.

在後退透視線（現在是四邊形的前側兩邊）另外標出空間相等的點。將這些點連接至對應的消失點，等比例的格線就形成了。

此處格線的方形面積是二呎乘二呎。

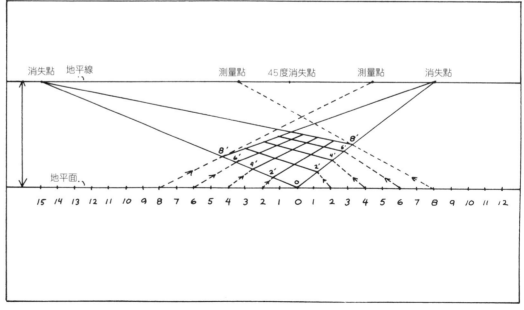

7.

兩點透視格線的垂直面，可以藉助垂直測量線（vertical measuring line）來繪製。製作一條垂直測量線，只要從地平線量尺的零點畫一條垂直線，標示同樣的量度。連接垂直量表上的點至正確的消失點，即可對應底層格線上的任何一點。例圖裡，十呎高是從往左側消失點移八呎的位置得出。

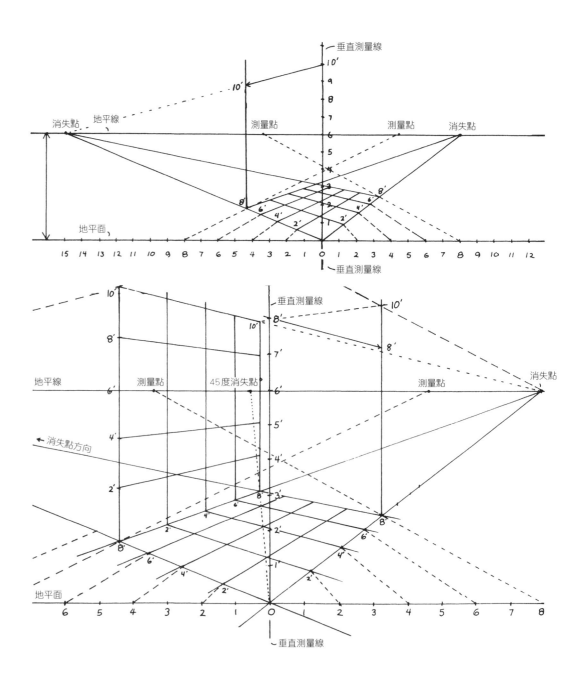

8.

將垂直測量線上的點轉至其他垂直線上，很容易就能藉助底層格線畫出垂直格線。請注意，圖右意在表明八呎乘十呎的垂直格線跟底層格線和垂直測量線之間的關係。擴展格線系統，即可用兩點透視格線表現完整的三度空間，如同下兩頁的例圖所示。

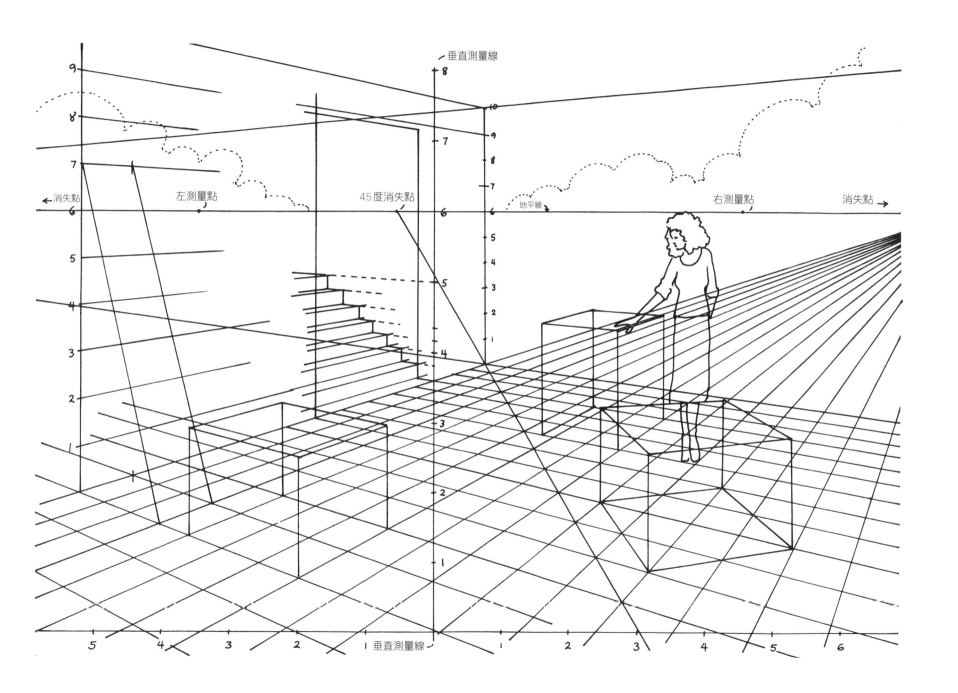

垂直測量線

消失點→ 左測量點 45度消失點 右測量點 消失點→

地平線

垂直測量線

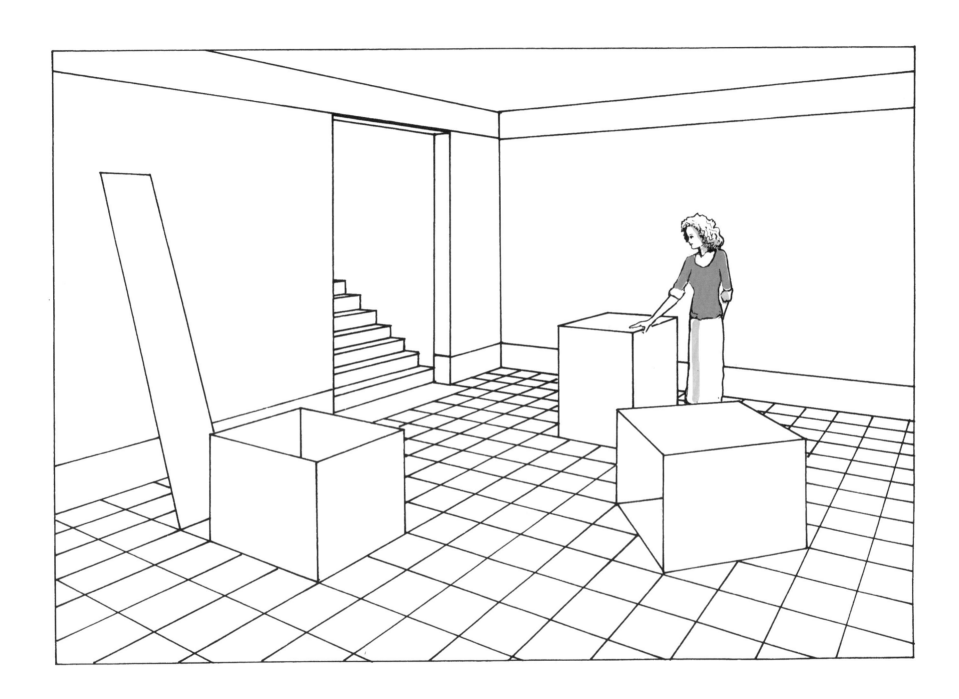

用透視格線繪製草圖

　　格線是迅速繪製複雜透視草圖的實用工具。可以事先畫好多種格線，留待日後使用，也能購買成品或是從網路下載。

利用格線當作指引，按比例描繪基本形狀和空間。

物體位置不在格線的軸線上，仍可找出繪製定位。

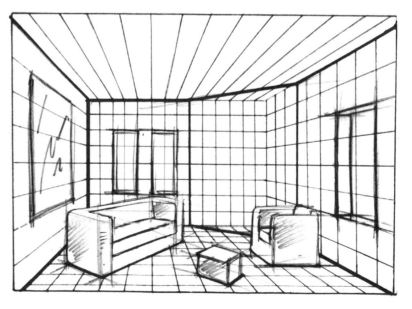

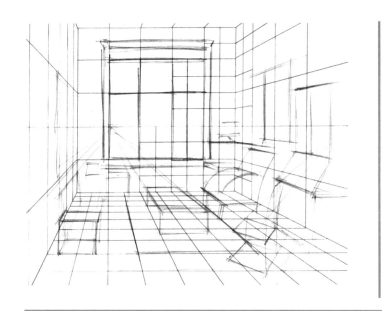

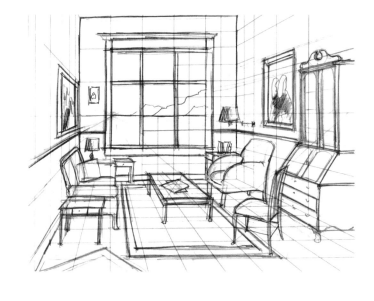

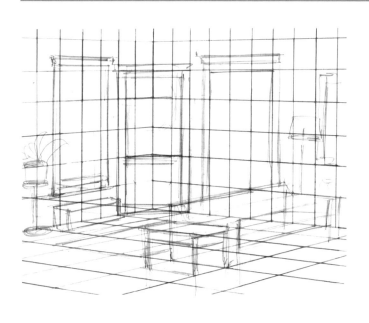

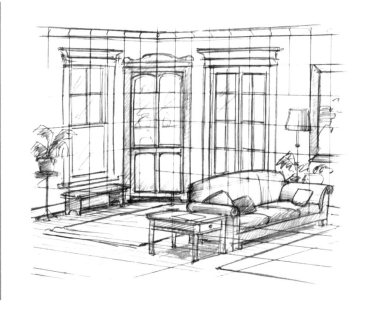

第五章　幾何工具：對角線、正方形和立方體

對角線

除了用於建構透視格線，對角線在繪製透視圖時具有數種實用功能。

有一項基本原則是任何四邊形的對角線將通過此四邊形的中心點，透視圖裡的四邊形也是如此。

自動找到中心點，代表四邊形可以在透視系統裡依幾何圖形分割或增加，如同接下來的兩個範例所示。

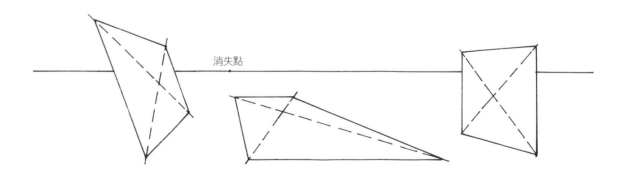

消失點

用對角線分割四邊形

1. 畫出兩條相交的對角線,以找出中心點。

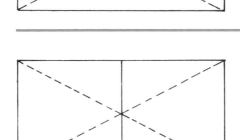

2. 畫一條線,與欲分割的軸線平行,穿越中心點。

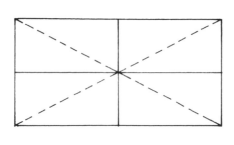

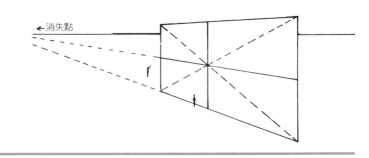

3. 畫一條線穿越中心點,與第一條中心線垂直,將四邊形分成四等分。

4. 在剛剛分割的軸線重複上述步驟,繼續細分。

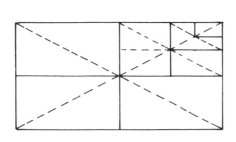

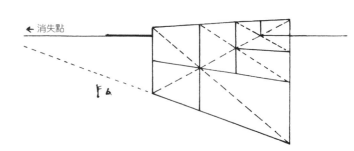

用對角線增加四邊形

1. 利用對角線將四邊形分割成
 一半。

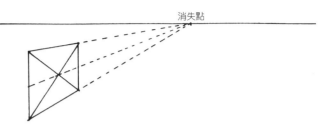

2. 從一個角畫一條對角線，穿
 越另一邊的中點，使原本的
 四邊形底邊變成兩倍。

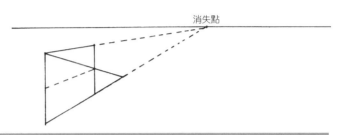

3. 利用剛剛畫的線來測量，畫
 出新的相等四邊形。

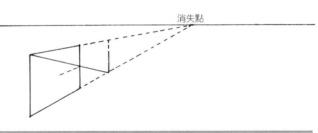

4. 從這兩個相等的四邊形延伸
 對角線，可增加更多四邊形。

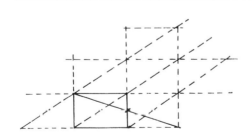
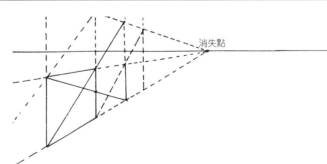

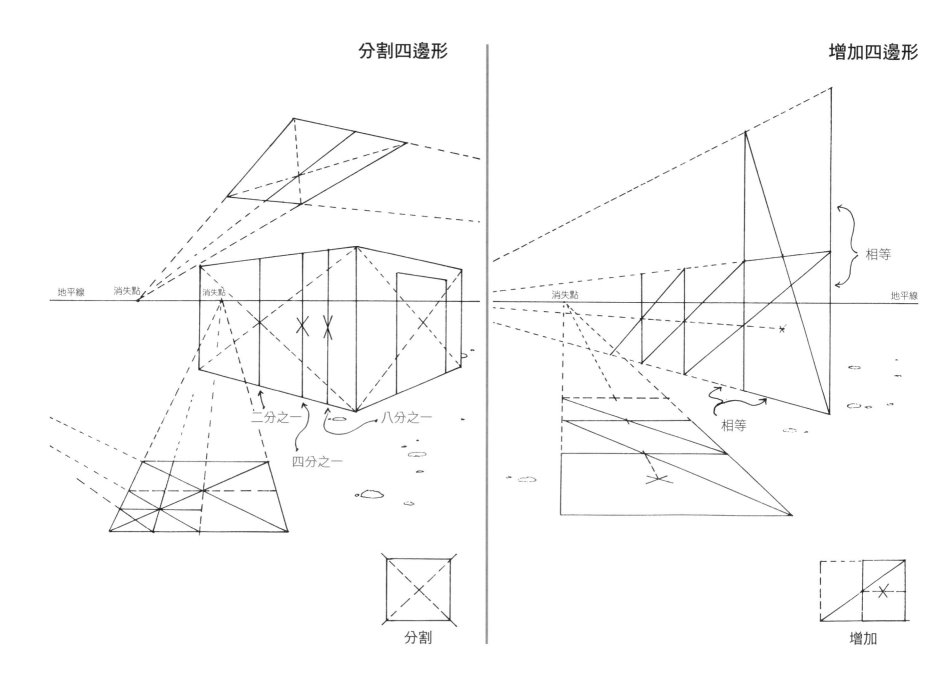

分割四邊形

增加四邊形

地平線

消失點

消失點

相等

地平線

消失點

二分之一

八分之一

相等

四分之一

分割

增加

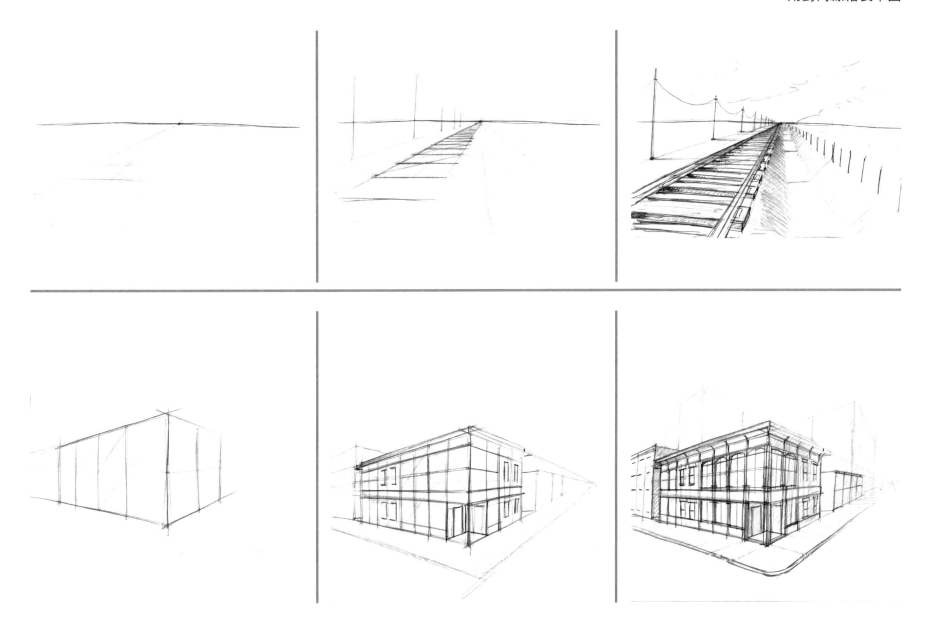

正方形

　　正方形是繪製比例圖最簡單、便利的手段。在想像和創造透視結構，以及從觀看的物體和空間推定得出透視圖像時，它們也是有價值的概念工具。因此，在操作上熟悉正方形的特徵實屬基本技能。

正方形的特徵

- 正方形的四個邊皆相等。

- 正方形的每一邊都跟相連的邊成直角。

- 正方形的兩條對角線永遠成四十五度角。

　　假使已知直角消失點和四十五度消失點，就可以在任何透視系統裡畫出正方形。

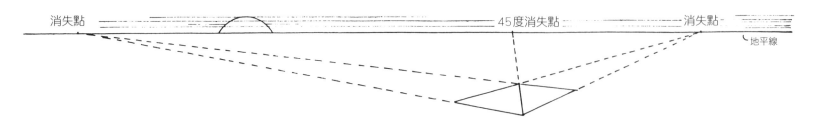

在透視圖裡繪製正方形

有許多種方法可以在透視圖裡畫出正方形，以下是最基本且常見的四種。

A.

在平面圖畫一個或一組正方形，再將此平面轉繪成透視圖（請參考第四章的「建立透視圖」和「從平面圖繪製單點透視圖」）。

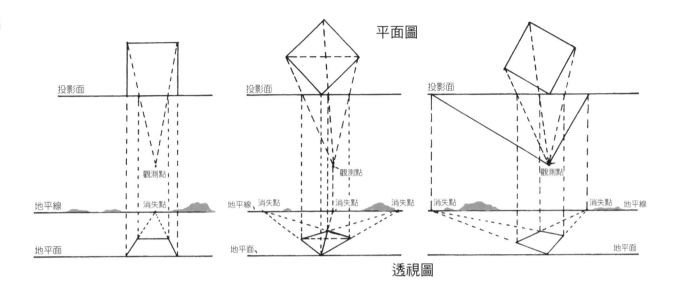

B.

在單點透視系統裡，找出四十五度消失點或推定它的位置，隨後在對角線相交處標出後退平面。

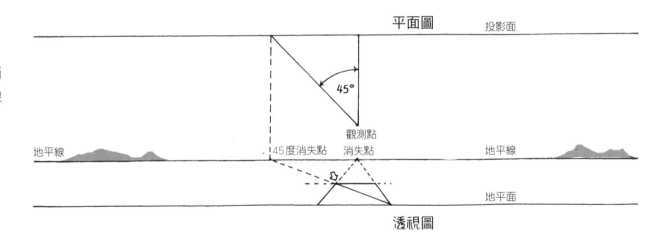

C.

在兩點透視系統裡，找出測量點，並且連接至地平面上（等比投影面的底端）相等長度的位置。

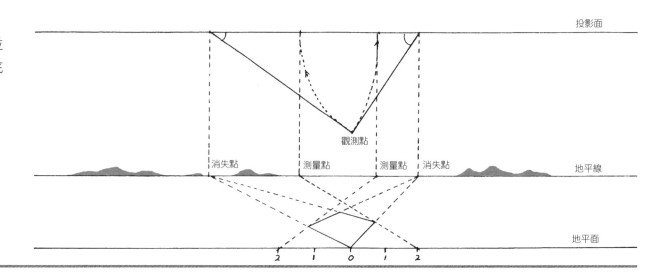

D.

透過練習和經驗，你將習得透視正方形的形狀與尺寸的敏感度，所以你能目測辨認或修正它們。

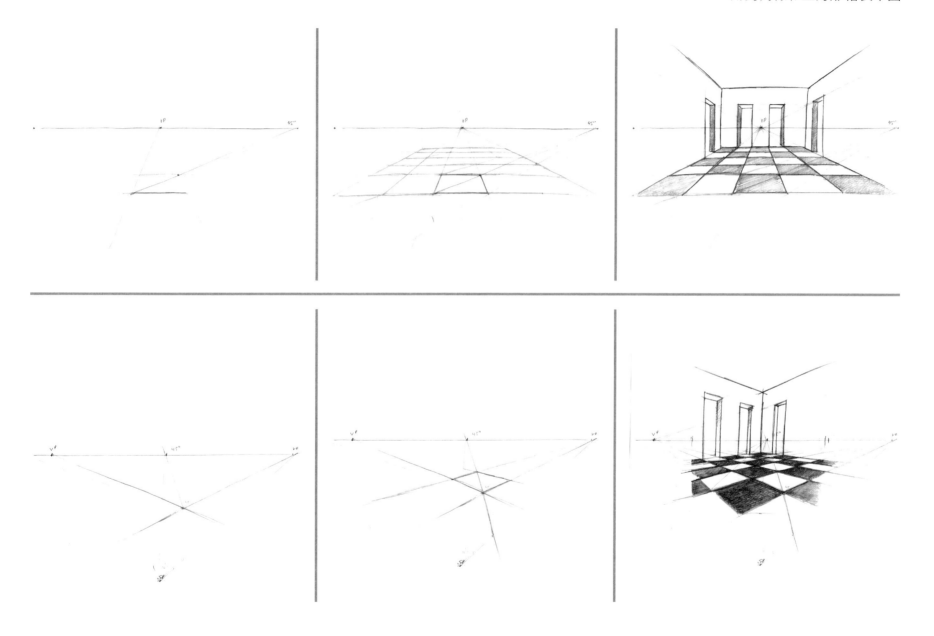

立方體

立方體是六個正方形的組合。如此一來，在透視圖裡建立立方體的方法，基本上跟畫正方形的方法相同。

立方體的特徵

· 立方體的六個面全是相等的正方形面。

· 六個面的相交處全都成直角。

· 每個面（正方形）的對角線永遠是四十五度角。

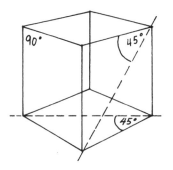

如同正方形，假使已知直角消失點和四十五度消失點，就可以在任何透視系統裡畫出立方體。

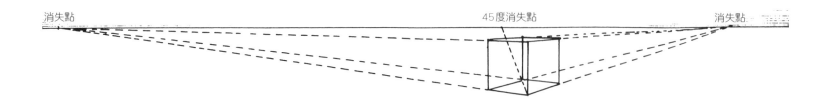

在透視圖裡繪製立方體

在透視圖裡繪製立方體的基本方法，除了加入一個立面圖以外，實際上跟繪製正方形的方法相同。

A.

在平面圖和立面圖裡畫立方體。如同先前所述從平面圖轉繪成透視圖後（請參考第四章「建立透視圖」和「從平面圖繪製單點透視圖」），把整張立面圖放入透視圖，與地平面對齊（單點透視），或是將立面圖一角設置於透視圖一角上（兩點透視）。

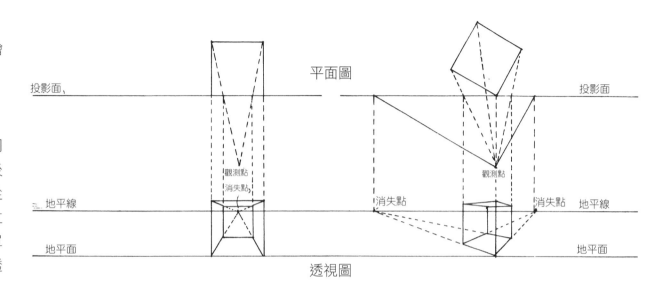

B.

在單點透視系統裡，畫出基底正方形，加上立面圖，如例圖所示完成立方體。

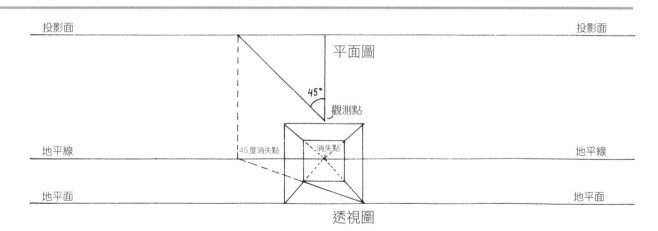

C.

要為兩點透視的立方體建立基底正方形，先找出測量點，連接至地平面等距處。在立方體與地平面的接觸點，畫一條垂直測量線，在這條線上標出立面圖的高度。

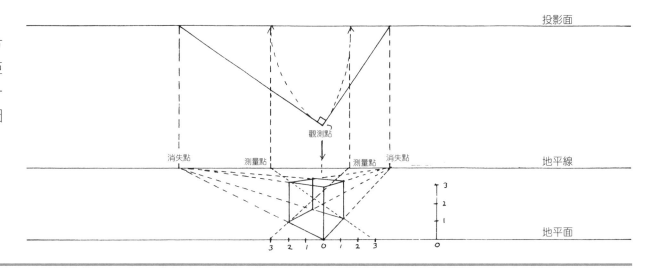

D.

如同正方形，試著習得辨識、推定透視立方體尺寸和角度的能力。試著新增與減去多種平面，直到形狀看來正確。

E.

在三點透視圖裡，立方體沒有一個平面與投影面平行。因此，連立方體的立面圖都將朝消失點逐漸縮小。

由於觀看者位於透視中心，與所有的消失點等距，並且形成連接三條地平線的等邊三角形。三個四十五度消失點也與觀測點等距，且位於它們對應的地平線中心點。

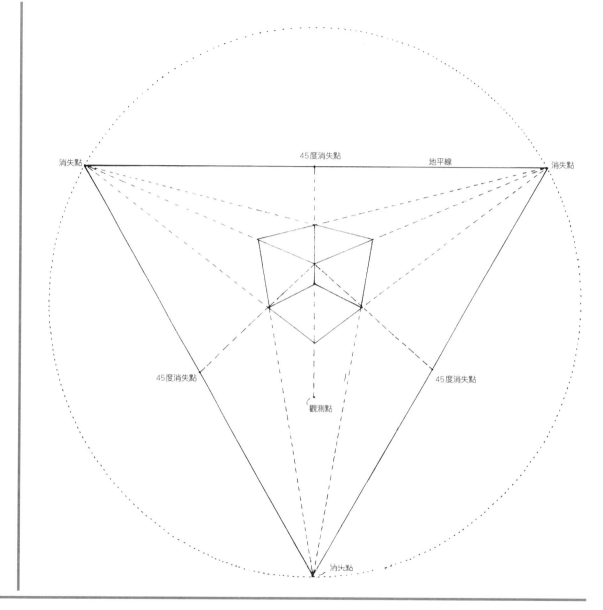

物體若朝任何一個消失點移動，將會使三點透視圖轉成單點透視圖。物體若朝任何一條地平線移動，則會使三點透視圖轉成兩點透視圖。

分割、增加與倍增立方體

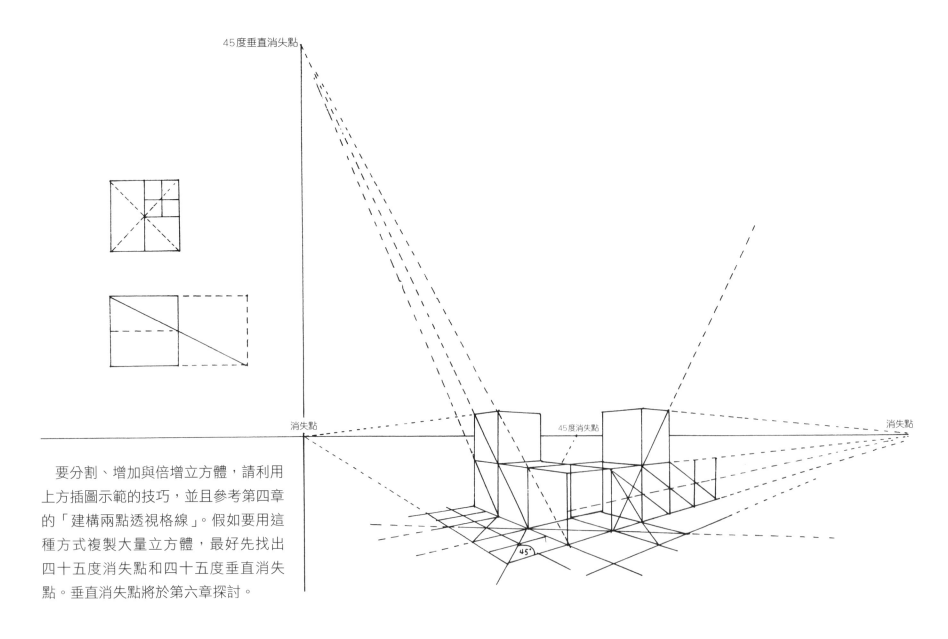

要分割、增加與倍增立方體，請利用上方插圖示範的技巧，並且參考第四章的「建構兩點透視格線」。假如要用這種方式複製大量立方體，最好先找出四十五度消失點和四十五度垂直消失點。垂直消失點將於第六章探討。

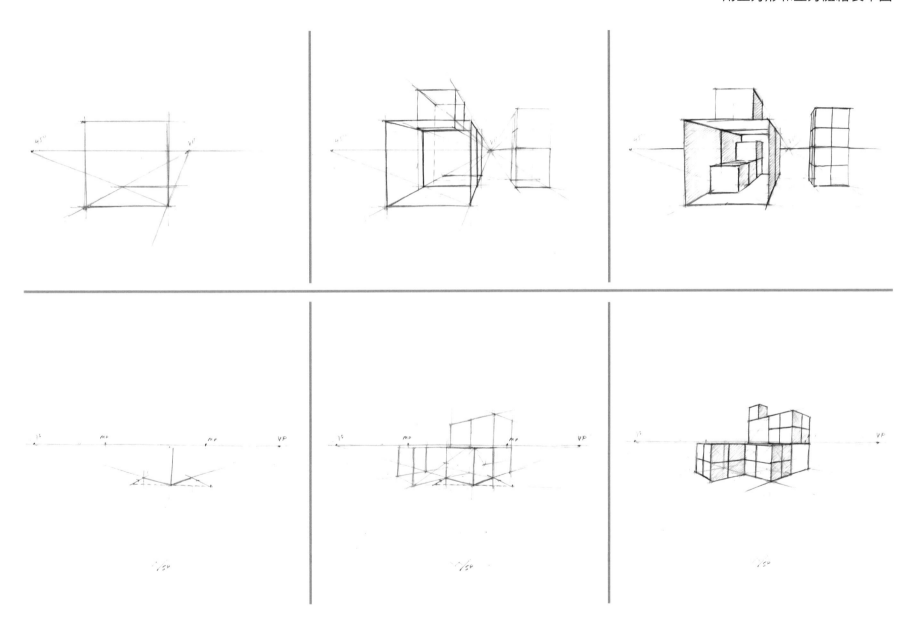

第六章 傾斜平面與表面

四邊形平面若與地平面平行，消失點將落在地平線上。

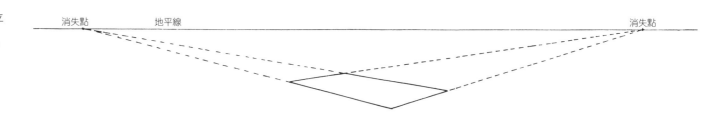

假如後退平面的一個軸不與地平面平行，它的消失點將不會落在地平線上。相反地，消失點將落在一條跟地平線垂直的線上，通過原來的消失點。這條線稱為垂直消失線（vertical vanishing line, VVL），落在線上的消失點稱為垂直消失點（VP）。

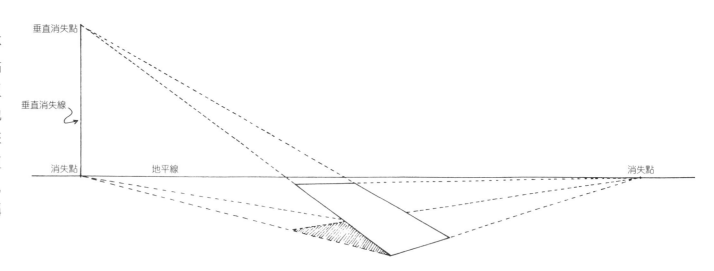

一個平面離地平面升高或下降的角度愈陡，落在垂直消失線上的點將愈偏上或偏下。

請謹記重點，垂直消失線的原理與地平線相仿，只是跟地平線垂直。

把傾斜平面上下顛倒，請注意，圖像隨即成為三點透視系統。

也請注意，傾斜平面與地平面間大於九十度角時，如何朝低於地平線的消失點逐漸縮小。

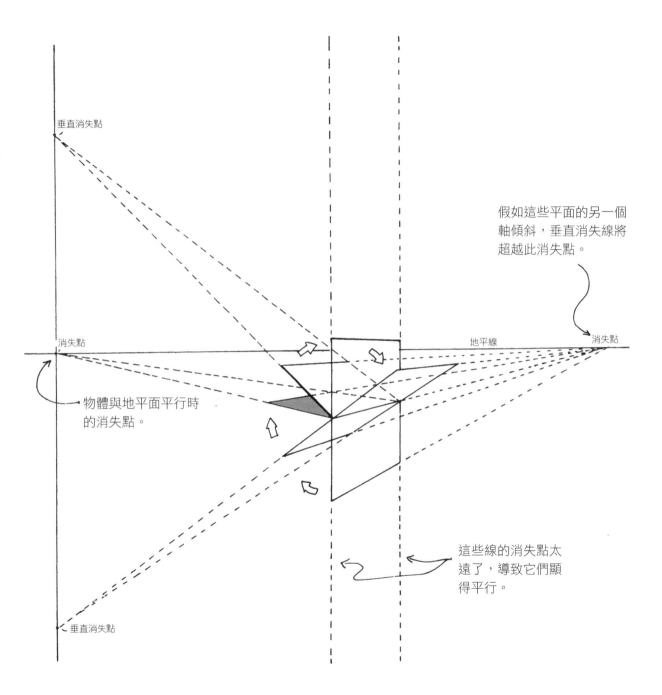

垂直消失點

假如這些平面的另一個軸傾斜，垂直消失線將超越此消失點。

消失點　　　　　　　　　　地平線　　　消失點

物體與地平面平行時的消失點。

這些線的消失點太遠了，導致它們顯得平行。

垂直消失點

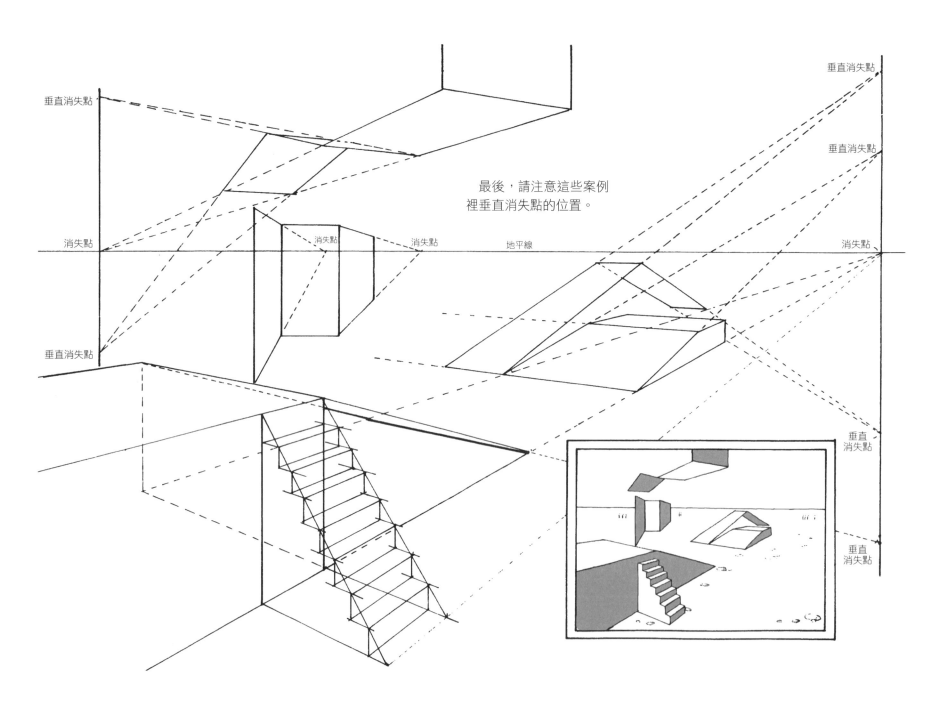

垂直消失點

垂直消失點

垂直消失點

垂直消失點

消失點

消失點

消失點

最後，請注意這些案例
裡垂直消失點的位置。

地平線

消失點

垂直
消失點

垂直
消失點

從四邊形繪製傾斜面

　　為傾斜平面或傾斜角找出消失點並非總是便利或必要。

　　假使已知傾斜角的基底和高度，就可以連接對角線的兩端畫出傾斜角。

　　假使基底是以透視圖繪製，傾斜平面將自動朝垂直消失點匯集。因此，有可能藉助判定基底長度和高度，繪製複雜的傾斜角和傾斜平面，如同接下來的插圖範例所示。

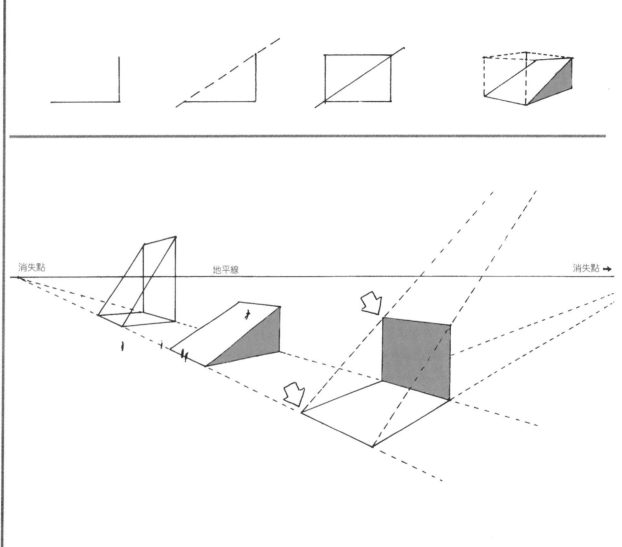

消失點　　　　　　　　　地平線　　　　　　　　消失點 ➡

從四邊形繪製傾斜面範例

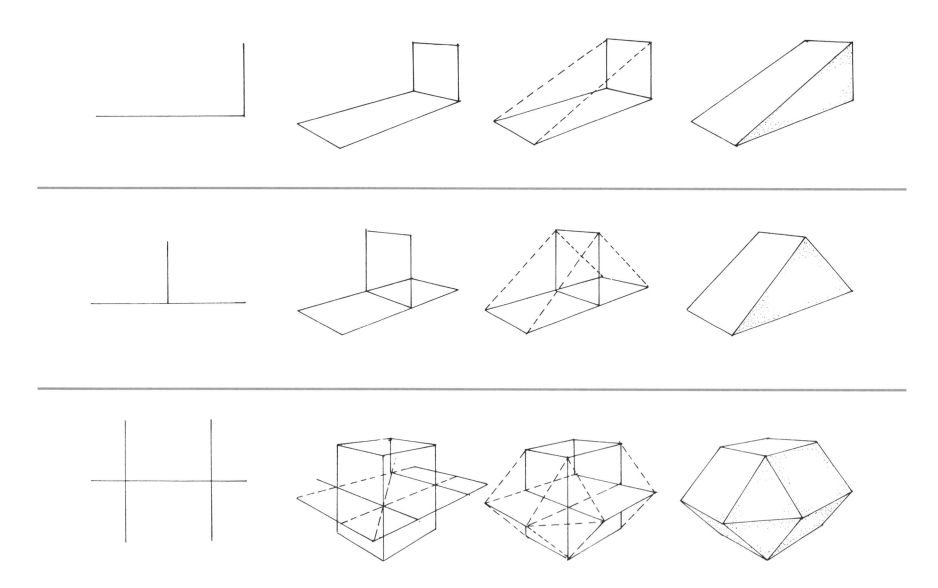

繪製傾斜面草圖

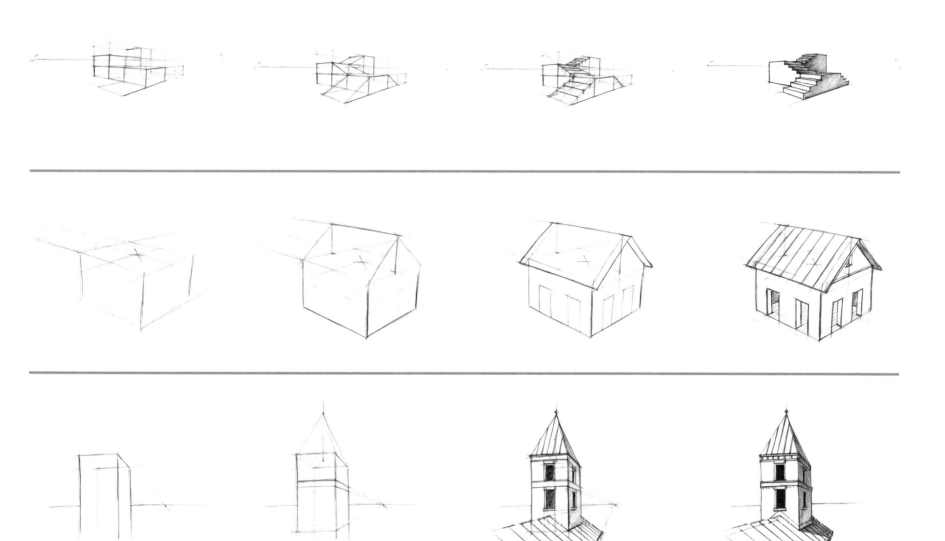

相交的傾斜平面

與地平面垂直的兩個平面相交時
（圖A），它們形成的角也跟地平面垂
直（圖B）。

A

B

若相交的其中一個平面與地平面成
傾斜角（圖A），此傾斜角將顯示於垂
直平面上的兩平面相交處（圖B）。

A

B

若兩個相交平面皆與地平面成傾斜
角（圖A），它們相交的角度將介於兩
個傾斜角之間（圖B）。

A

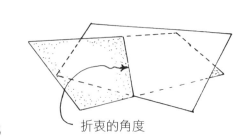

B

折衷的角度

假使相交平面的頂端與地平面的間距相等，畫一條線連接兩個平面接觸的端點，就可以找出相交角度。

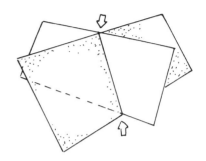

然而，若是相交平面的高度不同，就要先找到較小平面伸入較大平面的接觸點，才能畫出相交角的位置和角度。請見下頁的說明。

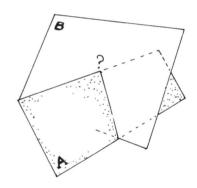

1.

要找到較小平面切入較大平面的點，先
在較大平面上標出較小平面的高度。這
一點即為相交角的頂端。

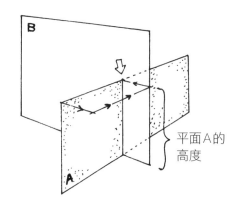

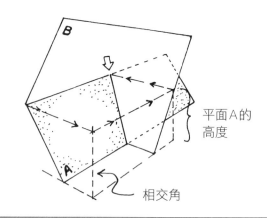

平面A的
高度

相交角

2.

假使已知較大傾斜面的垂直消失點，從
直立於地平面的較小平面頂端畫一條
線，穿越較小平面的消失點後，將繼續
延伸至較大平面的垂直消失點。

所幸結構愈複雜，就有愈多參考相交面
可協助判定角度，如同下頁的插圖所示。

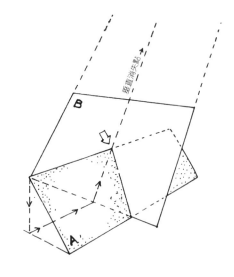

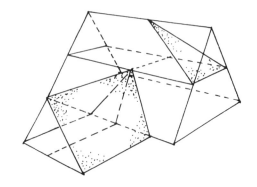

傾斜平面

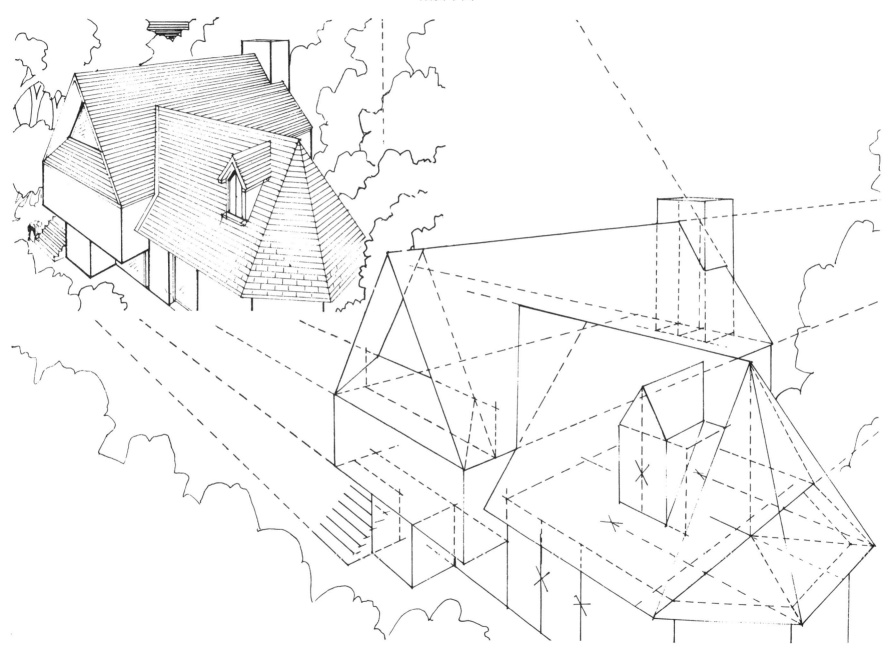

繪製相交的傾斜面草圖

在透視圖裡繪製測量的角度

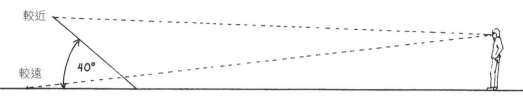

在透視圖觀看時，一個平面若與地平面夾有角度，其尺寸將會跟水平時不同，因為觀看者與物體的間距改變了。

由於線性透視的幾何一致性，所以有可能判定以下傾斜特徵：

· 傾斜面的角度多寡。

· 後退傾斜面的長度和尺寸，按照比例。

為了判定上述兩點，必須先找出並利用測量點（參考第四章，「建構兩點透視格線」）。請依照以下的步驟。

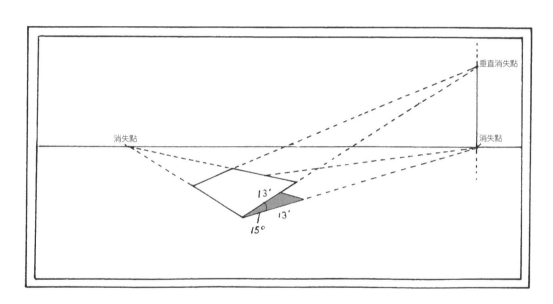

1.

一開始，先找出上升或下降傾斜角那一軸的測量點。

你將回想起，消失點與觀測點的線段距離，跟消失點至投影面上測量點的線段距離相等。（請見第四章，「建構兩點透視格線」）。

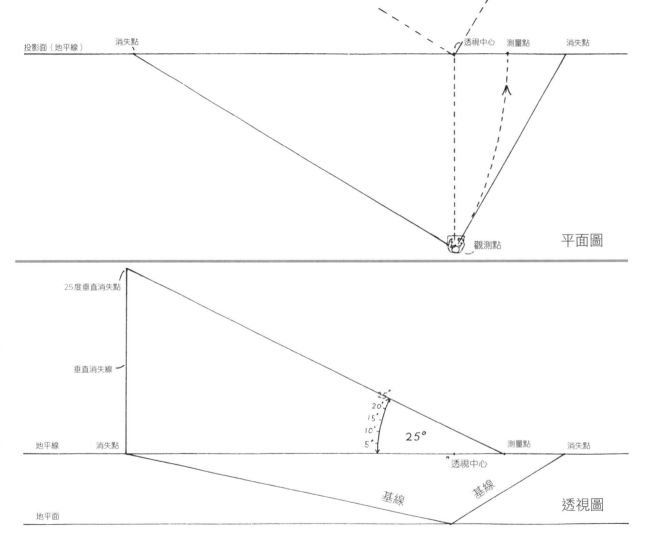

投影面（地平線）　消失點　　　　　　　　　　　　　透視中心　測量點　　消失點

觀測點

平面圖

2.

一旦你將消失點和測量點標在地平線上，畫一條地平面線，並且將傾斜角的兩條基線連至相應的消失點。

將測量點設定為圓心，從地平線開始畫一條線。這條線與垂直消失線的交點，即為設定角度的垂直消失點。

25度垂直消失點

垂直消失線

25°
20°
15°
10°
5°

25°

地平線　消失點　　　　　　　　　　　　　　　透視中心　測量點　消失點

基線　　基線

地平面

透視圖

測量點提供傾斜角的側面圖（立面圖），所以可以用量角器測量傾斜角。此處的傾斜角是二十五度。

請注意，所有連至二十五度垂直消失點的斜線，無論落點為何，都與地平面成二十五度角。

由於任一條傾斜角都可以構成四邊形的對角線，此角的消失點即可作為依設定尺寸增加或分割四邊形的基準。

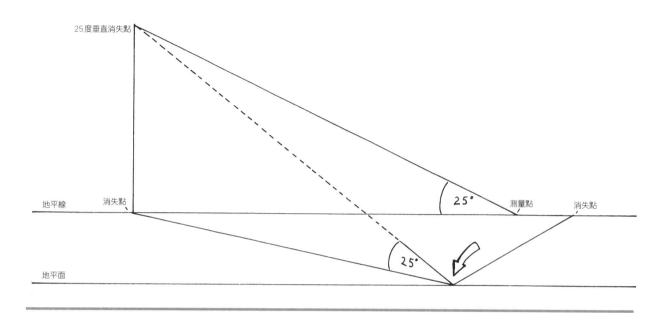

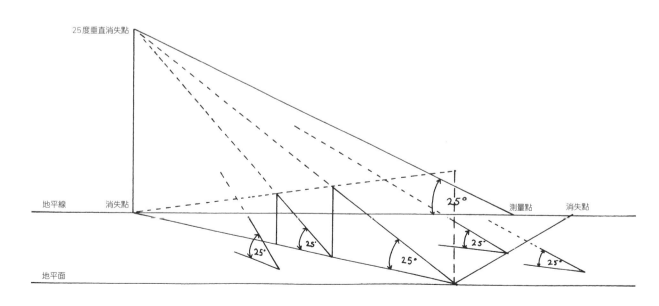

在透視圖裡繪製測量的傾斜平面

請依照下列步驟，在透視圖裡畫出傾斜面：

1.

利用地平面比例尺與相應的測量點，畫一個大小相符的四邊形，如同第四章「建構透視格線系統」的示範。右圖的四邊形是十呎乘十呎；設定的角度是二十五度。

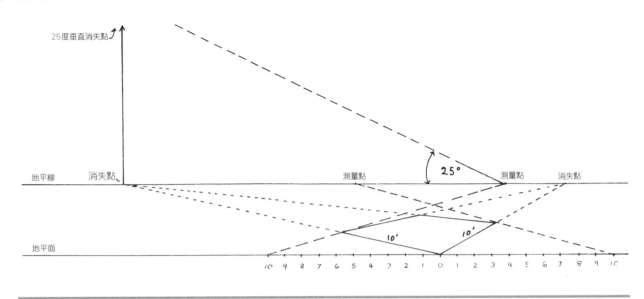

2.

斜面的角度將是水平線上方二十五度角，垂直測量線應該與地平面垂直，立於兩條基線交會處。在這條線上標出跟地平面相同的刻度。

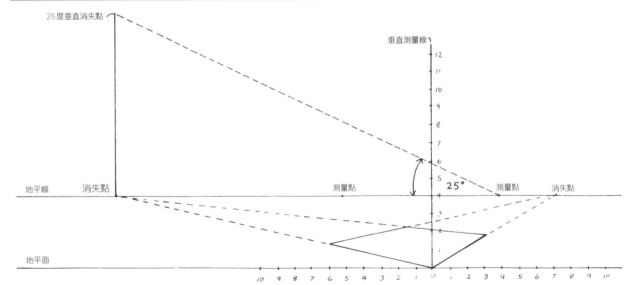

3.

將右側的兩個角連接至二十五度垂直
消失點，建立傾斜平面。

4.

為了讓傾斜面的尺寸相符，你必須在
垂直消失線上找出測量點。從此點畫
一條線連至垂直測量線（VML），標出
傾斜平面的上緣。

請注意，找出垂直測量點（VMP）的
方式，是將二十五度垂直消失點設為
圓心，從地平線上的測量點畫弧線與
垂直消失線相交處。

把這幅圖轉九十度，你將看見垂直消
失線變成地平線，而垂直測量線變成
地平面。

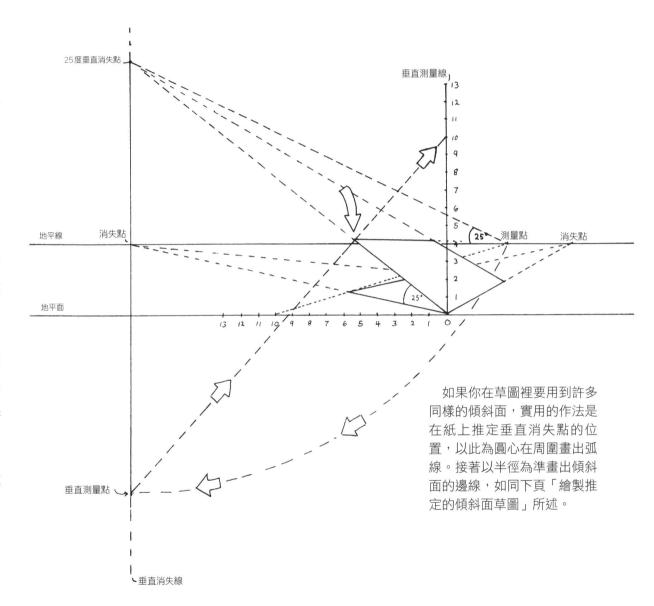

如果你在草圖裡要用到許多
同樣的傾斜面，實用的作法是
在紙上推定垂直消失點的位
置，以此為圓心在周圍畫出弧
線。接著以半徑為準畫出傾斜
面的邊線，如同下頁「繪製推
定的傾斜面草圖」所述。

繪製推定的傾斜面草圖

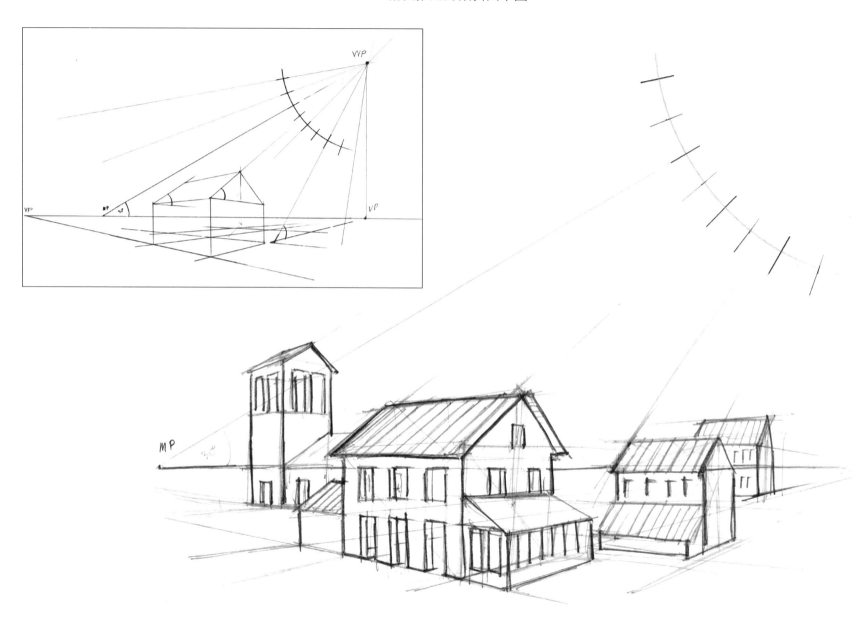

第七章　圓形和曲面

在平面圖繪製圓形和曲線時，你可以利用圓規、模板和其他器材來確保準確度。在透視圖裡，你必須從直線上的參考點來繪製圓形和其他圓弧形狀，或者是從其他可準確測量的傾斜角出發。

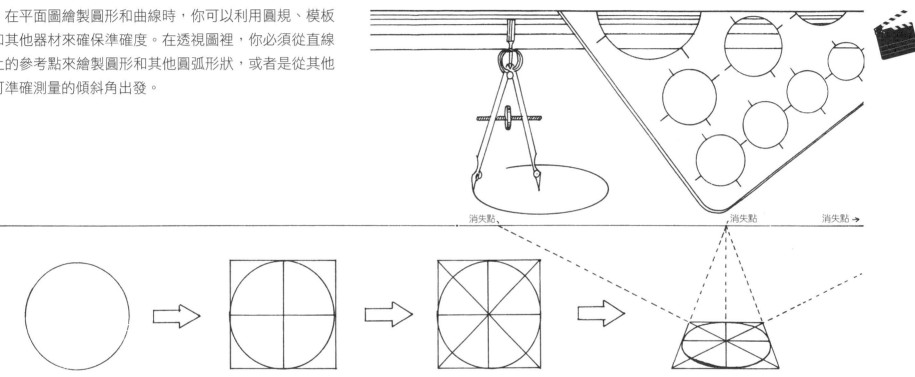

在畫曲線時，終究需要去感覺它的形狀，很像是你在開車時感覺彎路的方式。就連數學家也必須面對此種不確定性，而跟他們一樣，你可以藉由增加參考點來縮小不確定的範圍。在透視圖裡，圓形和曲線的準確度是相對的。什麼算是「夠好」或「夠接近」，端視專案的需求而定。

圓形

　　跟正方形相仿，圓形是多種複雜形狀的基礎，諸如圓錐體、圓柱體、球體，以及從這幾種衍生的形狀。自上述多種形狀找出圓形的能力，將是重繪它們的必要技巧。

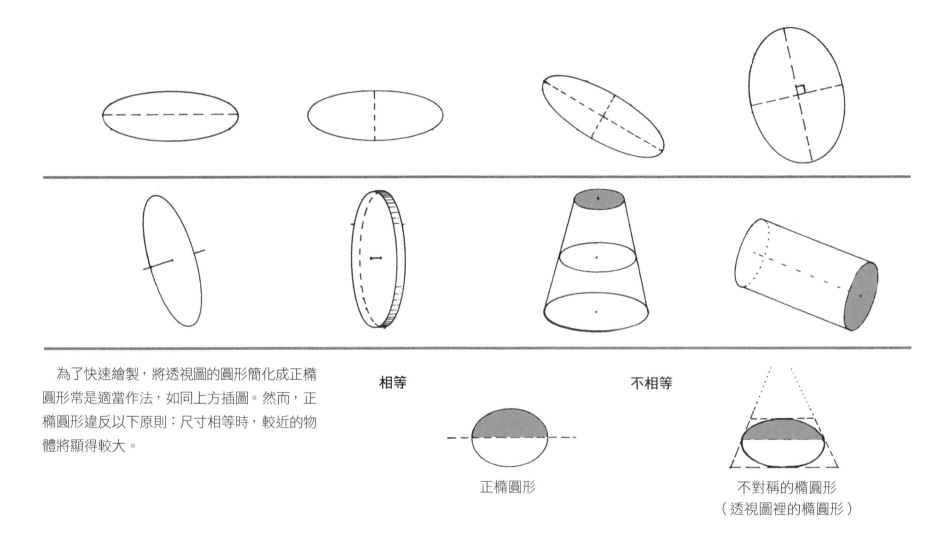

　　為了快速繪製，將透視圖的圓形簡化成正橢圓形常是適當作法，如同上方插圖。然而，正橢圓形違反以下原則：尺寸相等時，較近的物體將顯得較大。

相等

正橢圓形

不相等

不對稱的橢圓形
（透視圖裡的橢圓形）

從圓形可以畫出這些形狀

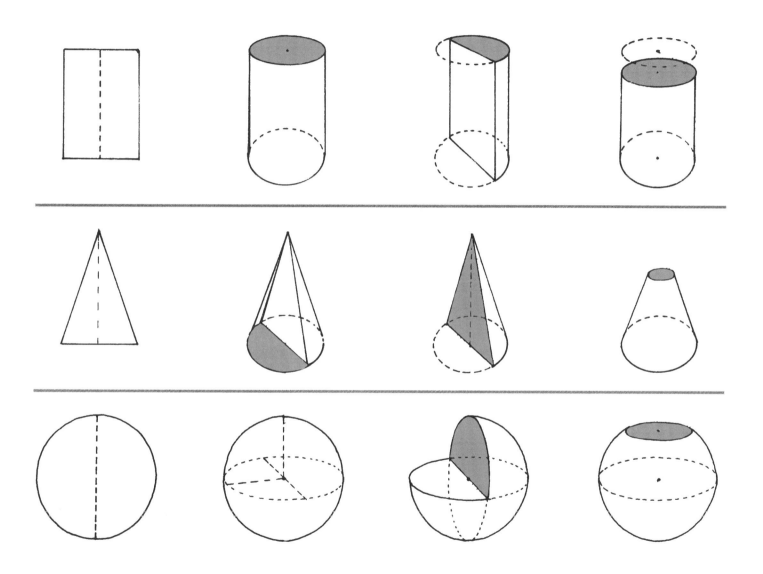

在正方形裡繪製圓形

在透視圖裡畫圓形最實用的方法之一，是在透視的正方形裡畫出圓形。透視的正方形很容易繪製，而且能提供為圓形弧線指引方向的基本參考點。

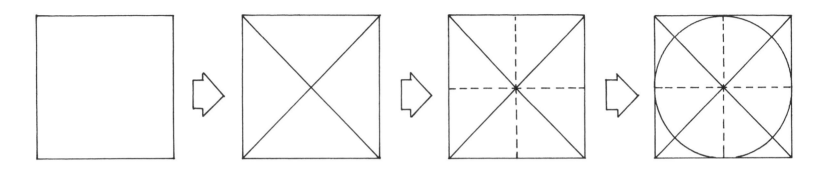

正方形內接的圓形弧線，將接觸正方形每一邊的中心點。弧線也穿越對角線，在從對角線中心點數來稍遠於三分之二的位置。推定此交叉點的位置後，就可以利用上述三個參考點畫出弧線。

一旦四分之一條弧線的位置確立，就可以利用消失點和垂直線找出另外三條弧線。

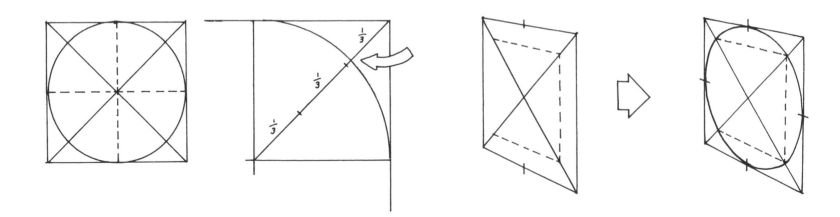

從平面圖繪製圓形透視圖

另一個在透視圖裡畫圓形的方法，需要的猜測甚至更少。此方法是將圓形從平面圖轉成透視圖，如同先前示範過的四邊形和正方形。

利用這個方法時，圓形弧線上的點可以藉由投影面往下拉至地平面，準確標示在透視圖裡。

在例圖裡，線段從對角線和弧線的交叉點往下畫。當這幾條線從地平面連至消失點，它們就標出了透視圖裡對角線的正確位置。

實際上，只需要在平面圖裡找到這麼一個交叉點，因為其他的點可從透視圖裡推得。

假使想要更準確（也就是更多參考點），可以從弧線往下拉更多條線，甚至可以在圓形內繪製網格。

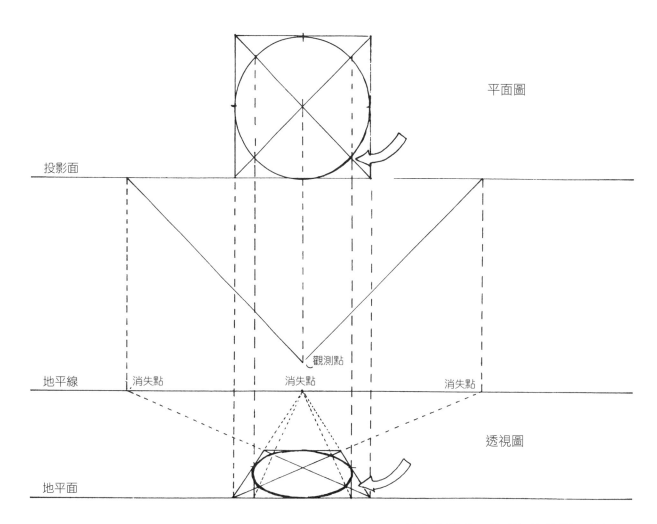

平面圖

投影面

觀測點

地平線　消失點　消失點　消失點

透視圖

地平面

請參考附錄A的「螺旋樓梯」範例。

從正方形繪製圓形的第三種方法，同樣涉及找出正方形對角線與圓形弧線的交點位置。
請依照以下步驟：

1. 畫正方形。

2. 利用對角線找出正方形的中心點。

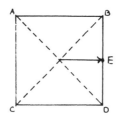

3. 從中心點延長地平線，找出一個邊的中心點E。

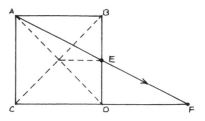

4. 延長線段AE和CD，直到它們在F點相交。線段CD與線段DF等長。

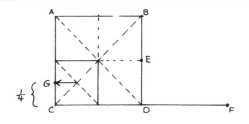

5. 利用對角線找出四分之一個正方形的中心點G。

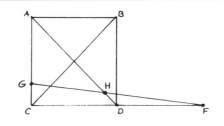

6. 連接G點和F點，找出圓形弧線將與對角線相交的H點。

7. 從H點畫垂直和平行線，可以找出其他的圓形交點，如圖所示。

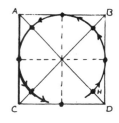

8. 最後，畫弧線連接對角線上的參考點與每一邊的中心點，連成圓形。

這個方法可以套用於透視圖。延長與投影面平行的任意一邊，或是朝消失點逐漸縮小的一個邊或兩個邊。

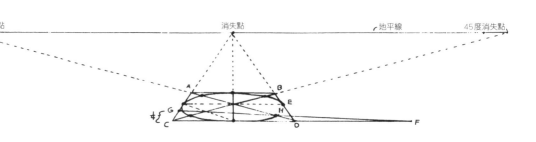

圓形透視圖的範例

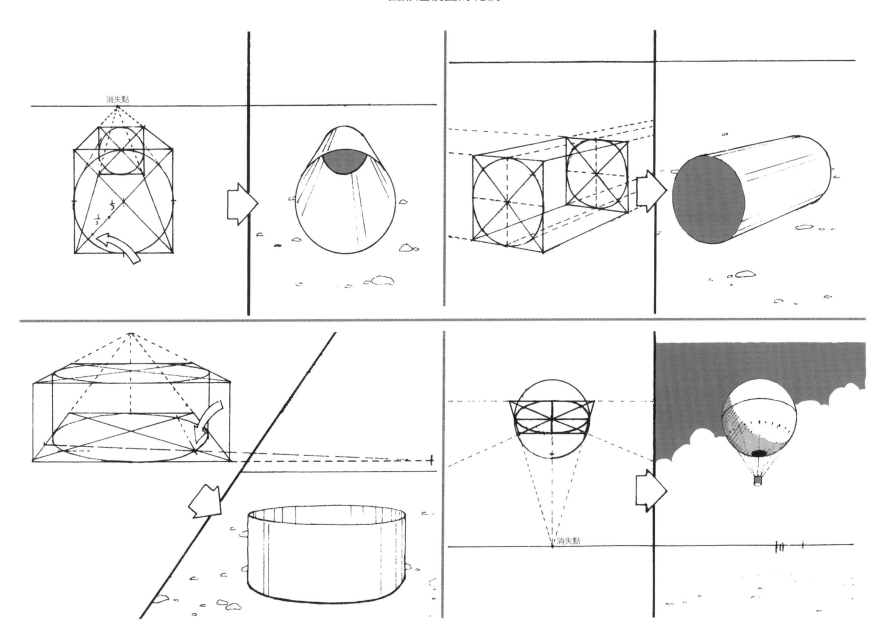

消失點

消失點

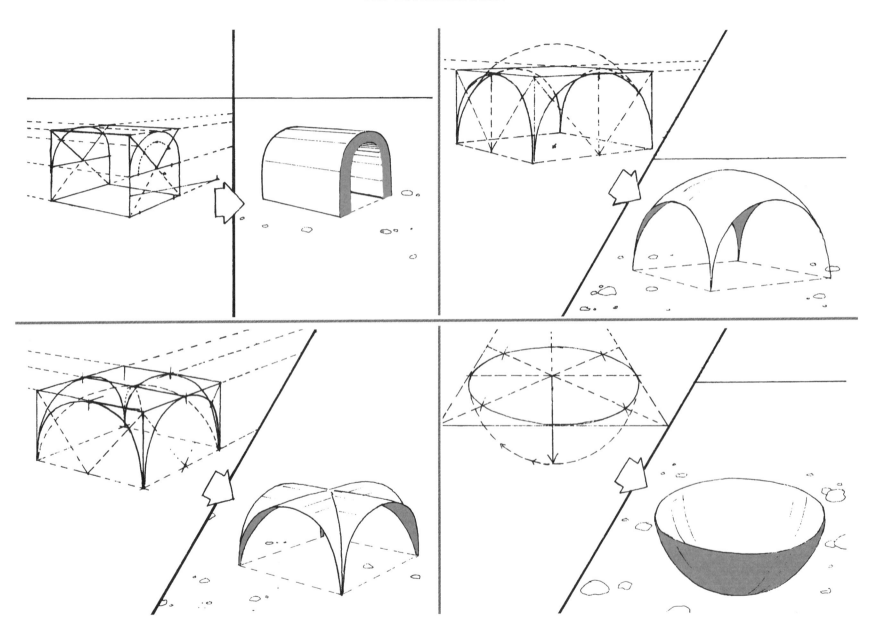

繪製圓形草圖

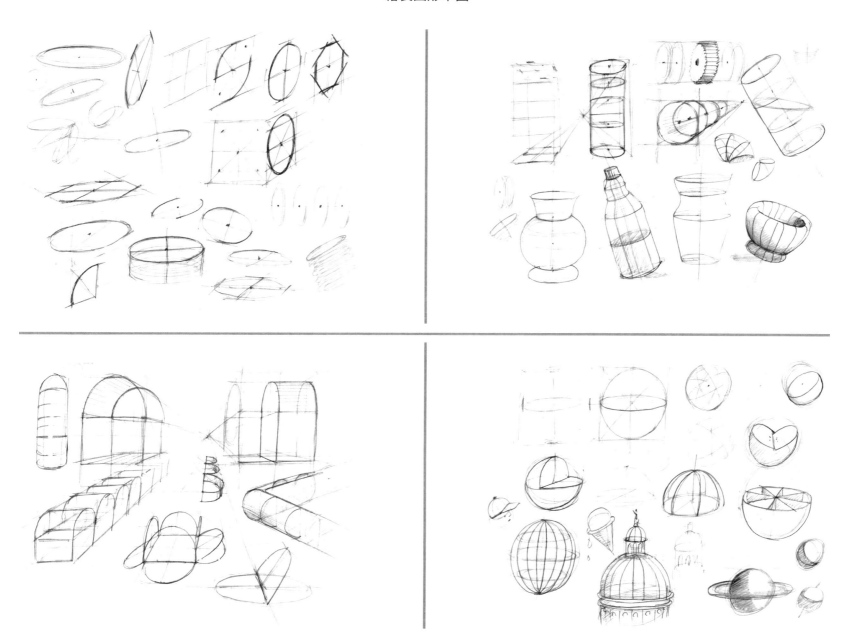

曲線

在透視圖裡畫曲線和曲面的關鍵，是藉由容易量測的直角，標示明顯的頂點和其他參考點。

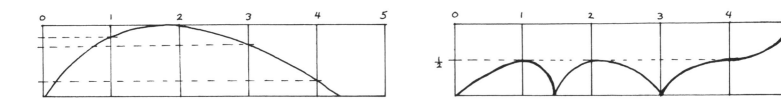

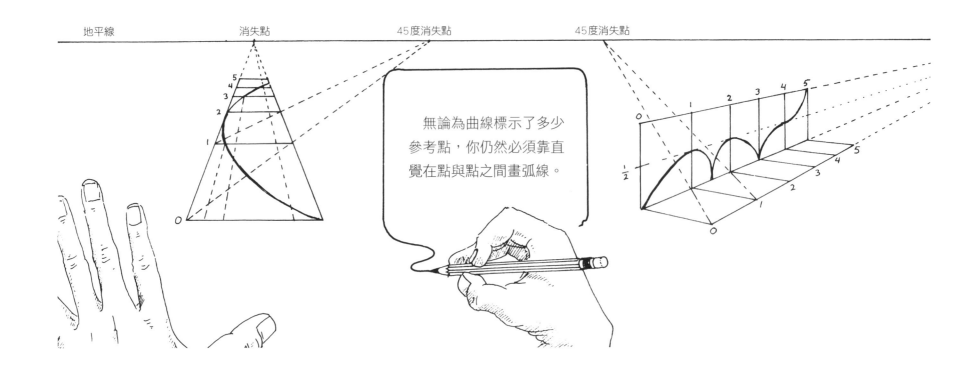

無論為曲線標示了多少參考點，你仍然必須靠直覺在點與點之間畫弧線。

繪製曲線的技巧和工具

標示更多的參考點，可以增加曲線的準確度。這麼做並非總是實際或可行，還有其他幾個技巧和工具，可以在已知點之間幫助曲線指引方向。

在非常基礎的階段，想像成「駕駛」或「操控」一條曲線十分有幫助，就像是我們在操控汽車──也就是說，預測轉彎的弧線是重點。

另一個重點是在穿越特定的參考點後，能知道和預測線段此刻進行的方向。

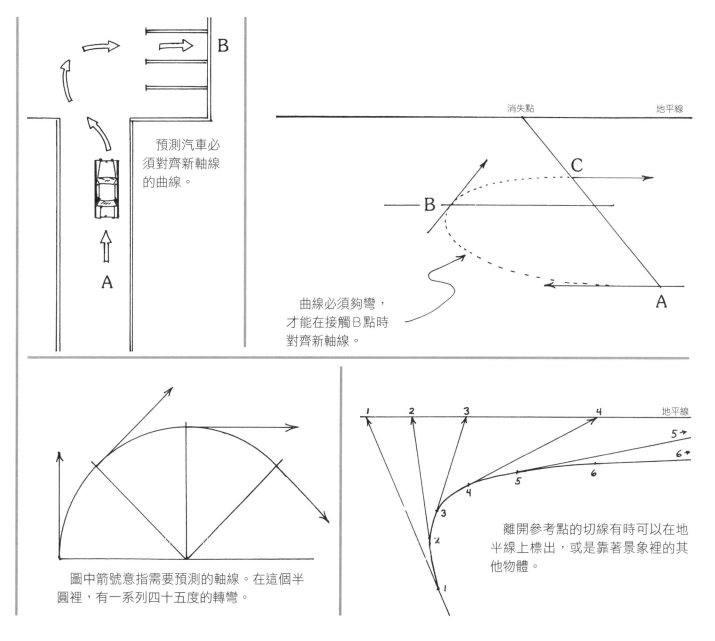

預測汽車必須對齊新軸線的曲線。

曲線必須夠彎，才能在接觸B點時對齊新軸線。

圖中箭號意指需要預測的軸線。在這個半圓裡，有一系列四十五度的轉彎。

離開參考點的切線有時可以在地平線上標出，或是靠著景象裡的其他物體。

曲線的工具

　有許多幫助手繪曲線的現成品可購得，每種各有其優點和限制。某些專案也許需要發明或建構你的專屬工具，諸如壓條和模板。

雲尺

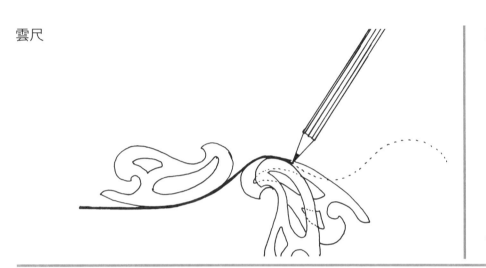

曲線規

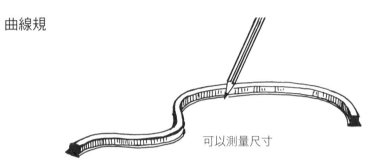

可以測量尺寸

用橡膠或塑膠製成，內藏金屬線以維持曲線

船用曲線規

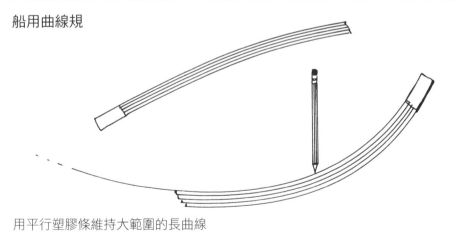

用平行塑膠條維持大範圍的長曲線

鉛錘和曲線板

用鉛錘將可彎曲的壓條固定住

在一個軸上繪製曲面

請依照下列步驟在一軸上畫出曲面：

1. 畫一個四邊形當作參考基礎，並且標出曲線將彎折處的頂點。

2. 在曲線的垂直方向，畫一個透視的四邊形，其中一角設定於曲線的頂點。這個四邊形將確立曲面的寬度。

3. 如圖所示，利用四邊形的角當作指引，形成曲面的兩端。

4. 連接新的參考點，形成曲面另一邊的對應曲線。

5. 擦掉引導線及穿越此透明表面的線。

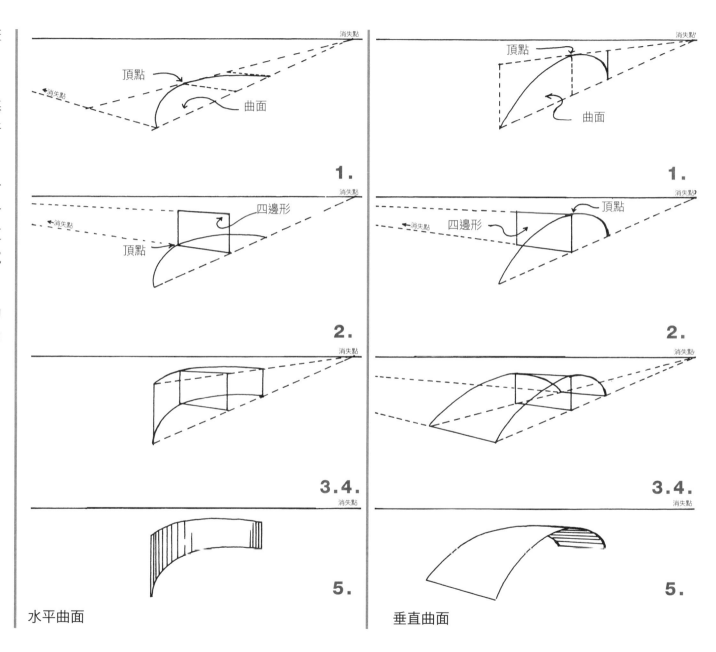

水平曲面

垂直曲面

在兩個軸上繪製曲面

沿著兩個軸彎曲的平面，可以依據建構平面的形狀，用額外的曲線繪成。

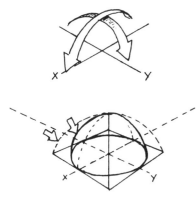

請注意對角線形成的曲線，跟在X軸和Y軸上的曲線有何不同。

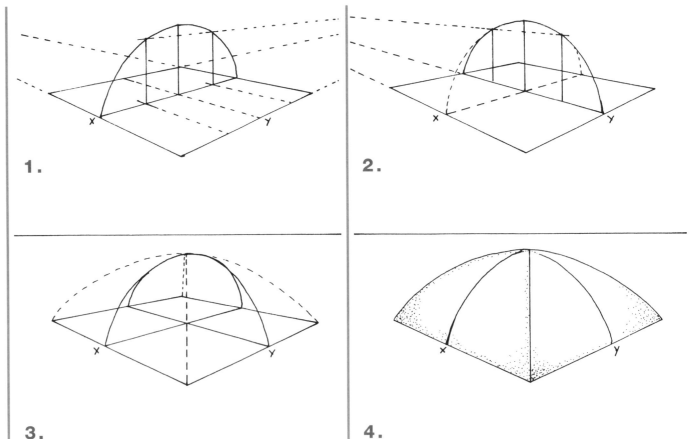

1.

2.

3.

4.

在三個軸上繪製曲面

沿著三個相互垂直軸彎曲的平面，像雙曲面安置於彎曲的底部上。

假如曲線都相等，最終構成的圖形將是一個球體，或球體的一部分。

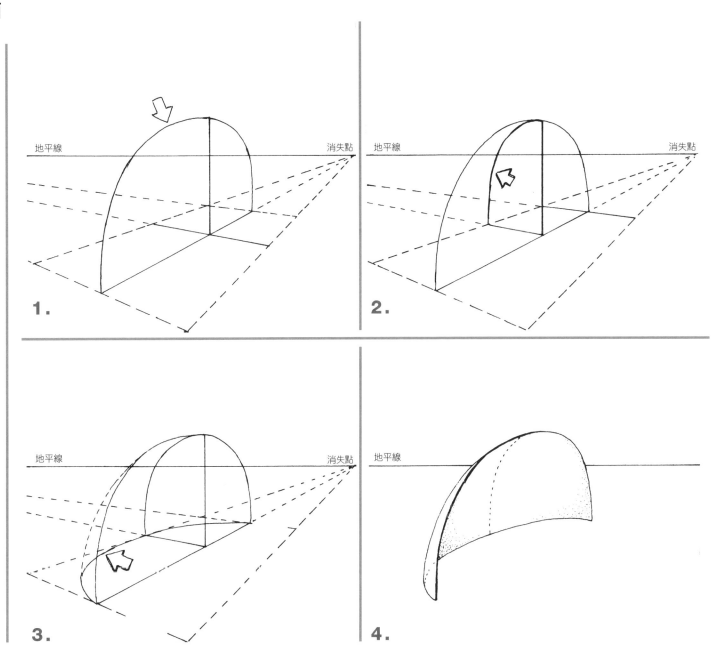

1.

2.

3.

4.

地平線　　　　　　　　　　消失點

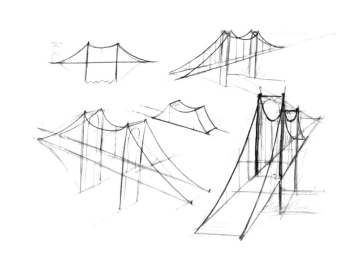

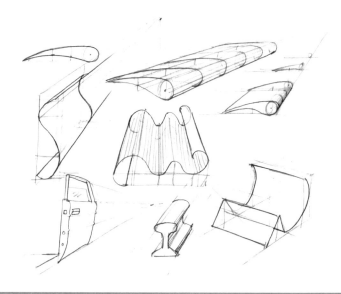

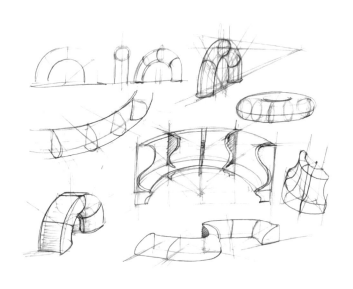

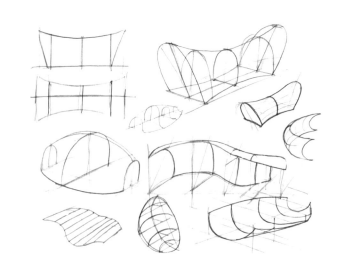

相交的曲面

當曲面相交時，它們形成彎曲的相交面。

當曲面相交時，它們構成的曲面介於原本的兩個曲面之間。

繪製此種曲面時，想像可能的平面相交，並且試著在直線上調整出中介曲面，通常足以推定曲面的形狀。

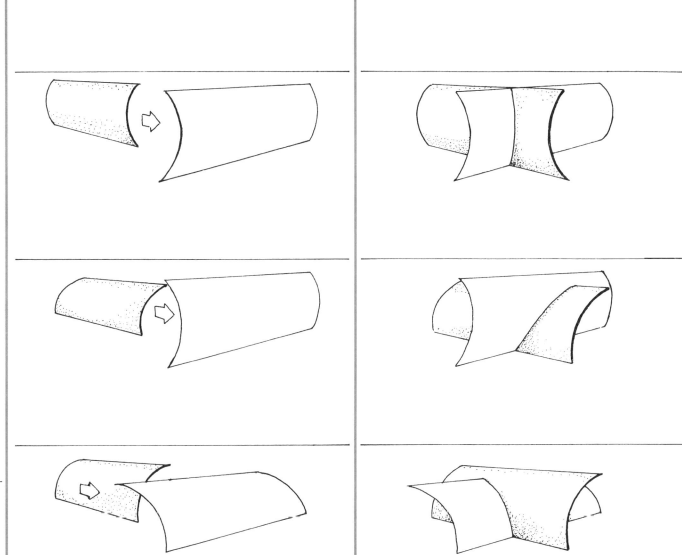

繪製相交曲面最準確的方法，是利用較小曲面的一角，將較小曲面的高度標示在較大平面上（步驟1）。請參考第六章「相交的傾斜平面」。

在較小曲面的兩端標出參考點（步驟2），並重複以上程序（步驟3），即可在相交面上畫出中介曲線的參考點。

請注意，每個參考點各是分立水平面的一角（步驟3）。

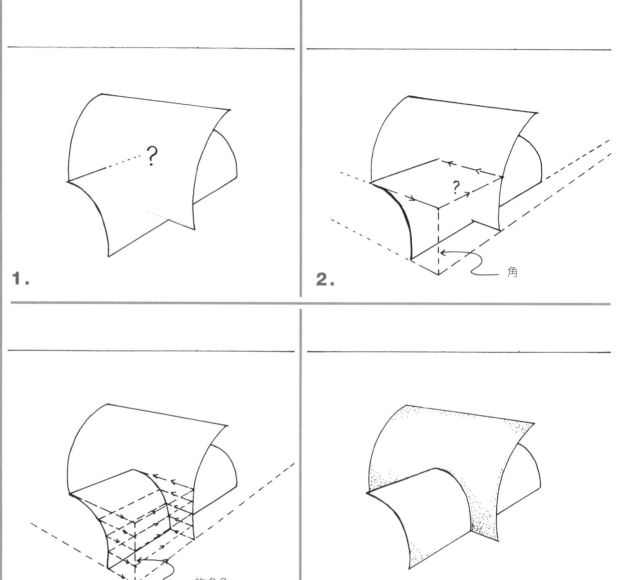

1.

2. 角

3. 許多角

4.

從一個曲面指向另一個曲面的基準
點所在位置，不一定要是四邊形，只
要構成的線段皆能連至正確的消失點
即可。

舉例來說，此處的兩個平面不以直
角相交；因此，兩個曲面的底部各有一
組消失點。

像例圖這般複雜的表面，需要標出
更多參考點，為相交的曲面指引方向。

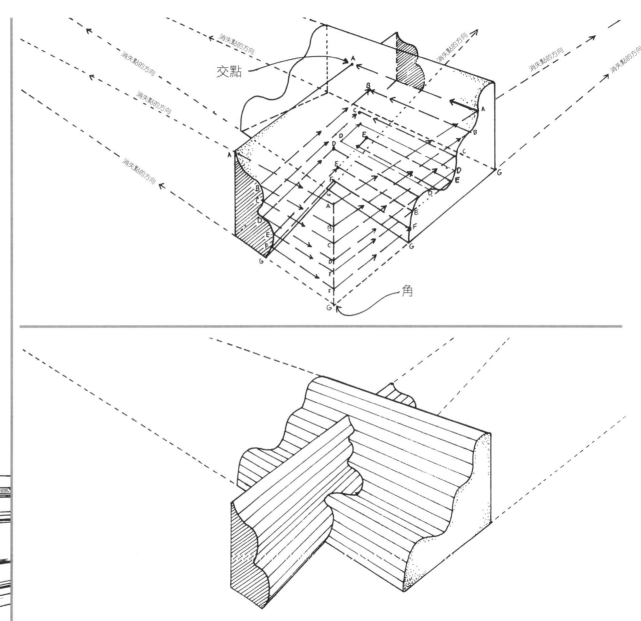

在透視圖裡繪製複雜的曲面形狀

　　在透視圖裡，沒有處理繁複曲面繪圖的單一方法，因為每個專案都會出現一定數量的獨特問題，需要獨特的解決方式，如例圖A至F所示。然而，無論你是粗略地畫草圖，或是試圖得到比例相符的物體，從簡單晉升至複雜的基本原則依然通用。這尤其意指從直線和直角座標出發，以上兩者可以在透視圖裡明確標示，隨後再處理終須憑藉感覺的複雜曲線。

　　在例圖B裡，請注意圖形內有幾條直線，這些簡單的座標建構出最終的圖形。

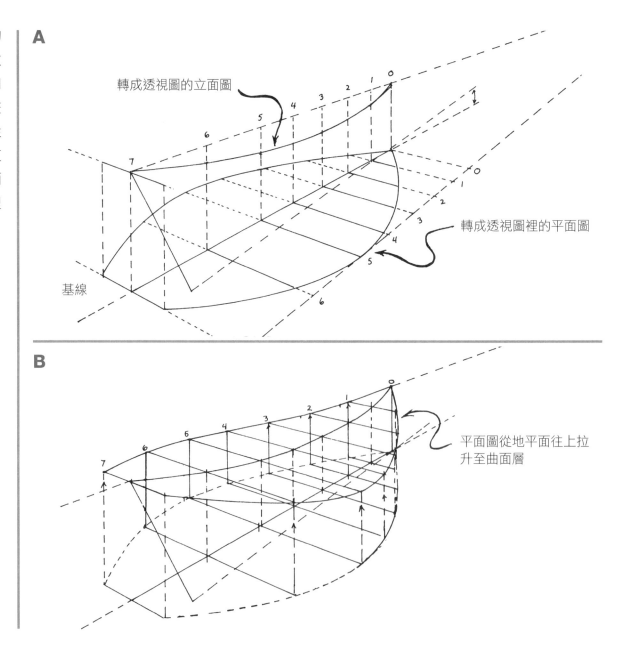

A

轉成透視圖的立面圖

轉成透視圖裡的平面圖

基線

B

平面圖從地平面往上拉升至曲面層

在例圖 C 裡，加入更多基準點以界定船殼的尺寸改變。

在例圖 D 裡，加入一條線連接每條曲線的外圍。

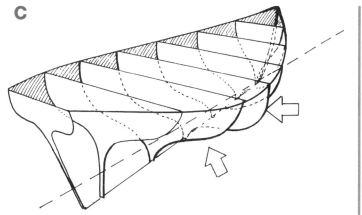

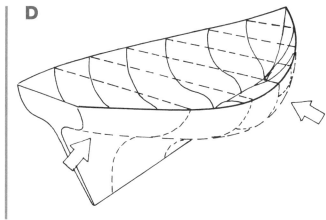

水線是立面圖裡的一條直線，在例圖 E 裡，沿著平面圖和透視圖的點彎曲。

在例圖 F 裡，所有的細節都已填入，點則作為座標。

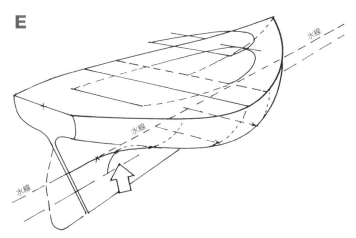

用相交的曲面繪製草圖

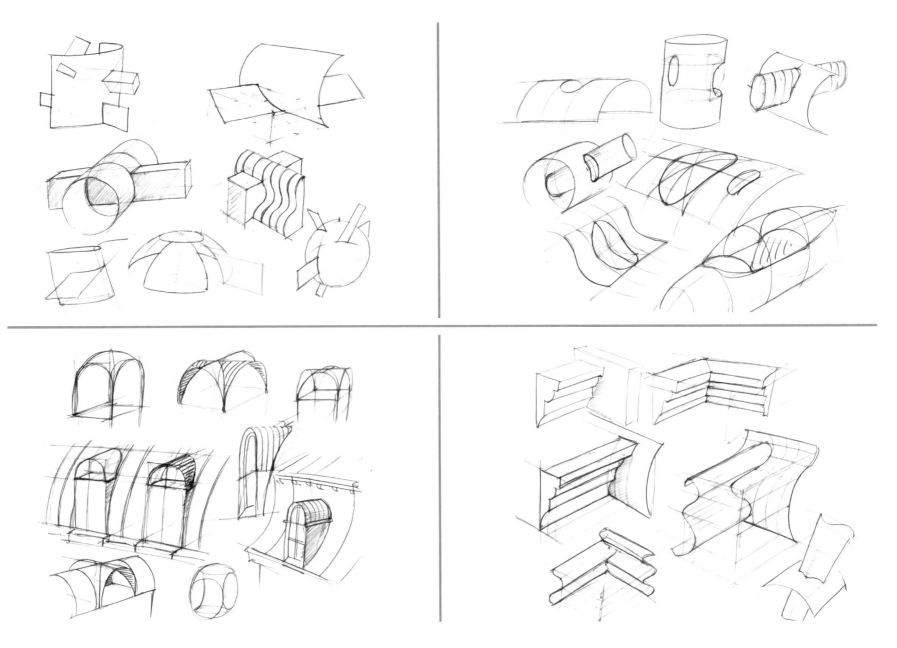

在曲面上建構格線

　　習得如何在曲面上建構格線，將使你能夠在曲面上繪製複雜的設計，並且將平面圖和立面圖上的設計轉到曲面上。對於徒手繪製草圖而言，在腦海裡形成大致的曲面格線通常就足夠。然而若需追求更精準，可以填入格線並予細分。

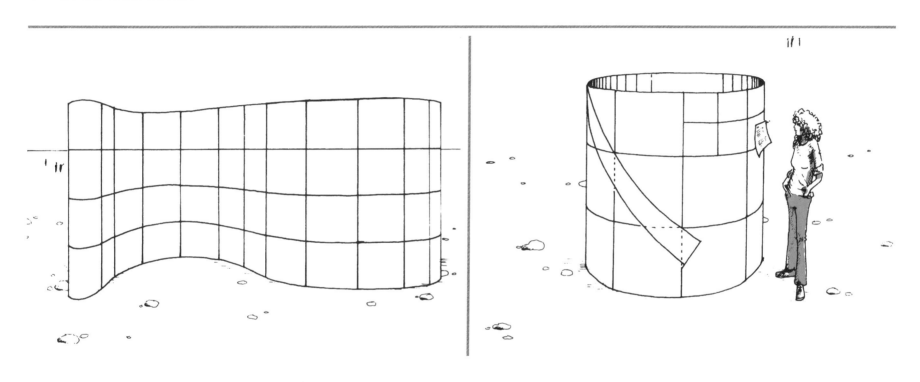

製作曲面格線模板的一個方法，是先畫出平面圖，再將平面圖轉成透視圖。

在範例裡，先畫出想要的曲線形狀，接著標出刻度。參考點下拉至地平面上，再回推至它們位於底面的位置。

請注意，平面圖若設置得低於地平面，亦可得到同樣的結果。請參考附錄A的「螺旋樓梯」。

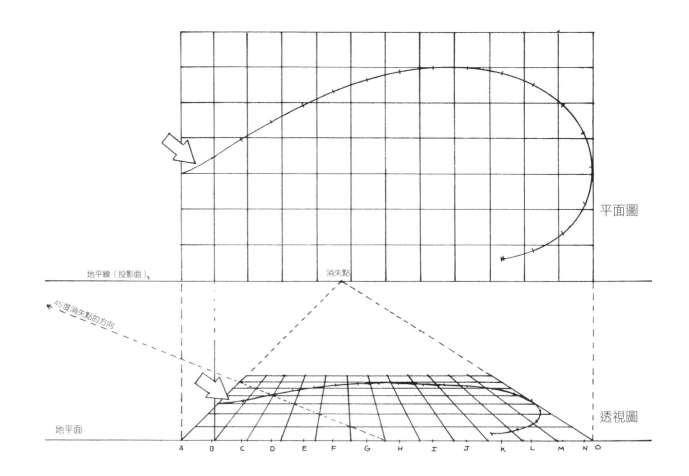

平面圖

地平線（投影面）、

消失點

45度消失點的方向

地平面

透視圖

A B C D E F G H I J K L M N O

觀測點的方向

在地平面上畫出基弧後，加入垂直於弧線刻度的直立線。這些線即為格線的直立線。請注意，各直立線之間的空間，依據直立線與投影面的間距而變化。

現在，於垂直測量線上標示格線的水平線刻度，將它們連回曲面。理論上，格線的每一條直立線，都應在投影面上分別標示出來。然而，幾個審慎挑選位置的標記，就足以指引整條曲線的方向。

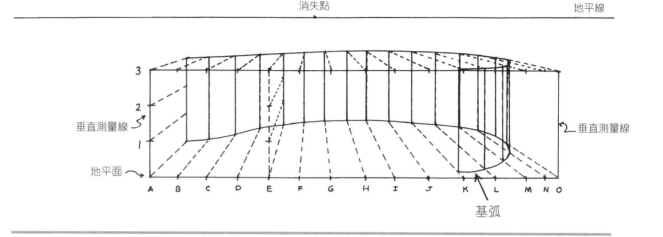

弧形對角線可以穿越弧形正方形繪製，藉此確認準確度。

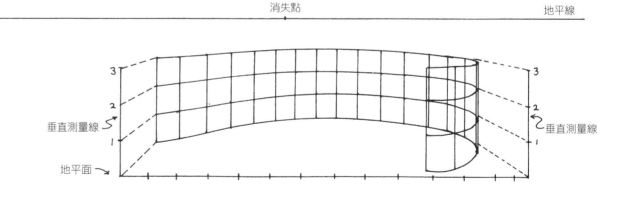

基於圓形的透視格線

　　圓柱體、圓錐體和球體是以圓形為基礎的主要圓弧形狀。從這些形狀可以衍生出各式各樣的形狀與組合。

　　請注意，在這些範例裡，橫切面的格線圖形是圓形，或是透視圖裡的橢圓形。

　　描繪這些形狀時，可以將圓形（橢圓形）看作基準點。設計也可以畫在此圖形的平面圖上，接著再「轉成」透視圖。

　　為了順利轉換平面圖與透視圖，關鍵是先了解圓的直徑與圓周長間的關係。

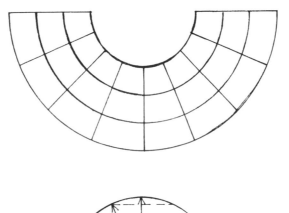

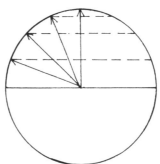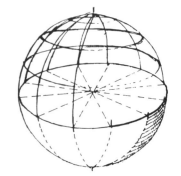

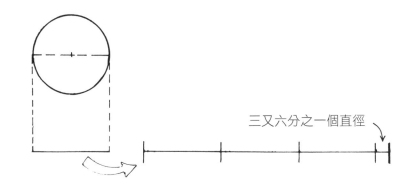

一個圓的圓周長是直徑的三倍，再加上約六分之一個直徑。

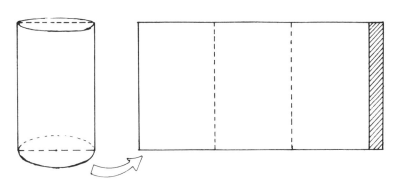

如果你想「展開」一個繪製好的圓柱體，只要找到它的
直徑（與投影面平行），乘三倍，再加上六分之一個直徑。

上述步驟也可以反轉，舉例來説，假如你想將已知的四邊形變
成圓柱體。求得直徑近似值的方法，是標出四邊形底長的十六分
之五（約三分之一）。

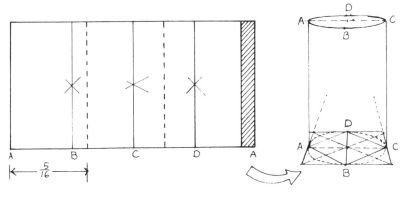

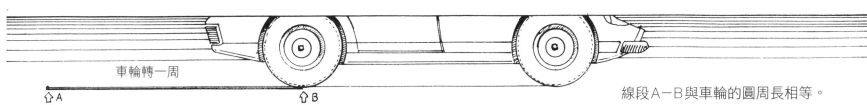

車輪轉一周

線段A－B與車輪的圓周長相等。

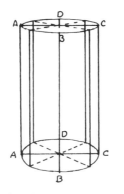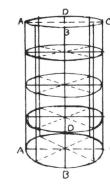

　　要在圓柱體上建構格線，先用垂直線將立面圖分成相等的四部分。轉成透視圖時，這些線將標出圓形的主要軸線。請注意，在透視圖裡線段A－C是直徑。

　　如圖示加入水平線，畫出面積均等的格線圖。每條水平線皆代表透視圖裡的一個圓形。

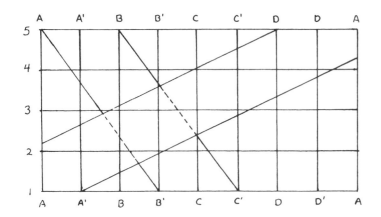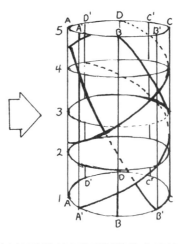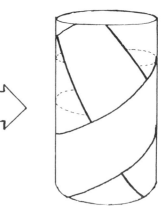

　　現在可以在平面格線上繪製設計圖。利用座標作為指引，將設計的形狀轉至圓柱體的曲面上。

螺旋圖形

螺旋圖形的種類就跟幾何圖形一樣多。在透視圖裡畫螺旋圖形的關鍵，是辨識螺旋所圍繞的較簡單元素。在例圖裡，螺旋的基礎是等距圓形（圓柱體），可作為基準點。

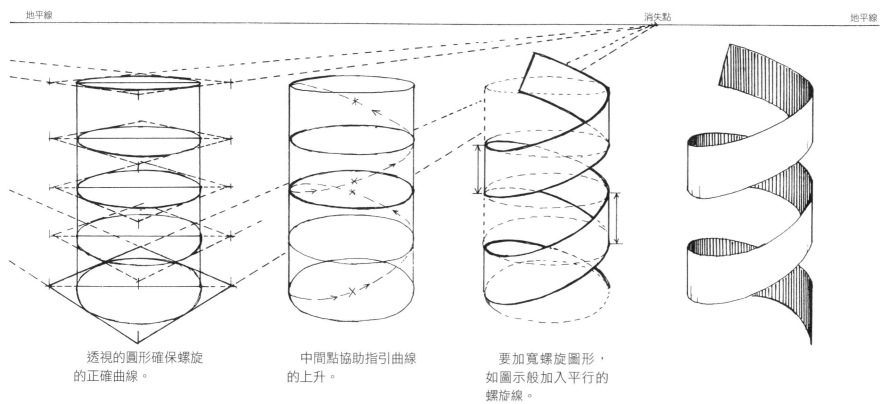

地平線　　　　　　　　　　　　　　　　　　　　　　　　　　　　　　消失點　　　　　　　　　　地平線

透視的圓形確保螺旋
的正確曲線。

中間點協助指引曲線
的上升。

要加寬螺旋圖形，
如圖示般加入平行的
螺旋線。

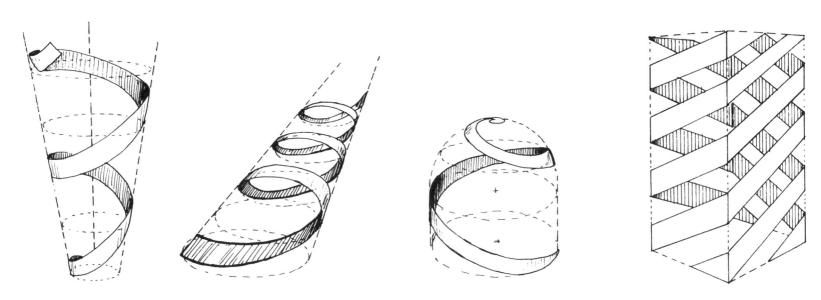

請注意，包圍這些螺旋圖形的形狀，以及作為基準點的形狀皆需繪出。

判定螺旋線通過基準點的位置後，你可以用匯集、發散或不規則的邊來繪製螺旋圖形。

十分複雜的螺旋圖形可以利用格線繪製。請見附錄A的「螺旋樓梯」。

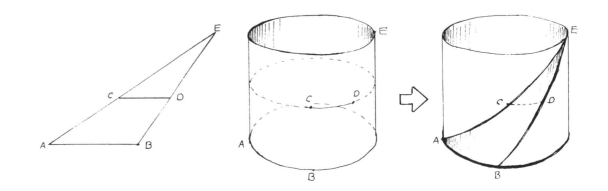

繪製不規則曲面

平面圖

平面圖

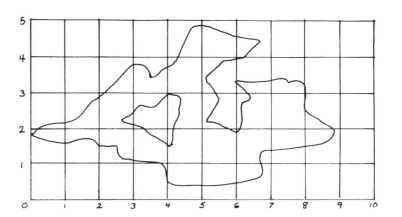

不規則曲線和曲面的繪製，在取得簡單座標或格線的協助下最為容易。即使是寫生，把直尺拿在臂展長度來觀察角度和長度，在某種程度上即為利用格線的一種變化。

在例圖裡，二度空間的形狀畫在格線上後，即可從任何觀測點轉入透視空間。

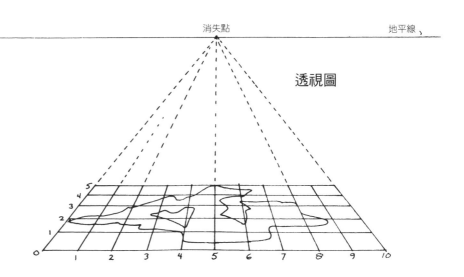

消失點　　　　　　地平線

透視圖

依據特定專案的需求，三度空間的不規則曲面可以用幾種方式處理。

其中一種常用的方法需利用平面圖和立面圖，將不規則形狀的立面圖切割成水平平面（基準點）。利用此種方法時，你可以將地形圖上的資訊轉成一幅地景透視圖。

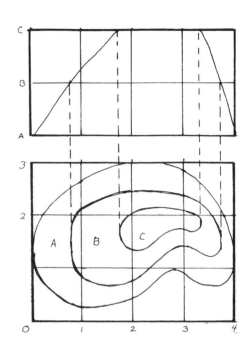

立面圖

平面圖

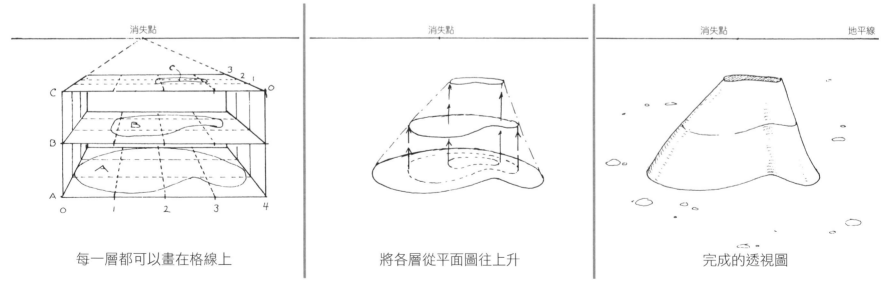

每一層都可以畫在格線上

將各層從平面圖往上升

完成的透視圖

繪製不規則曲面的另一種方法，需利用格線底圖，往上拉出垂直線標示各個重要座標的高度。

此種方法與前述的方法幾乎相當，只是在此資訊是被垂直切割，而非水平切割。

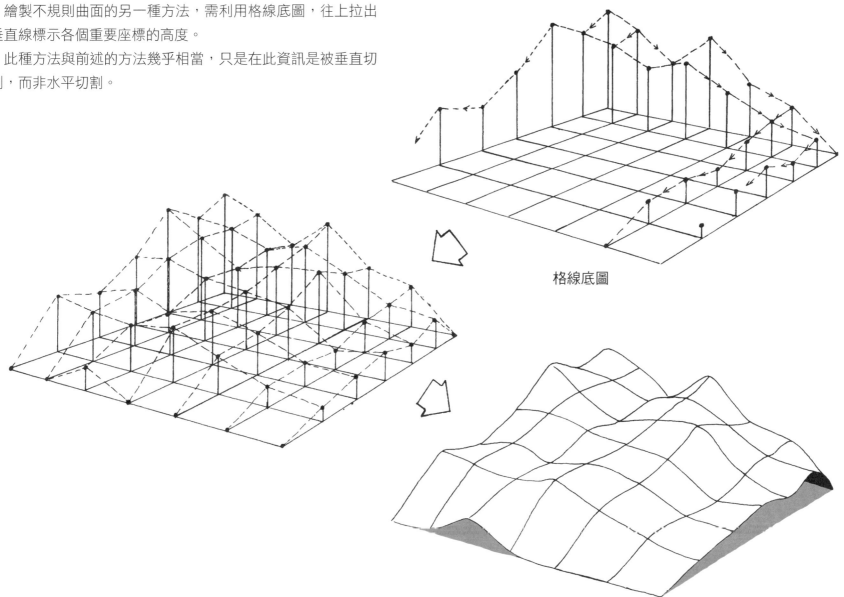

格線底圖

繪製螺旋圖形與不規則表面草圖

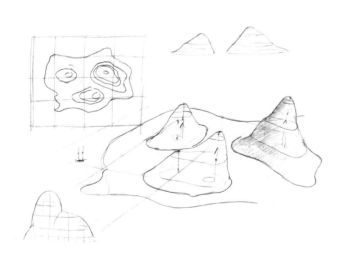

第八章　陰影與反射

儘管一開始看似複雜，陰影與反射同樣依循本書先前章節說明過的恆常透視原則。

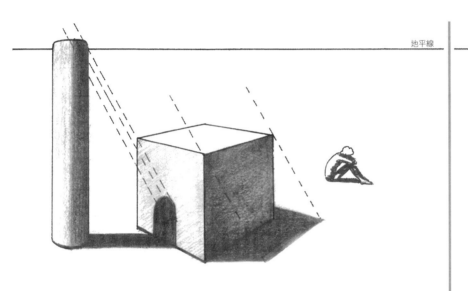

陰影由光源、物體形狀與光照射的表面所決定。

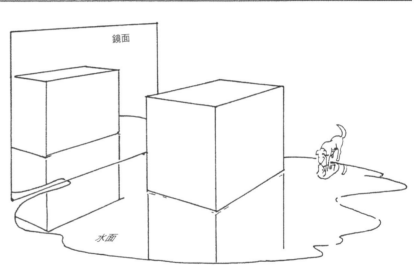

反射僅僅是物體延伸至另一個平面或另一組平面的透視影像。

陰影

決定陰影投射於透視圖裡的最終形狀時，光源的位置是關鍵因素。這一點將簡要說明如下，並且於後續內容裡深入解釋。

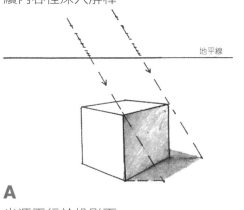

地平線

A
光源平行於投影面

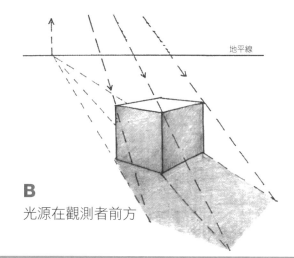

地平線

B
光源在觀測者前方

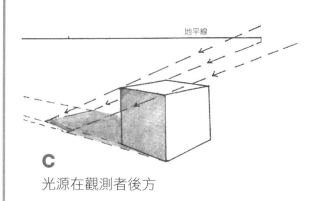

地平線

C
光源在觀測者後方

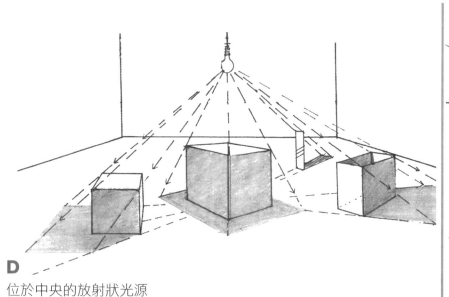

D
位於中央的放射狀光源

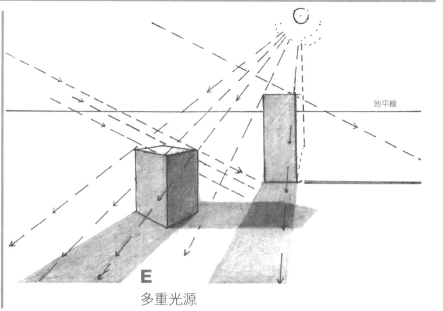

地平線

E
多重光源

光源平行於投影面

當光源與投影面平行時，平行的光線將維持平行，並且依據光線如何受物體阻擋來決定陰影的投射。

地平面的相交處決定投射陰影的長度和形狀，光線在此穿越物體的邊角。

在例圖裡，地平面的線段與投影面平行。

在物體上連接的形狀，也將於陰影上相連。

陰影

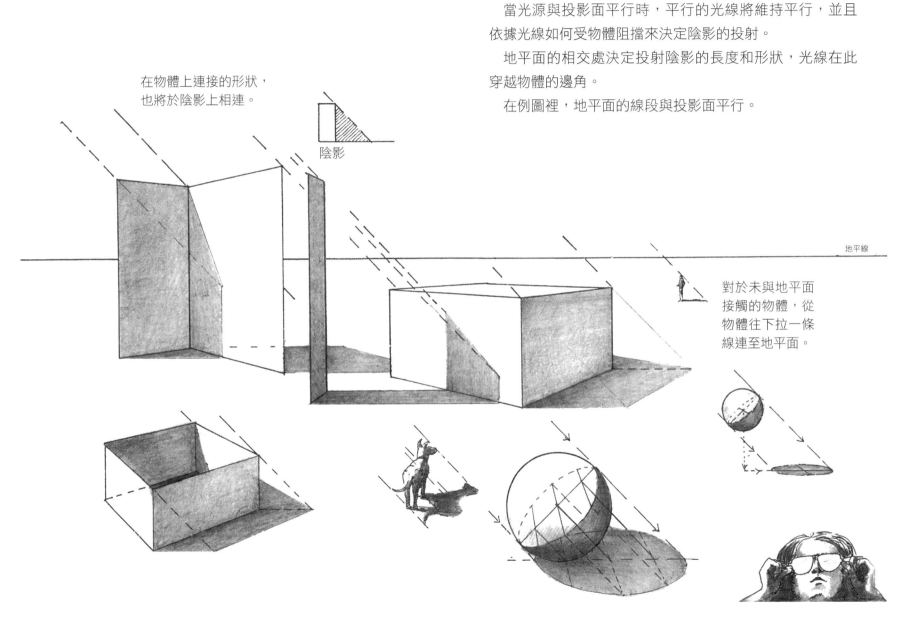

地平線

對於未與地平面接觸的物體，從物體往下拉一條線連至地平面。

光源在觀測者前方

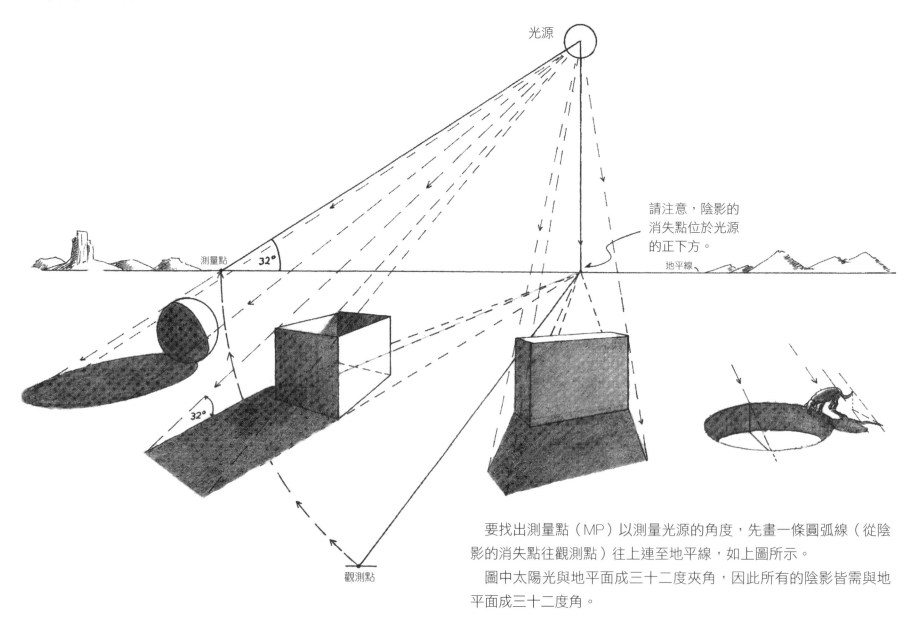

光源

請注意，陰影的
消失點位於光源
的正下方。

地平線

測量點

32°

32°

觀測點

要找出測量點（MP）以測量光源的角度，先畫一條圓弧線（從陰
影的消失點往觀測點）往上連至地平線，如上圖所示。

圖中太陽光與地平面成三十二度夾角，因此所有的陰影皆需與地
平面成三十二度角。

光源在觀測者後方，且垂直於投影面

光源位於地平面上方的十一度角。由於光源在觀測者後方，光線的消失點將落在地平線下方的十一度角，位於垂直消失線上。

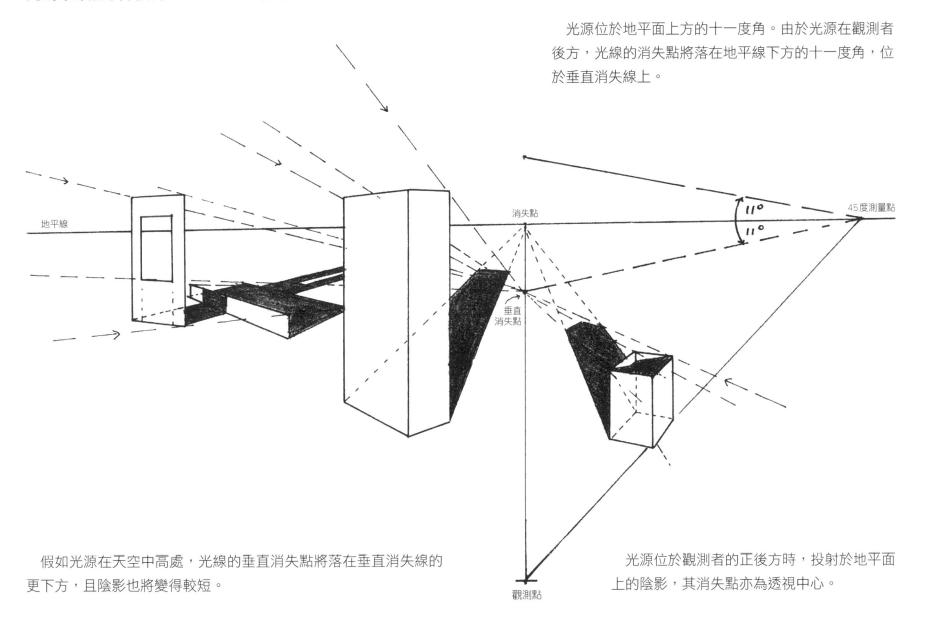

地平線

消失點

垂直消失點

45度測量點

11°
11°

觀測點

假如光源在天空中高處，光線的垂直消失點將落在垂直消失線的更下方，且陰影也將變得較短。

光源位於觀測者的正後方時，投射於地平面上的陰影，其消失點亦為透視中心。

陰影　149

光源在觀測者後方，但不垂直於投影面

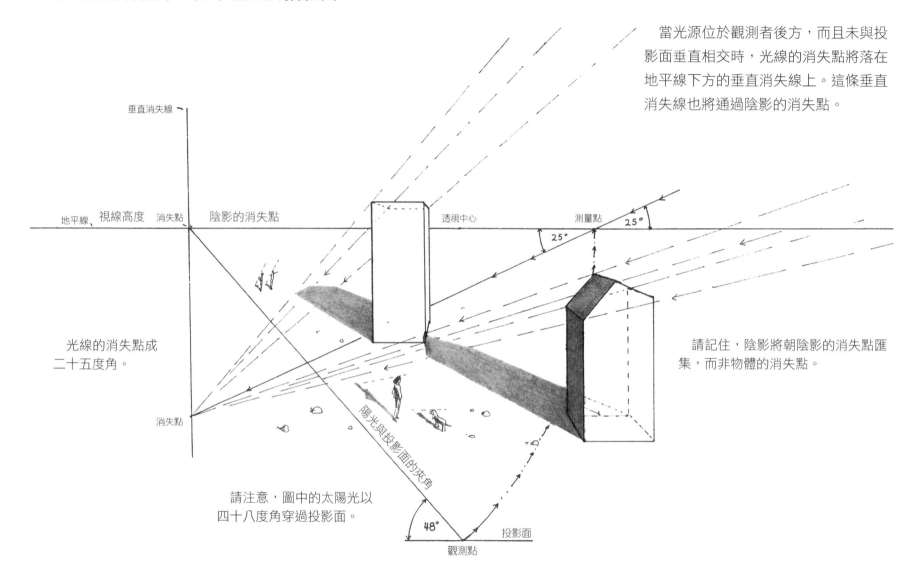

當光源位於觀測者後方，而且未與投影面垂直相交時，光線的消失點將落在地平線下方的垂直消失線上。這條垂直消失線也將通過陰影的消失點。

垂直消失線

地平線、視線高度 消失點 陰影的消失點 透視中心 測量點 25°

25°

光線的消失點成二十五度角。

請記住，陰影將朝陰影的消失點匯集，而非物體的消失點。

消失點

陽光與投影面的夾角

請注意，圖中的太陽光以四十八度角穿過投影面。

48° 投影面

觀測點

放射狀光源

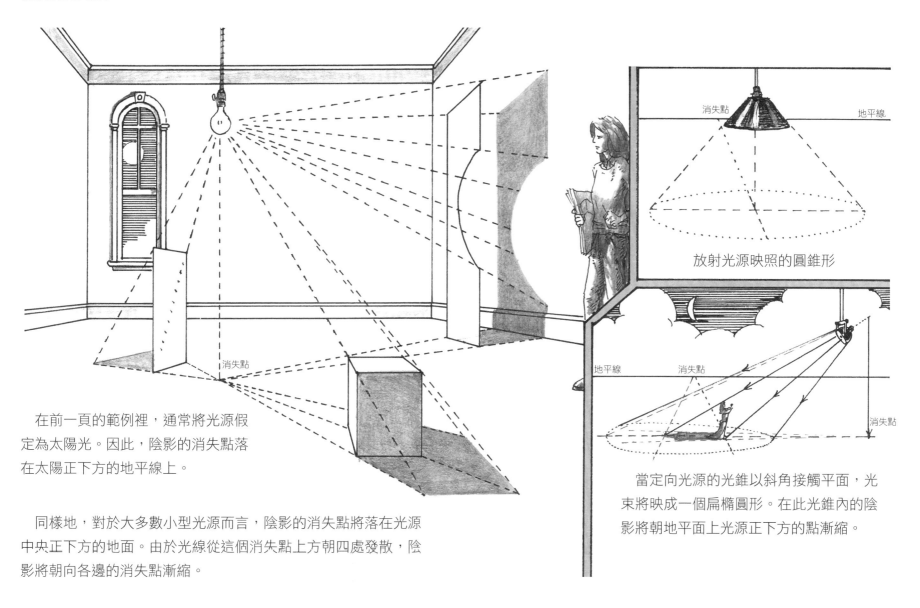

放射光源映照的圓錐形

在前一頁的範例裡，通常將光源假定為太陽光。因此，陰影的消失點落在太陽正下方的地平線上。

同樣地，對於大多數小型光源而言，陰影的消失點將落在光源中央正下方的地面。由於光線從這個消失點上方朝四處發散，陰影將朝向各邊的消失點漸縮。

當定向光源的光錐以斜角接觸平面，光束將映成一個扁橢圓形。在此光錐內的陰影將朝地平面上光源正下方的點漸縮。

多重陰影

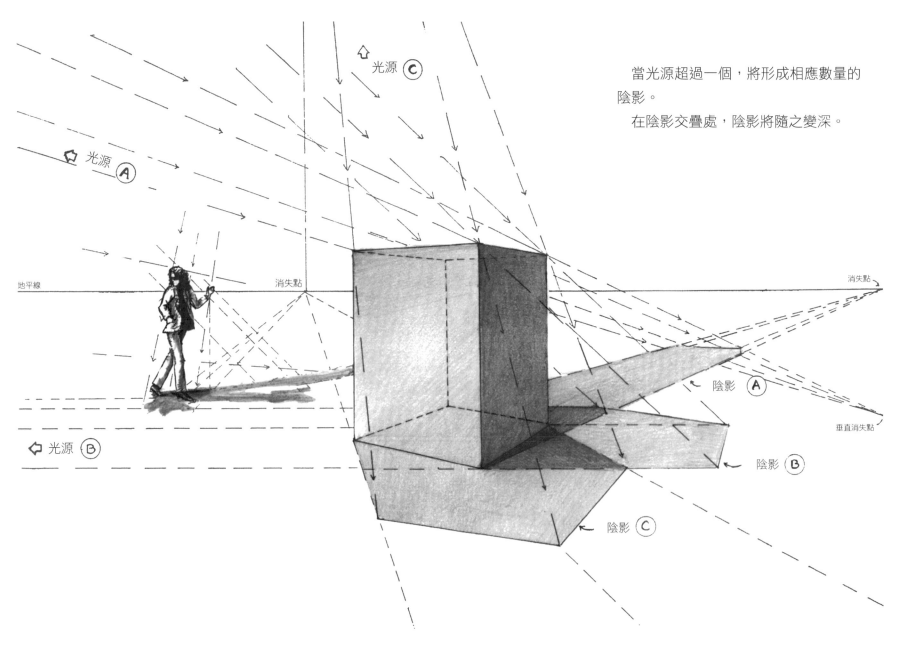

光源 C

光源 A

光源 B

地平線

消失點

消失點

垂直消失點

陰影 A

陰影 B

陰影 C

當光源超過一個,將形成相應數量的陰影。

在陰影交疊處,陰影將隨之變深。

陰影投射於各種表面上

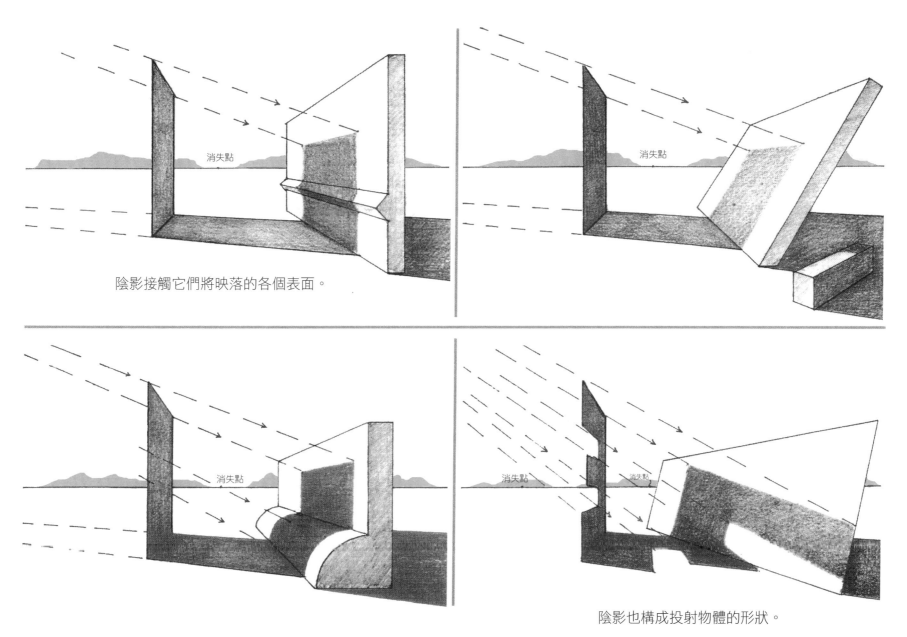

消失點

陰影接觸它們將映落的各個表面。

消失點

消失點

消失點

消失點

陰影也構成投射物體的形狀。

繪製陰影草圖

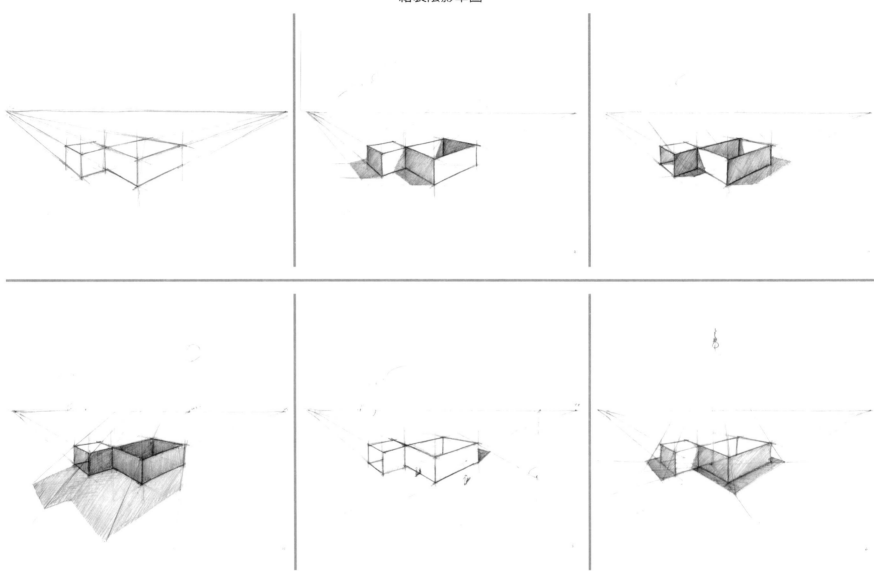

反射

　　反射就是鏡像，或是原始物體及其透視體系的反向延伸。繪製平行反射圖時，只需要通過反射面簡單延伸物體，斜角反射則需要更複雜的計算。

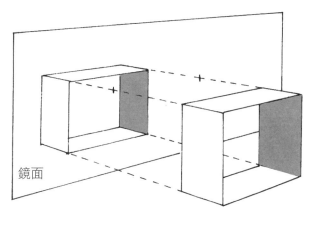

鏡面

平行反射

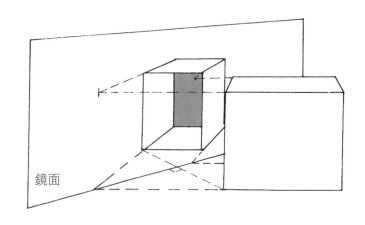
鏡面

斜角反射

平行反射

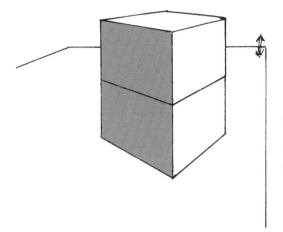

當物體接觸反射面，影像僅僅變成兩倍大。反射與原始圖像共用同一個消失點。

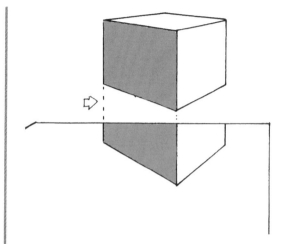

反射的線段是原始線段的延續，即使原始物體僅有部分獲得反射也是如此。

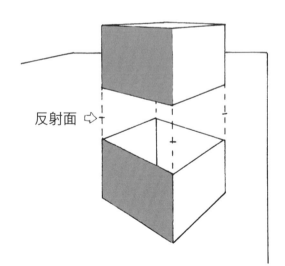

反射面 ⇨

假如物體未接觸反射面，必須延伸線段以連接物體與反射面，好判定反射影像的位置。

假如物體一軸成斜角、另一軸與投影面平行，反射面將同樣呈現原始物體的相反圖像。

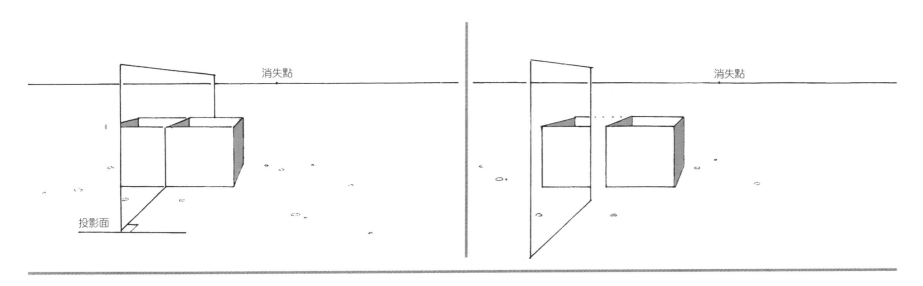

如果反射面和物體皆與投影面直立平行，反射將依循先前在「平行反射」描述過的相同規則。

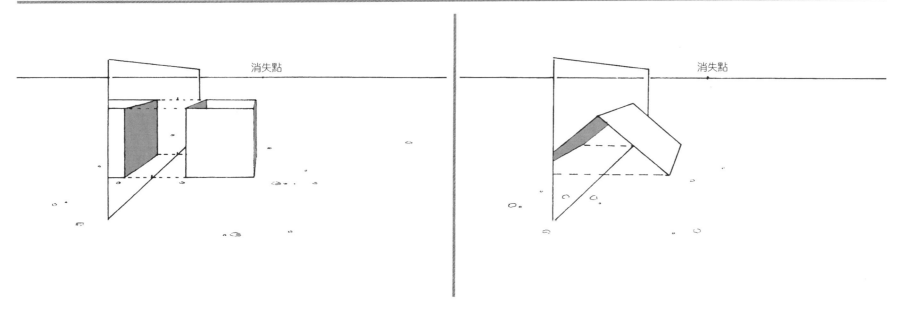

當物體與反射面彼此平行、卻不平行於投影面時，有兩種方式可以找出反射的位置：

- 利用對角線的消失點（右上圖），判定反射的透視圖（要利用對角線，請參考第五章）。

- 利用測量點和有刻度的投影面（右下圖），標出相等的反射長度（要利用測量點，請參考第四章）。

假如投影面與物體皆與投影面直立平行，反射將依循先前描述過的相同規則。

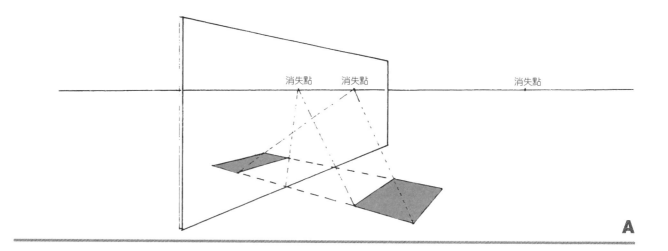

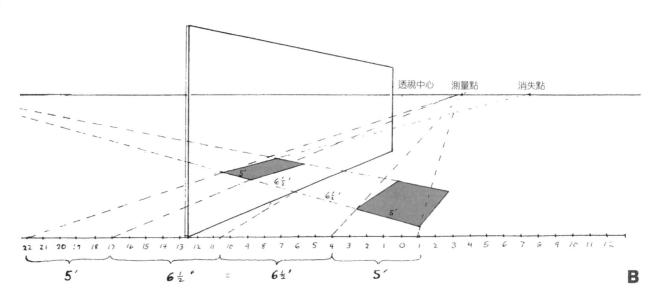

斜角反射

當物體與反射面相互平行時，找出反射是相對容易的事，如圖A與圖B所示。然而，當物體與反射面互成九十度或四十五度以外的角度時，反射的消失點將不同於物體的消失點或其對角線，如圖C所示。

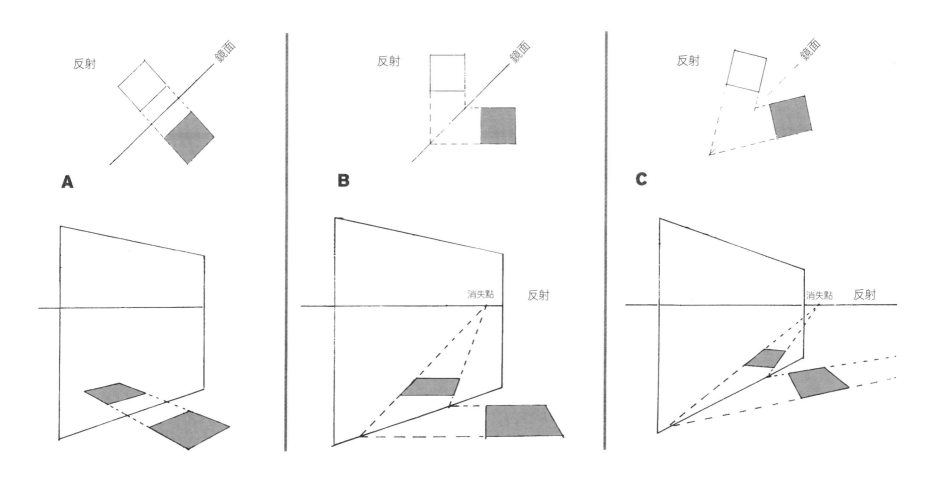

請依循以下六個步驟，找出斜角
反射的消失點：

1.

藉由觀測點找出鏡面的消失點。在
例圖裡，鏡面與投影面成五十度角。

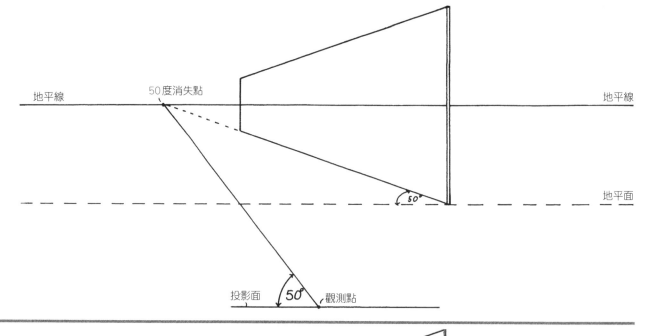

2.

找出物體的兩個消失點。物體與投影
面成三十度角與六十度角。

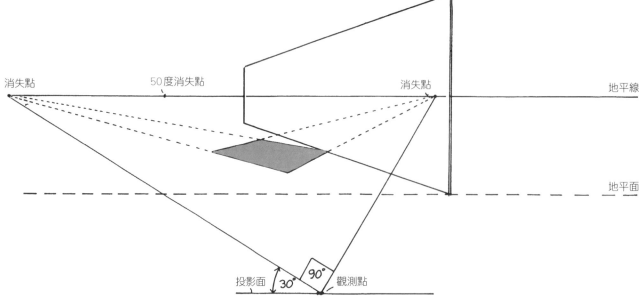

3.

從鏡面的五十度角，減掉物體的三十
度角，找出物體與鏡面的夾角；新找
到的角度是二十度。

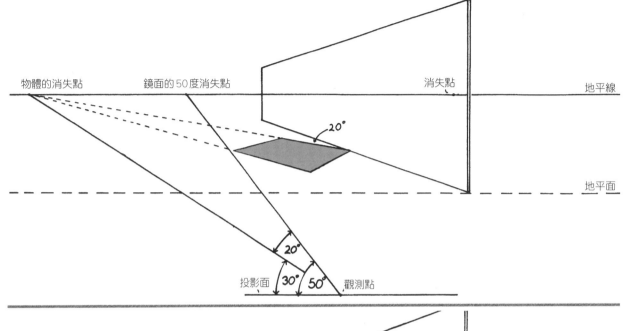

4.

將物體與鏡面的二十度角乘上兩倍，
找出反射的消失點。

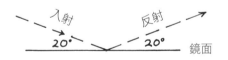

由於光線接觸鏡面的角度（入射
角）等同於反射角，這條四十度的線
將建立反射的左側消失點；往地平線
延伸時，則與投影面成七十度角。

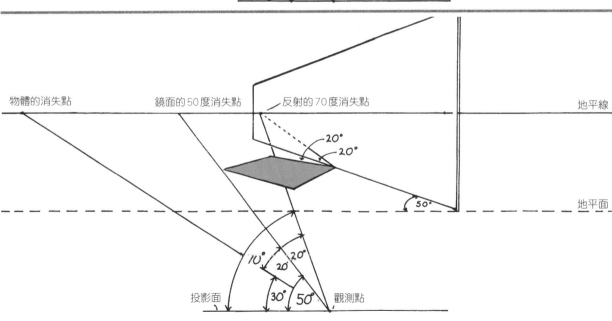

5.

要找到反射的右側消失點，首先畫一條線，將左側反射消失點連至觀測點，再取一個直角（在此例圖裡，反射的右側消失點落在頁面以外）。你也可以利用這個方法，找出與鏡面垂直的線。

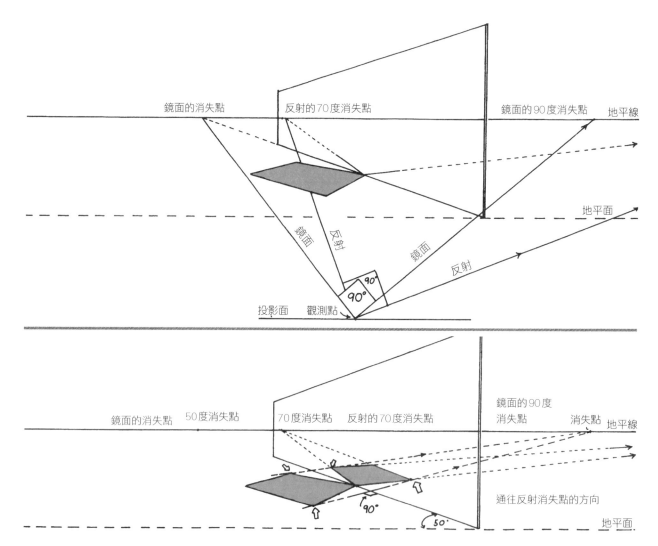

鏡面的消失點　　　反射的70度消失點　　　鏡面的90度消失點　地平線

地平面

鏡面　反射　鏡面　反射

90°
90°

投影面　觀測點

6.

要標出反射的寬度，先從物體的邊角連線至鏡面的右側消失點。這些線通過反射透視線的點，即為反射圖像的邊角。

鏡面的消失點　50度消失點　70度消失點　反射的70度消失點　鏡面的90度消失點　消失點　地平線

通往反射消失點的方向

90°　50°　地平面

從平面圖繪製反射的透視圖

物體與投影面平行，所以物體的單一消失點也將是透視中心。

1. 在投影面上方繪製平面圖。在例圖裡，投影面與地平線重疊。平面圖畫好後，確認物體的夾角與反射的夾角相等，且位於鏡面的兩側。

2. 設定觀測點，取得物體至觀測者的距離。

3. 取得觀測者至地平面的高度。

4. 在鏡面與觀測點間量測六十五度角，找出鏡面的消失點。

5. 從觀測點連線至平面圖的關鍵邊角。標出這些視線通過投影面的點，再往下拉線至透視圖，標出後退平面的長度。

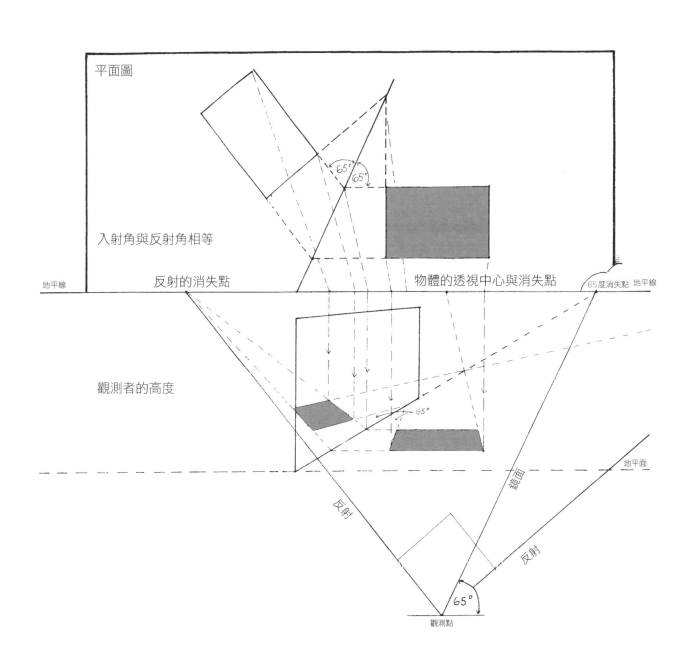

平面圖

65°
65°

入射角與反射角相等

地平線　反射的消失點　物體的透視中心與消失點　65度消失點 地平線

觀測者的高度

65°

鏡面　地平面

反射

反射

65°

觀測點

傾斜平面的反射

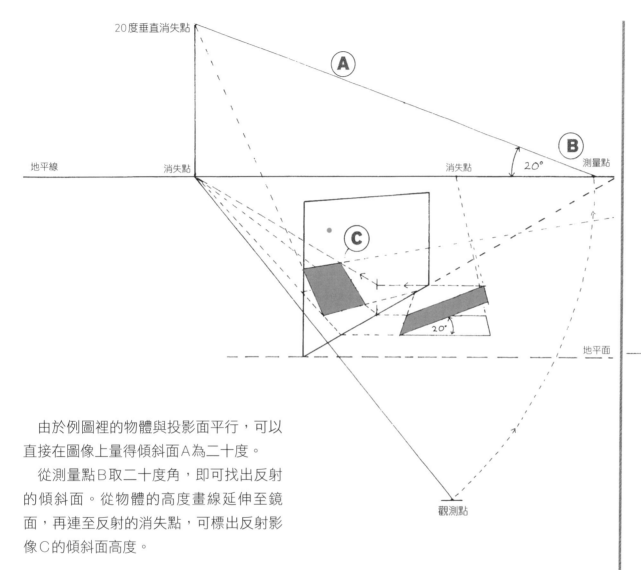

由於例圖裡的物體與投影面平行，可以直接在圖像上量得傾斜面A為二十度。

從測量點B取二十度角，即可找出反射的傾斜面。從物體的高度畫線延伸至鏡面，再連至反射的消失點，可標出反射影像C的傾斜面高度。

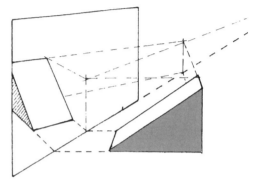

在許多情況下，切割四邊形可得出傾斜面（請參考第六章）。

將傾斜面的軸線連至鏡面上相應的點，可將複雜傾斜面的細節轉至反射圖裡。

傾斜鏡面的反射

要找到傾斜鏡面所反射的消失點,請依照下列步驟:

1. 在地平線上標出左側與右側消失點,以建立鏡面的消失點。

2. 利用測量點,找出傾斜鏡面的垂直消失點。圖中斜角是七十度。

3. 畫出物體。請注意,物體與地平面成九十度角,與傾斜鏡面成二十度角。

4. 在測量點取兩個鏡面傾斜角度的二十度角,找出反射圖直立線的角度。如此一來,也在垂直消失線上建立了反射的消失點。

5. 在反射圖此端點繪製一個九十度角,將得出反射圖直角的垂直消失點,落在低於地平面的位置。

請注意,範例裡的反射是三度空間透視圖。

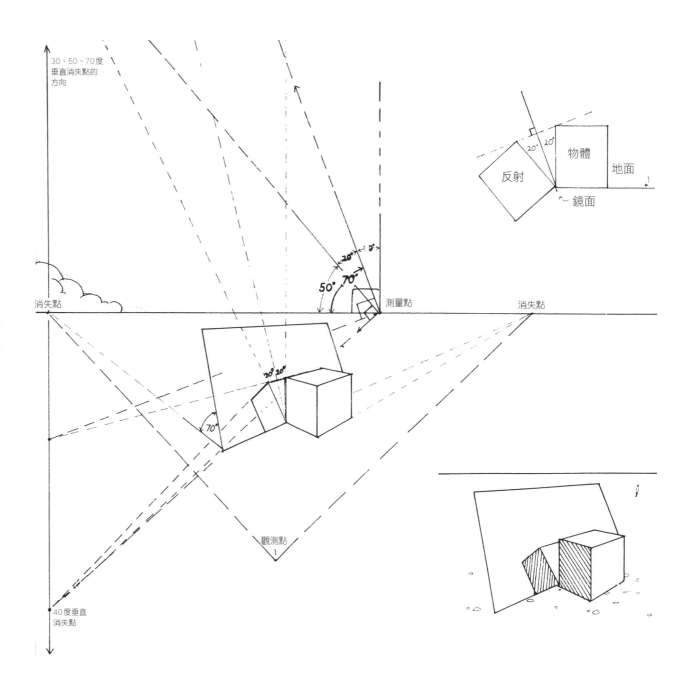

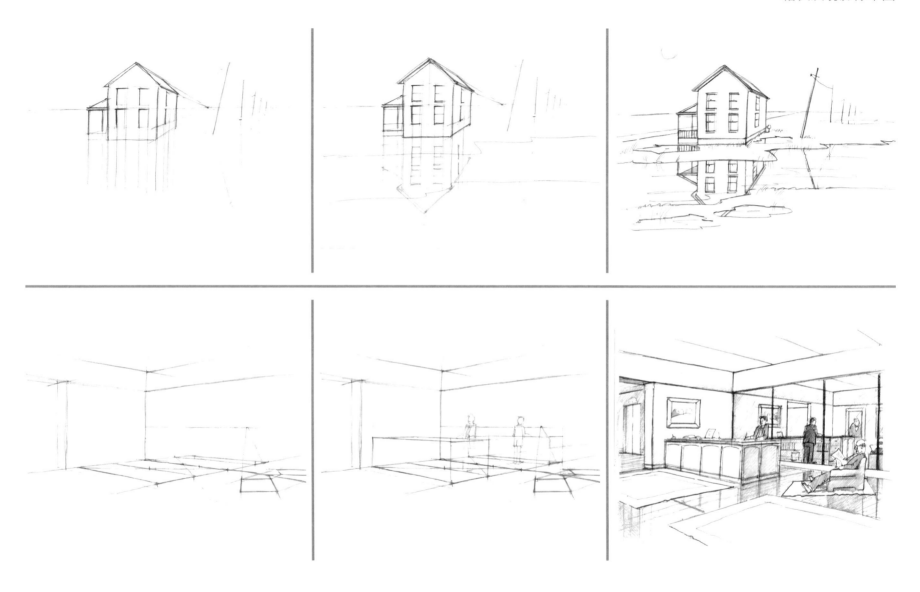

第九章　徒手畫草圖與迅速視覺化

　　瞬間變出令人信服圖像的價值無須多言。儘管現今可取得的新科技器材應有盡有，從相機到電腦，而一個人迅速描繪出視覺想法的技能，仍然是最有力的創意溝通工具。

創意工作	溝通	記錄與分析
在創意發想的過程裡，試做想法並直接與其互動的能力是關鍵要素。	在設計專業裡，順暢溝通視覺概念的需求，常演變成用繪圖來對話。「一幅圖勝過千言萬語！」	將物體簡化成一幅圖像的行為本身即為分析。記錄資訊最有效的方法，常是針對重點的素描。

徒手繪製的基本技巧

以下是掌控繪圖的一些基本程序和技巧，無須繪圖工具的協助（或者妨礙）透過練習和經驗，你能以驚人速度習得彷彿與生俱來的徒手繪製技巧，同時仍舊能產出令人信服的圖像。

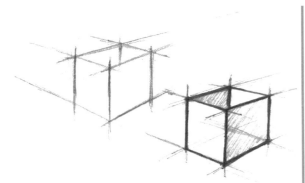

先淺後深。當你覺得圖形即將完成，重複描繪加深筆觸。

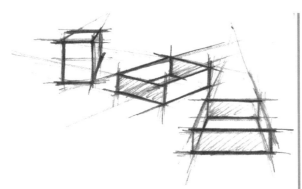

讓線條超過它們應有的長度。從較長的直線上取一段較短的線，是比較容易的作法。

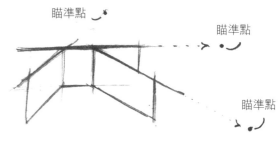

繪製直線或曲線時，先設定「瞄準點」會有幫助。當你繪圖時，要知道線段的走向。

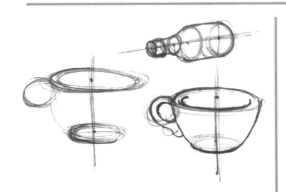

對於弧形、橢圓形和圓形，想像或畫出一條軸線來指引描繪方向。

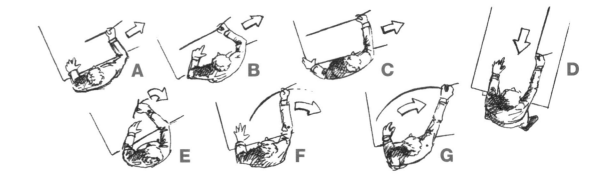

利用你身體的幾何。簡單來說，橫移手腕以畫出直線（A）。對於更長的線段，橫移手肘、或者整個肩膀和手臂一起移動（B和C）。要是線段比那更長，擺出你可以朝向自己畫線的姿勢（D）。畫曲線時，利用手腕、手肘和肩膀當作軸心（E、F和G）。

從整體到細節

當迅速執行是主要考量時，重點是要從整體到細節──先畫整體輪廓，再畫細節。

藉著將新的線段和形狀「嵌入」已畫好的外部輪廓，你可以讓所有的元素符合比例。

首先繪出空間或環境的形狀。即使你並非真的需要畫出來，仍可得知地平線和消失點的位置。

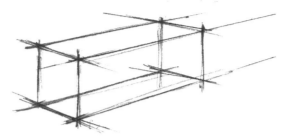

接著在「容器」上加繪或分割，按希望的尺寸標出細部單元。

粗略繪製「容器形狀」──你的物體完成圖可被包覆或裝入的形狀。

以同樣方式繼續這個步驟，畫進更小的細節。

假如你是從描繪細節開始，即使輕微的錯誤都將持續加乘，影響最終完成圖。

用平行投影法繪製草圖

假如不需呈現特定視角，採用其中一種平行投影畫法來呈現物體，通常較為便利（請參考第三章）。

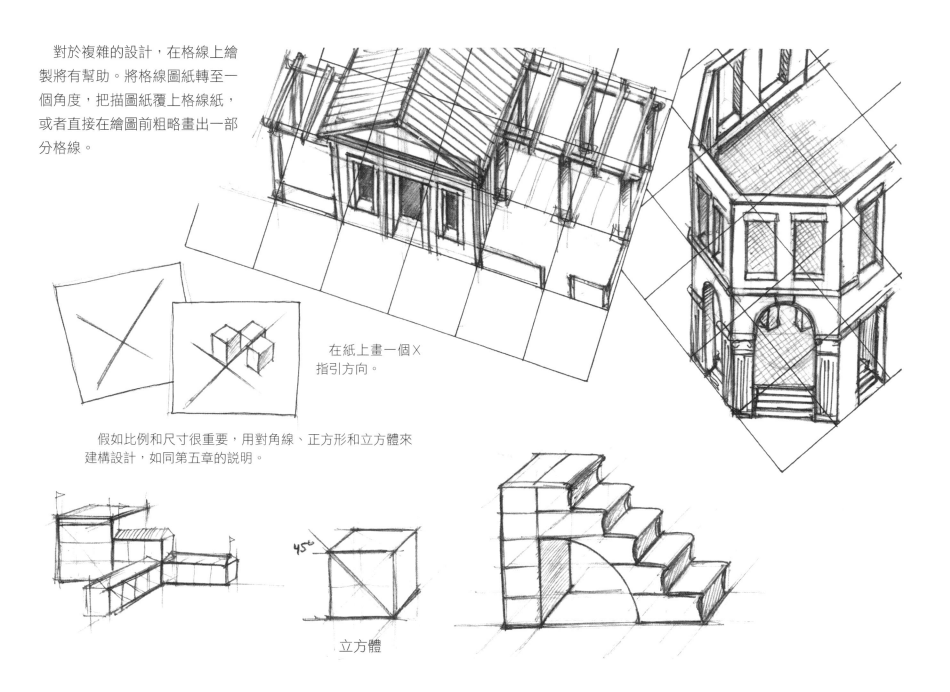

對於複雜的設計，在格線上繪製將有幫助。將格線圖紙轉至一個角度，把描圖紙覆上格線紙，或者直接在繪圖前粗略畫出一部分格線。

在紙上畫一個X指引方向。

假如比例和尺寸很重要，用對角線、正方形和立方體來建構設計，如同第五章的說明。

45°

立方體

用透視圖繪製草圖

　　雖然本書涵蓋的所有技巧都可以加快繪製速度，包括從平面圖轉成透視圖，一般來說，建構透視草圖最有效率的方法，是先畫出物體的主要平面或關鍵邊角。

　　從實景繪製透視圖時，先量取平面或邊角的尺寸，如同第二章的說明。

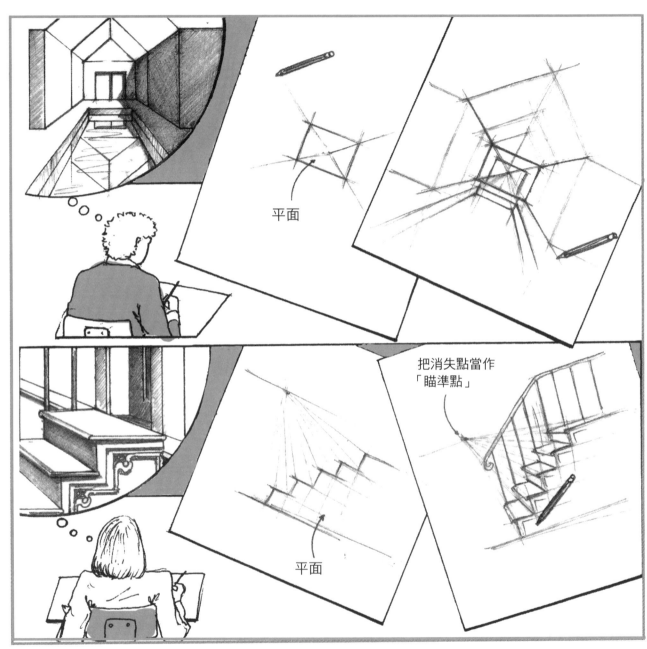

平面

把消失點當作「瞄準點」

平面

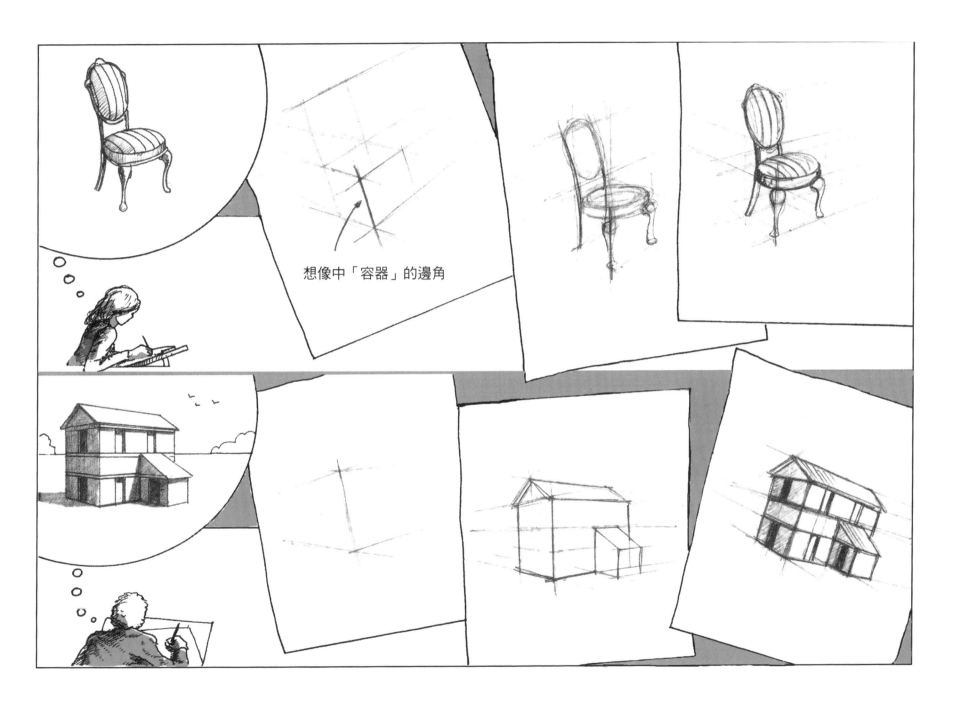

想像中「容器」的邊角

許多物體適合由簡單的幾何基本形狀構成，諸如立方體、角柱體、圓柱體，以及其他形狀。

在「方框」或「容器」的階段，可以先調整與修正尺寸，再繼續繪製。

如同平行投影繪圖的說明，正方形和立方體可以在必要時協助掌控比較難掌握的繪製比例，也可以當成構圖的方塊。

知曉四十五度消失點的位置，讓你更能有把握地迅速繪製正方形和立方體。

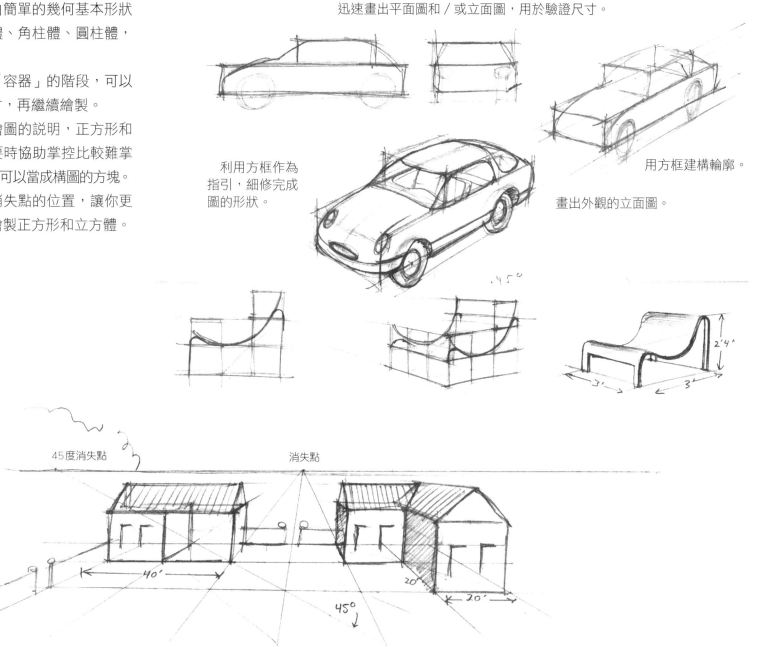

迅速畫出平面圖和／或立面圖，用於驗證尺寸。

利用方框作為指引，細修完成圖的形狀。

用方框建構輪廓。

畫出外觀的立面圖。

45度消失點　　　　　　消失點

繪製曲線和複雜的不規則表面時，可以用想像力或畫出「外框」作為指引（請參考第七章）。

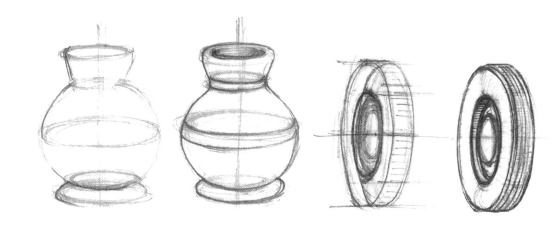

對於車床加工成形的物體，沿著軸線旋轉基準點或外框，再連接外緣以完成圖形。

要繞行關鍵點或沿著各種形狀彎曲線條，練習像開車那般「駕駛」曲線。曲線終究必須憑感覺繪製。

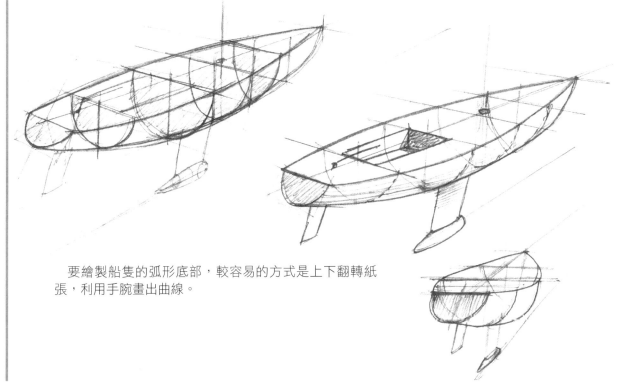

要繪製船隻的弧形底部，較容易的方式是上下翻轉紙張，利用手腕畫出曲線。

徒手繪製的基本技巧　　**175**

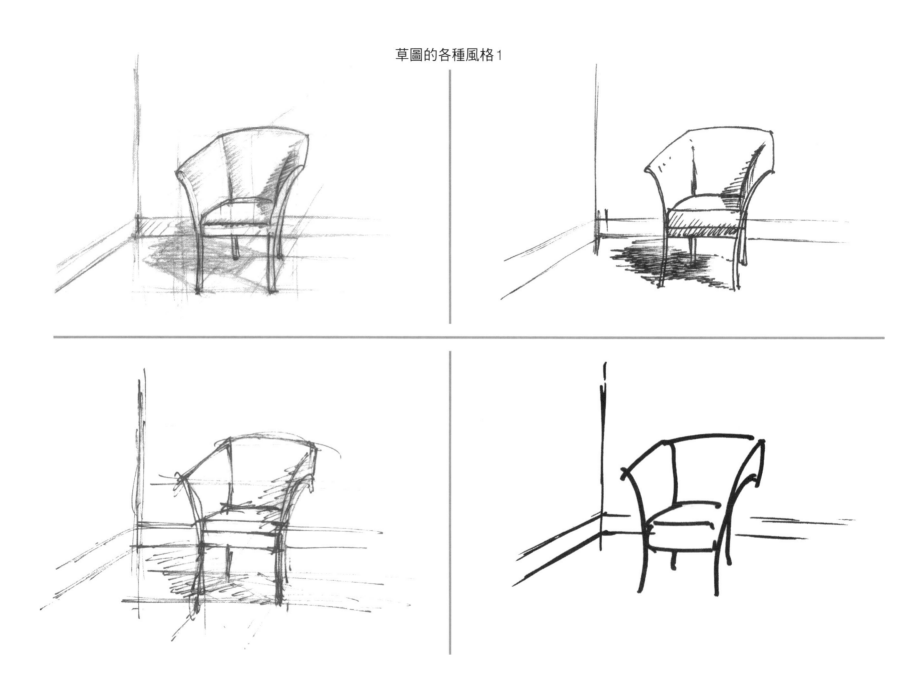

草圖的各種風格 1

草圖的各種風格2

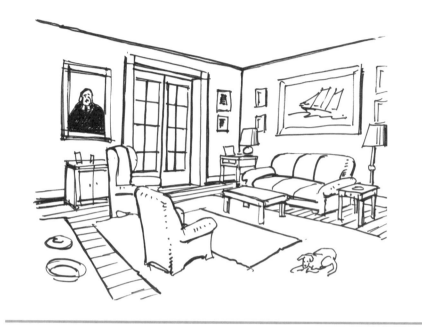
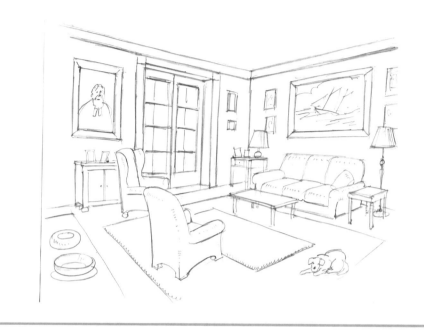
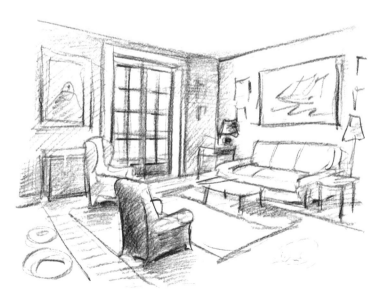
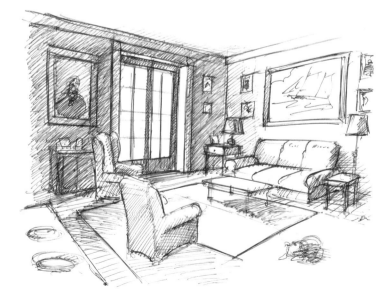

習得對透視圖中人像的基本認識，絕對值回票價。即使人並非描繪的焦點，他們還是可以為周遭增添比例和深度，且能賦予物體和空間趣味。處於三度空間透視圖裡的人體，若要看來可信，顯然必須遵循同樣的種種透視法則。假如人體違背透視法則，他們有可能輕易毀掉原本完美無誤的場景。

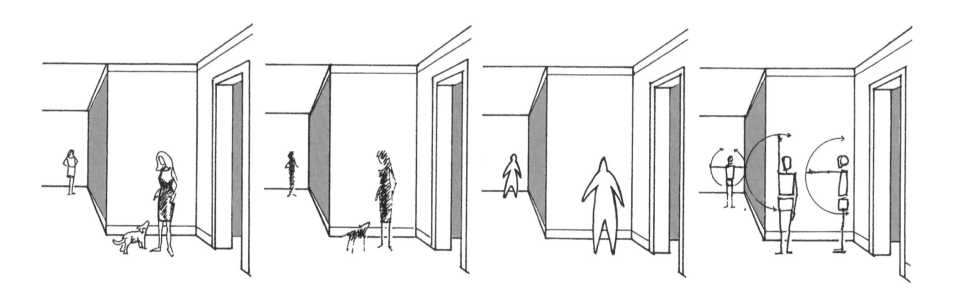

有一個重要的考量點：一旦人像擺入場景，隨即在人與背景環境間形成顯著的動態關係。因此，人的體型、風格和特徵完全來自於他們在場景裡的角色。人像與人的活動可能是描繪的中心焦點，然而在人像並非焦點時，他們也有能耐輕易搶走建築背景的風采。關鍵是找到合適的人像體型、類型和風格設定。有時候，這可能意指與背景環境相比，人像必須刻意設定得樸實無華。

基本人體比例

人體的比例是數千年來研究的課題，反映在從科學測量到美學和精神價值的種種層面。對我們的目的而言，解剖學過度簡化，同時卻十分實用。以下介紹人像描繪的實用基礎，你可以透過練習和觀察再做後續改良。

要畫出一個「正常」的人像，先將身高分成三等分。這些單位（等分）代表從胸部到腳踝的軀體，分隔點是臀部和膝蓋。肩膀在胸部上方、略少於二分之一單位的位置。請注意，手指頭碰觸大腿的中間點，手肘則標出腰部（肚臍）。請注意，頭的寬度略短於肩膀寬度的三分之一。

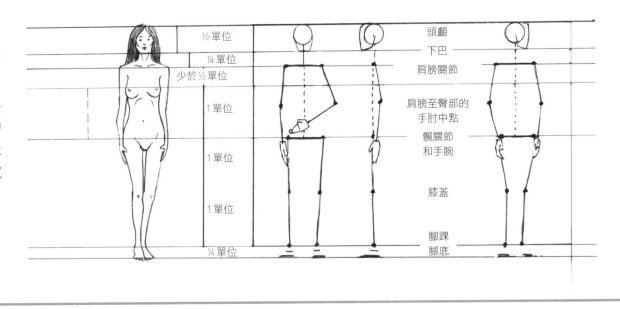

當然，個體間具有顯著差異，但是基本上我們全都共同擁有類似的骨骼比例。唯一真正的例外僅僅反映了生理成熟度的差別。

四頭身

五頭身

八頭身

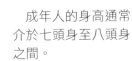

成年人的身高通常介於七頭身至八頭身之間。

繼續進展至描繪整個人體之前，先練習操縱如右圖裡的簡單等比模型，將能有效了解這些簡單人形的幾何，包括他們的可能站姿、身體語言與動作，這些是將人擺入透視環境前的基本重點。

臀部、手肘、肩膀、膝蓋和相連的骨骼，全都必須遵循透視空間的原則。

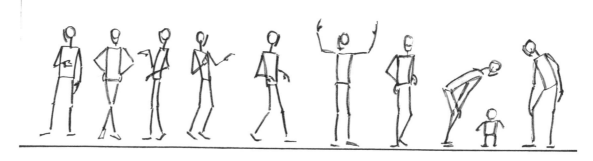

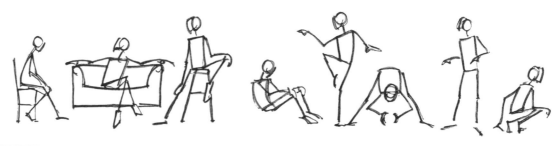

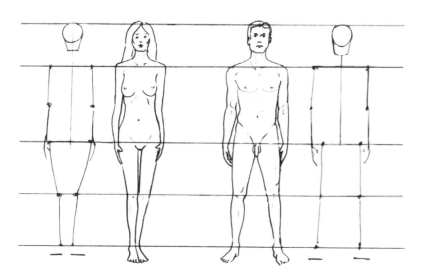

一般而言，男性和女性身體的差別，在於肩膀寬度和臀部寬度的相對比例。

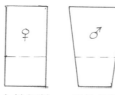

女性軀幹　男性軀幹

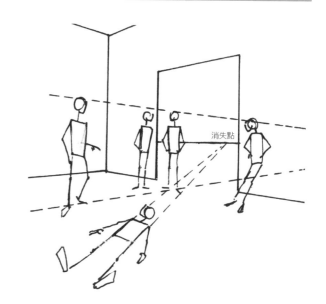

消失點

填入血肉

有許多實用的技巧可以用於添加人體細節。有些方法利用方框、圓柱體和其他基本幾何圖形，另一些方法則圍繞相當完整的骨架來建構人體。

接下來展示的技巧，將用關鍵的關節和已知的線來建構人體，概念是這些隱含的形狀將指引表皮肌膚的位置。

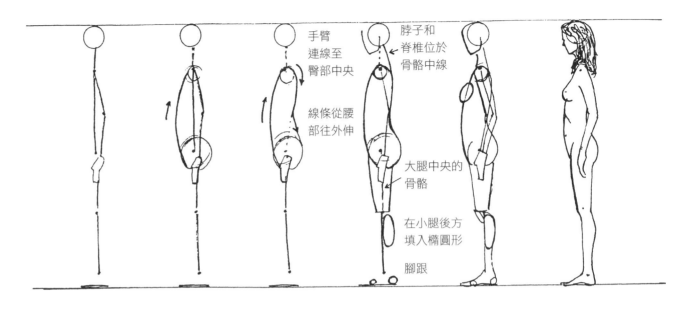

手臂連線至臀部中央

線條從腰部往外伸

脖子和脊椎位於骨骼中線

大腿中央的骨骼

在小腿後方填入橢圓形

腳跟

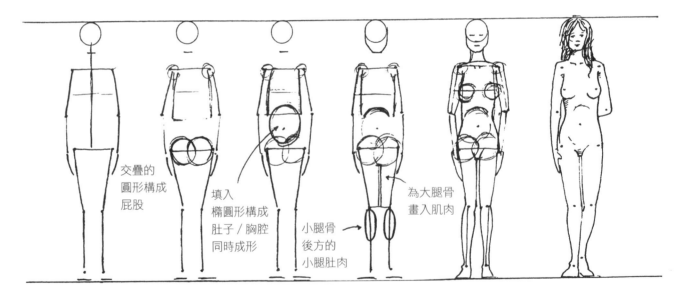

交疊的圓形構成屁股

填入橢圓形構成肚子／胸腔同時成形

小腿骨後方的小腿肚肉

為大腿骨畫入肌肉

人體細節

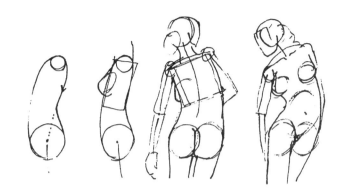

在髖關節間畫上交疊的球體，再於肩膀處畫上較小的交疊球體，軀幹就此成形。粗略填入方框，可視為胸腔的雛形。

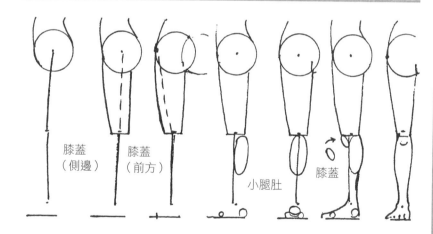

膝蓋（側邊）　膝蓋（前方）　小腿肚　膝蓋

可以將大腿想成圓柱體，骨骼從臀部外緣往膝蓋中央傾斜。至於小腿，在小腿骨上半部填入橢圓形的小腿肚。請注意，膝蓋分隔大腿與小腿骨，而腳跟約等於腳掌長度的三分之一。

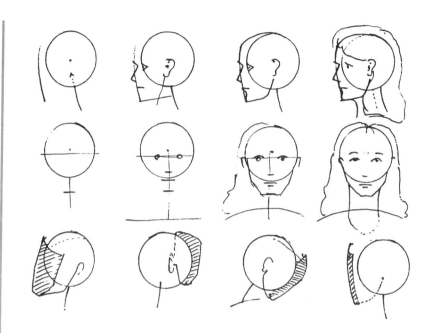

頭可以用球體來建構，臉面則附掛在球體的前緣。

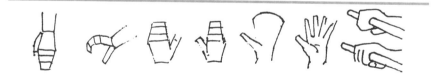

把手畫成連指手套或金屬板的形狀，再分出手指。

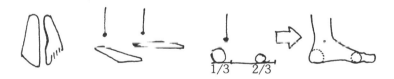

1/3　2/3

把腳想像成腳印，套用透視圖裡腳印變形的方式。

人體變化

如前所述，我們全都具有相同基本的骨骼幾何，但可能有非常廣泛的體型變化：

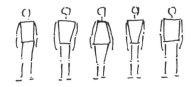

通常是骨架上的添加物（肌肉和脂肪），對於體型完成圖最具影響力。

這些人體具有相同的基礎比例。請注意，填入的肌肉通常不占據骨頭靠近表皮處。

衣服

衣服覆蓋身體的方式，本身就是門學問，然而衣服同樣反映底下的骨骼／肌肉結構。所幸假如衣服蓋住人體，只有幾個重要基底需要繪製。

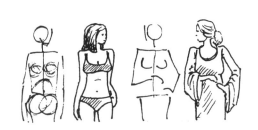

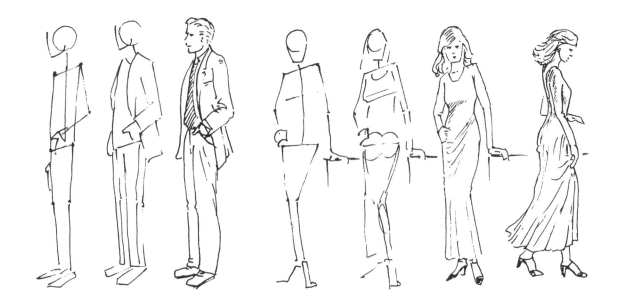

在透視圖裡繪製人像

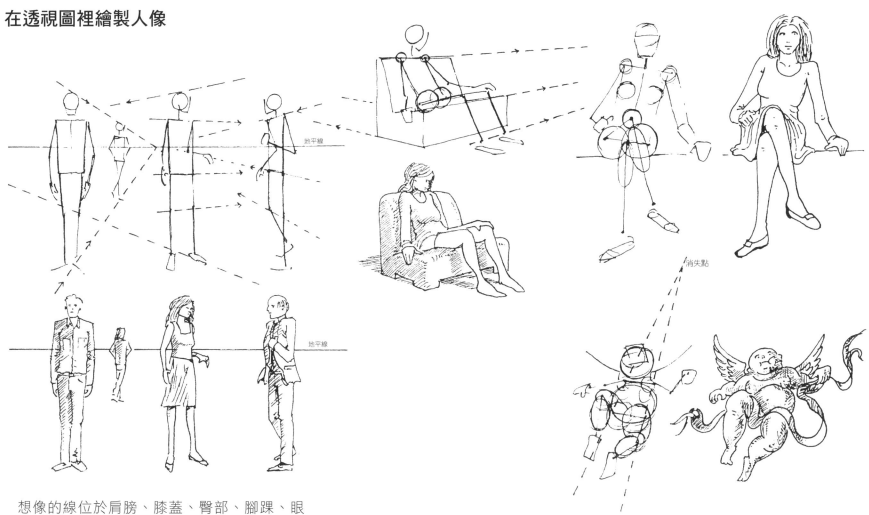

地平線

地平線

消失點

　　想像的線位於肩膀、膝蓋、臀部、腳踝、眼睛、胸部和其他身體部位之間，作為在空間中校正、擺放人像的參考線。一旦畫好正確的尺寸與位置，就可以填入肌肉和衣服，如同本頁和接下來幾頁的示範。

　　在簡化複雜的人像時，將人像想像成一組互相交疊的圖形。在必要時，尺寸可以畫得相當精準。

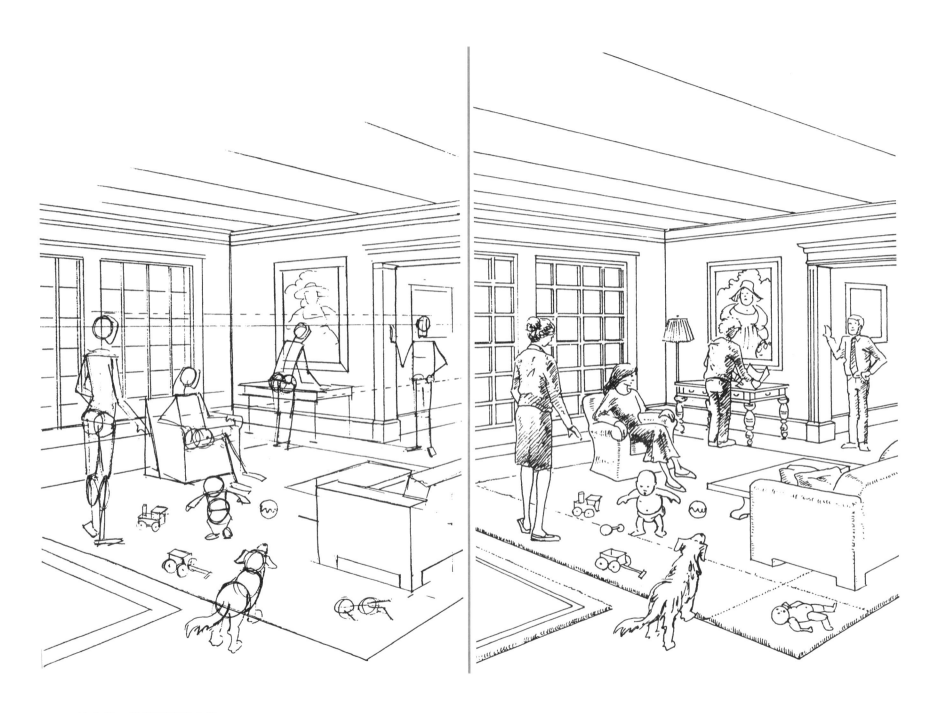

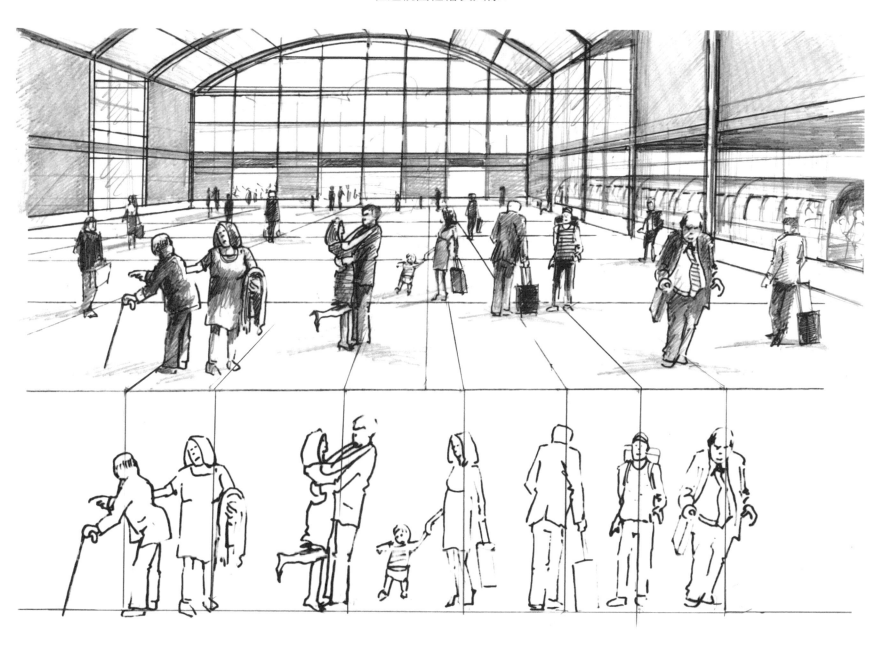

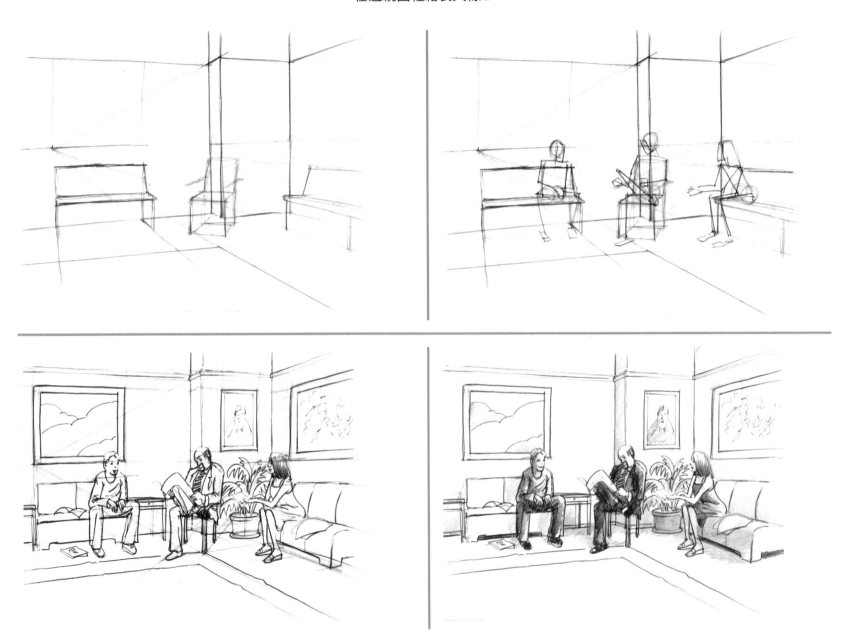

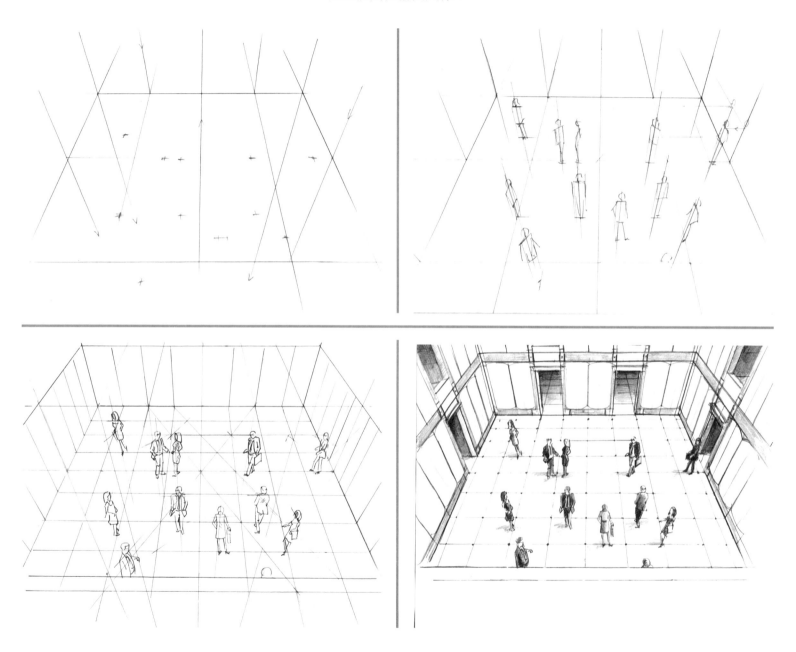

我們稱為線的物體，在視覺實景裡，其實是不同表面之間與之上的對比及色調差異，如右圖所示。

選擇這些表面如何著色與成像，最終端視何者最適合你的目的、風格與創意。

在表面著色的方法與樣式廣泛，從最輕微的示意，到畫上寫實圖像的所有細節與微妙變化，以及介於中間的一切。

描繪表面色調

線條質感

　　單憑控制線的粗細，就有可能表達色調的差異和三度空間的形狀。把一些線畫得較深、另一些較淺，就能強調亮處和陰影。

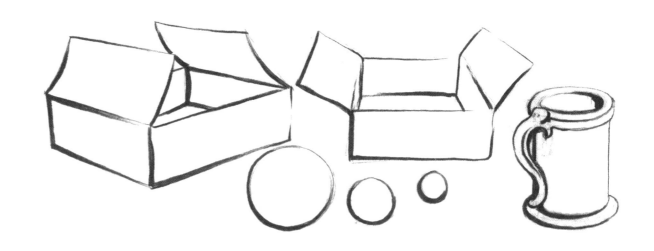

線條著色與陰影

　　表面色調可以由點、線、陰影樣式來表示，實際上，任何一種變化都能凸顯一塊區域跟其他區域的不同。繪圖時，有時候簡單塗抹的線條不僅合適，而且最為有效。

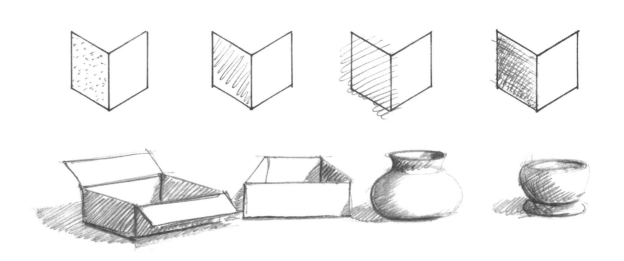

用平行線著色

利用平行線是描繪表面的一種方式。但是,當陰影線與構成圖形的線平行時,請注意視覺效果為何,如同右圖的A和B所示。在這兩個例子裡,陰影很容易被誤認成物體表面的起伏。圖C用對角線來畫陰影,比較不會跟圖形的材質混淆,而且更易於辨識為表面的色調。

在曲面上的平行線差異甚大。請注意,在圓柱體D,沿著垂直軸走向的線條,強調了圓柱體頂部的圓形。在圓柱體E和F,線條沿著曲面走,陰影讓曲面看起來變平坦。在圓柱體H和I,同樣沿著曲面的平行線則強調了曲面。

結合上述各組線條,可以發展出廣泛的陰影色調。要如何處理端視你的風格與美學判斷。

繪製連貫色調

有許多種方式可以為一個表面著色。原子筆、鉛筆、麥克筆、水彩筆和電腦指令，全都有各自的步驟。以下是用鉛筆或類似筆尖的工具，在表面著上連貫色調的通用建議：

1. 從一個角落開始畫對角線，逐漸往表面的中央推進。

2. 略微改變筆劃的角度，疊上已畫過的區域。

3. 再次改變角度，直到底下的表面完全不見蹤影。

4. 起初的表面畫好後，從邊角開始往中央著色。

5. 最後，繼續全面著色直到輪廓線消失。

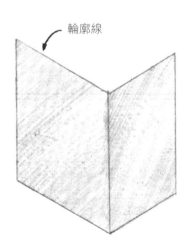

輪廓線

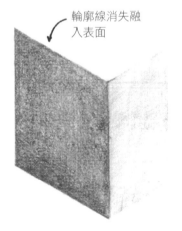

輪廓線消失融入表面

假使追求完美，著色技巧本身可以變得清晰——趨近寫實。從技術的觀點而言，這或許令人興奮崇敬，卻並非總是實用，或是合乎美學。

1. 確立物體的透視圖與陰影後，輕輕描繪出物體的草圖。假如輪廓線太暗，你就必須把陰影畫得更暗，好讓線消失。

2. 輕輕畫出主要的陰影。在每個表面使用不同的線條方向是個好主意。

3. 藉著改變角度，畫出想要的色調深度。

4. 畫出你想要的各種色調後，完成最後的細節，並且擦乾淨剩下的指引線和輪廓線。

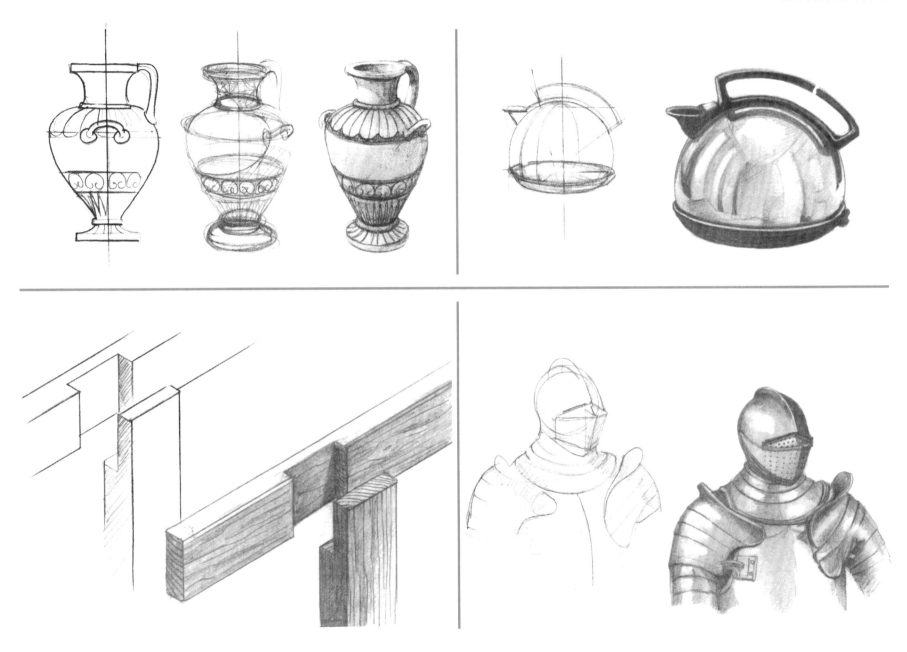

為柔軟的表面著色

　　布料、紙張和其他柔軟的材質在成像時構成特殊的問題，因為可能的形狀種類十分繁複。儘管如此，在似乎無止境的變化之中，仍然隱含著秩序。

- 摺疊的特徵反映出材質的性質。

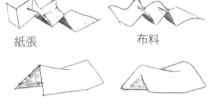

紙張　　　　　　布料

- 大多數摺疊來自於受到擠壓或拉扯。

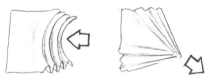

- 大多數摺疊有一個內部或外部的支撐點。

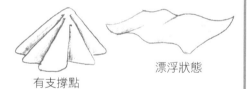

有支撐點　　　　漂浮狀態

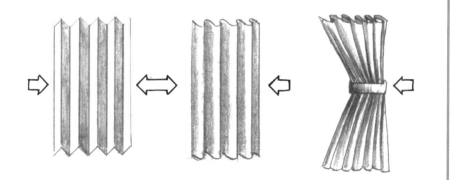

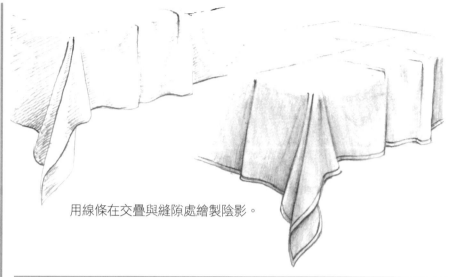

用線條在交疊與縫隙處繪製陰影。

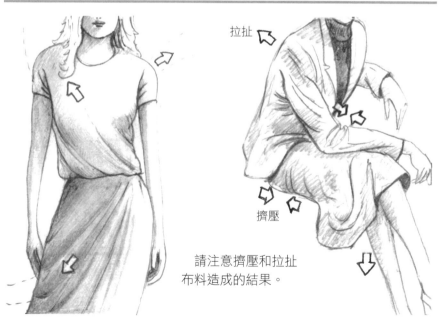

拉扯

擠壓

請注意擠壓和拉扯布料造成的結果。

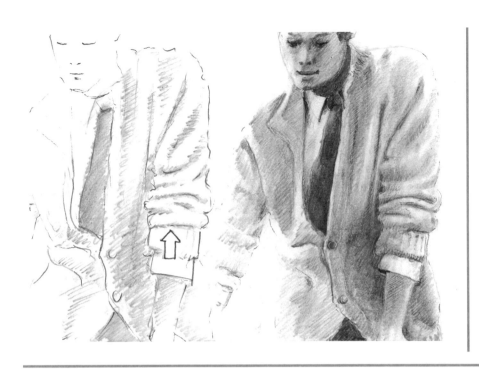

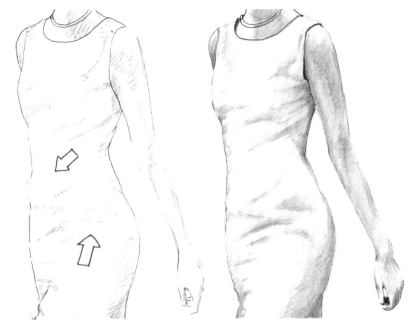

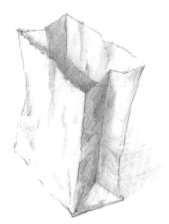

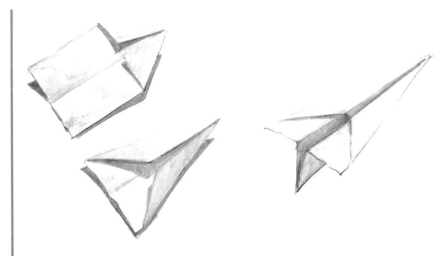

像是紙張、錫箔、金屬片等薄且硬的材質，
會產生尖銳的褶痕與傾斜平面。

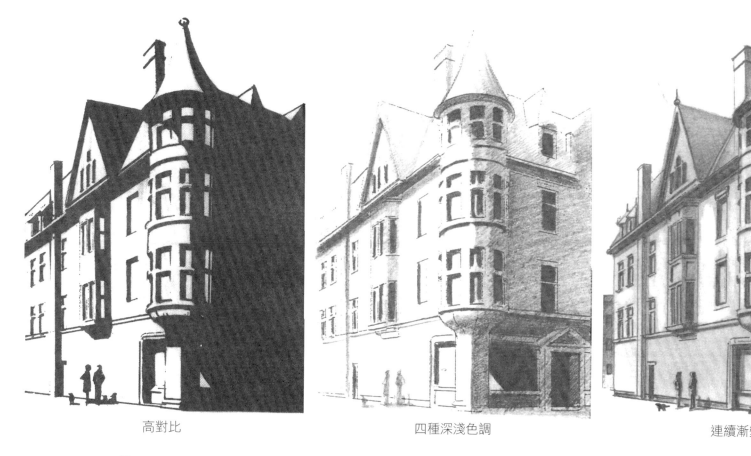

高對比

四種深淺色調

連續漸變的色調

高對比（圖左）讓人留下強而有力的印象，不過細節較少；色調連續漸變（圖右）則可以表現得更加細緻。

為了在複雜的著色下維持連貫性（圖中），有個好的作法是先將陰影區分成四至五種不同色調，再畫上介於中間的色調。

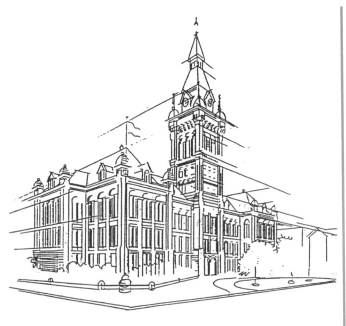

著色的風格和技巧是溝通的重要因素。為了保存計畫案所繪製的透視圖，特意用陰影線模擬十九世紀的雕刻，符合此主題的歷史特徵。

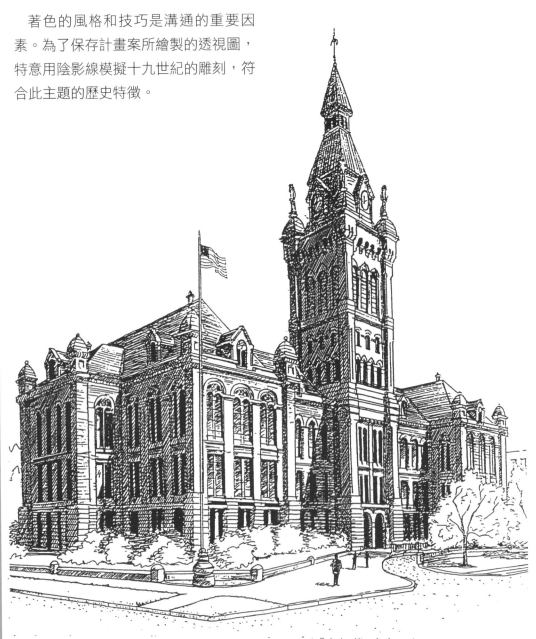

第十二章 空中透視

　　空中透視顯示大氣層對於深度與距離感造成的效果。空氣中的粒子隨距離累積，使得反射於特定物體上的光線過濾程度有的多、有的少。這導致明亮的物體變得較暗，尖角變得較不凸顯。與此同時，色調與彩度也產生改變。

　　即使在視線相當清晰的日子裡，僅僅由於大氣密度的累積，都能讓觀看者眼中的物體，顯得比另一個物體更遠。

無須憑藉場景的線性
透視，僅僅線條與表面的
清晰度，就能暗示它們在
空間中的相對位置。

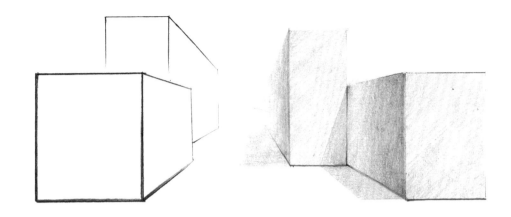

作為其中一種繪圖工
具，空中透視的效果可以
用來強調一個區域，並且
以霧化來壓抑次要和外圍
的區域和物體。

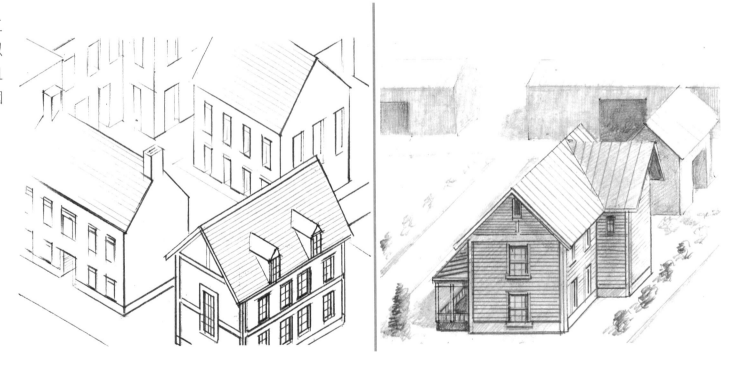

空中透視如何運作

空氣中任何一種粒子，從灰塵、雨滴到雪，都將阻擋從物體反射的光線，限縮眼睛能接受到的光。

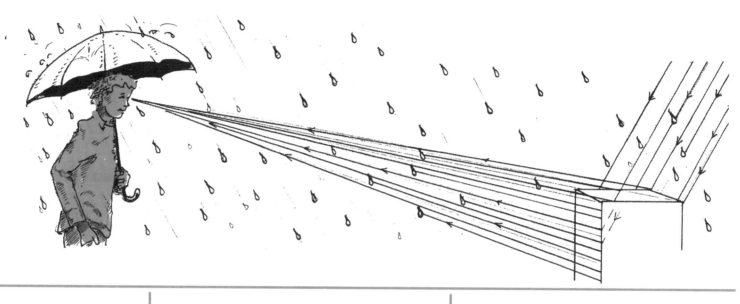

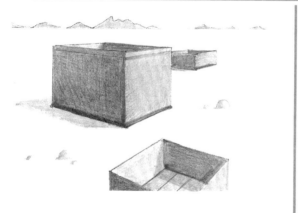

這些粒子靠攏得愈緊密，以及／或者粒子散布的範圍愈廣，能從物體抵達觀看者的光線就愈少。

空中的消失球體

在空中透視圖裡，物體可能朝觀看者的任何方向消失，正如同線性透視（請參考第一章的「消失球體」）。

空中透視圖裡的特定物體，將依據其顏色、色調、彩度和亮度（對比），或者物體是否「投射」或「反射」光線，消失於視線之中（抵達其球體邊緣）。

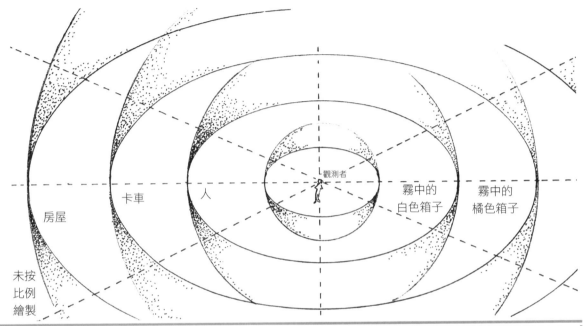

觀測者

房屋　　卡車　　人　　霧中的白色箱子　　霧中的橘色箱子

未按比例繪製

「黑暗」的效果近似於空中透視，此時物體表面反射的光線逐漸衰減，從物體抵達觀看者眼裡的光線亦逐漸衰減。

空中透視圖裡並不缺乏光線，但是光線照亮大氣層裡的粒子，反過來阻擋光線抵達物體。

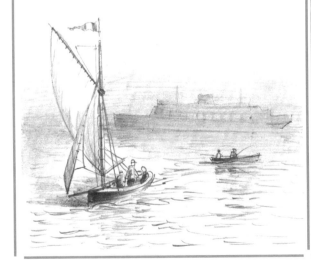

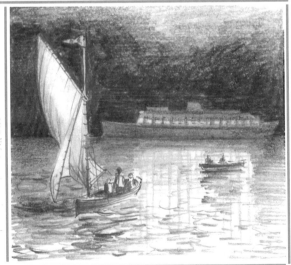

建構空中透視

　　在大氣密度一致的場景裡，以慣性來繪製空中透視實際上可行。因此，若有需要，空中透視可以達到線性透視所能表現的一致性與精準度。

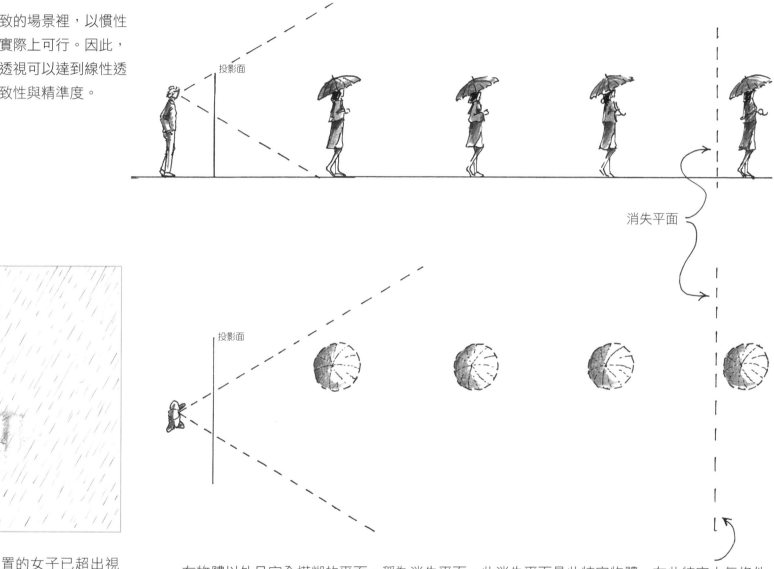

投影面

消失平面

投影面

　　站在第四個位置的女子已超出視線範圍。

　　在物體以外且完全模糊的平面，稱為消失平面。此消失平面是此特定物體、在此特定大氣條件下空中消失球體的一部分。

請依照下列步驟建
構空中透視圖：

1.先畫出線性透視
　圖，以界定空間，
　並選定場景裡大部
　分物體的消失平面
　位置。此消失平面
　將形成一條跟地平
　線平行的線。

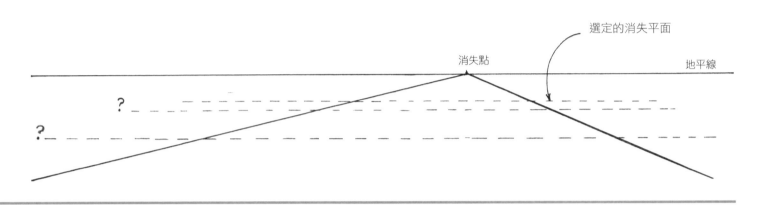

2.要為後退平面建
　立參考線，可以將
　空間適當區隔成許
　多個相等的後退單
　位。先標出通往消
　失平面的中點，接
　著再細分空間。

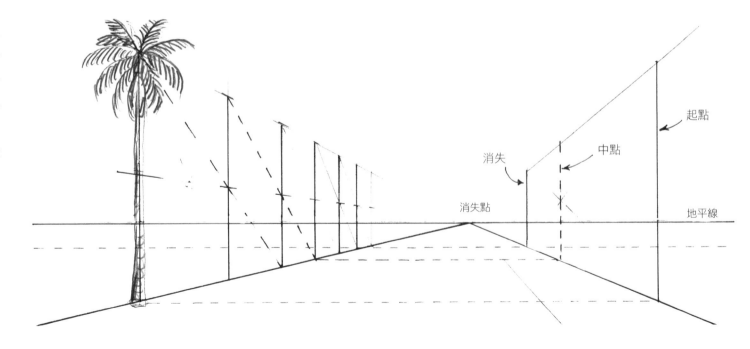

3. 從空間到消失平
 面間的演變一旦確
 立，就可以在場景
 裡的相應空間畫上
 漸變的色調。

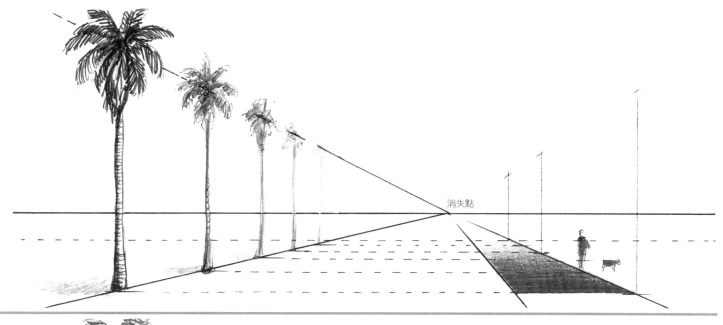

消失點

4. 在另一張紙上製作
 「灰階範本」將有
 幫助。如果一個物
 體落在消失平面的
 中點，它的正確色
 調也將使用灰階量
 表的中間值。

在許多情況下，空中透視圖
可以受到控制，以達到更高的
精準度。只要設定用於前景、
中景和背景的合宜色調。

事實上，讓空中透視圖的
不同平面表現明確區別，也
是一種有效的風格手段。

附錄A：透視圖案例

一步一步建構與分析

箱子	廚房	船隻外殼
桌子	教堂的內部	飛機
椅子1	中庭	太空船
椅子2	城市景觀1	雙桅縱帆船
椅子3	城市景觀2	地景
各種椅子	屋頂	天井拱門
桌子和椅子	螺旋樓梯	平行投影透視圖
房屋的外觀	腳踏車	遊艇俱樂部
銀行的外觀	機車	會議中心的外觀
房屋的內部1	經典款汽車	戶外雕像
房屋的內部2	現代款汽車	博物館的內部

箱子

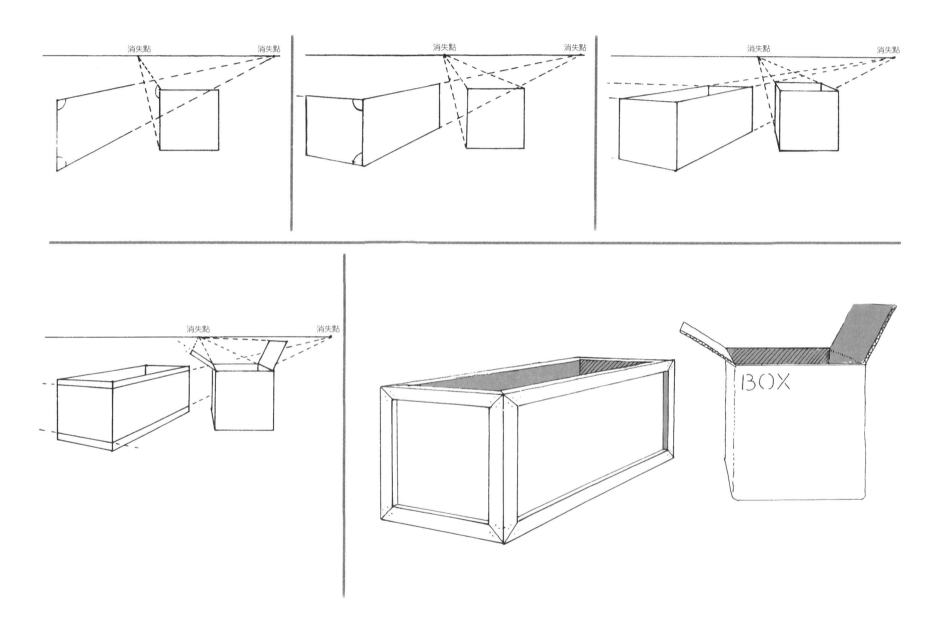

桌子

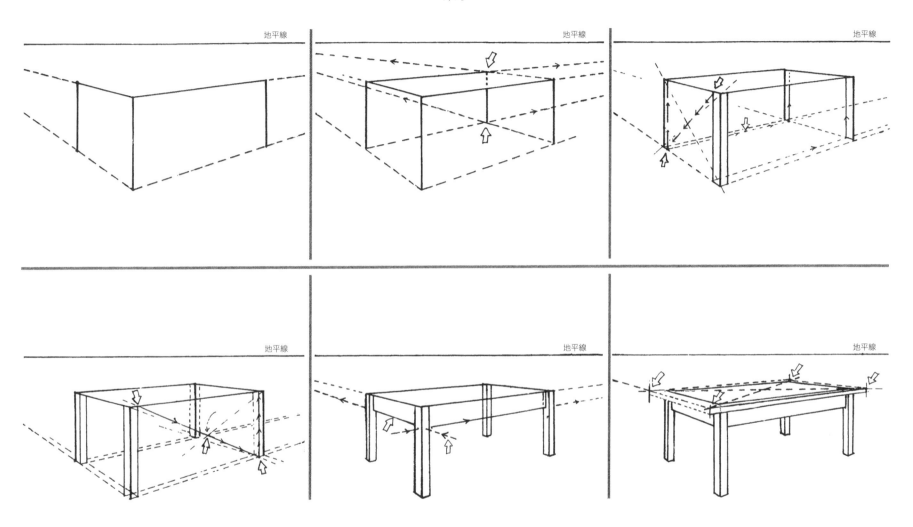

椅子1

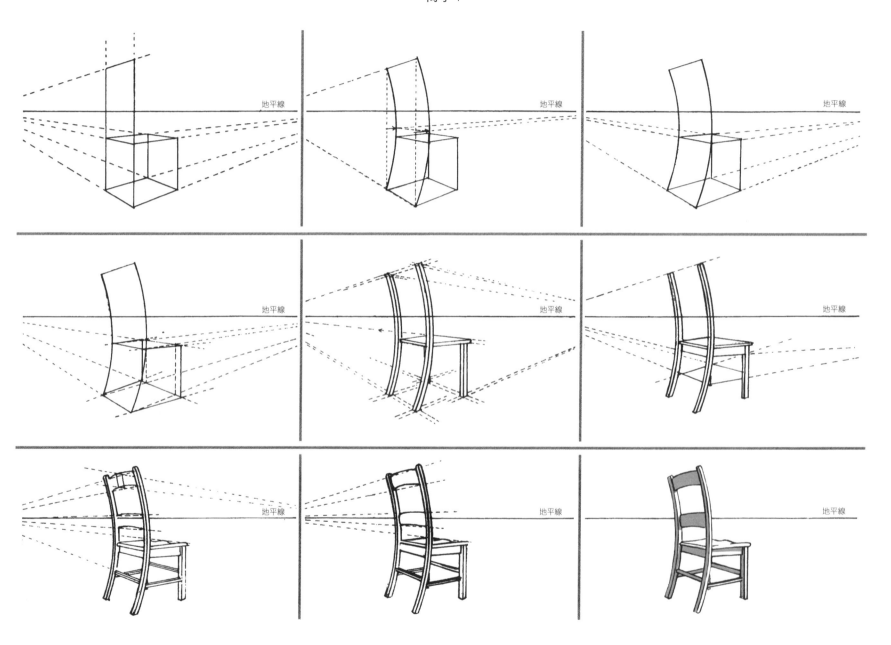

地平線
地平線
地平線
地平線
地平線
地平線
地平線
地平線
地平線

椅子2

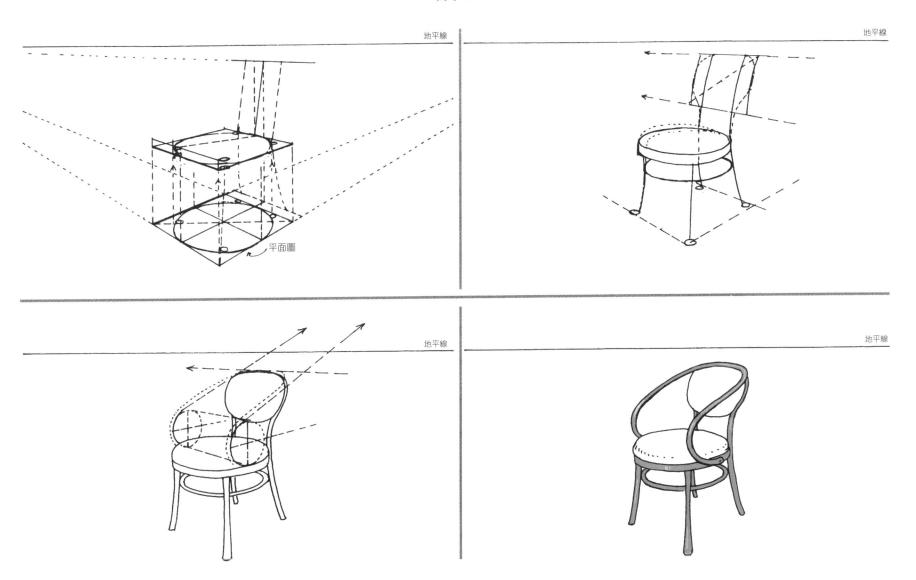

地平線

地平線

平面圖

地平線

地平線

椅子3

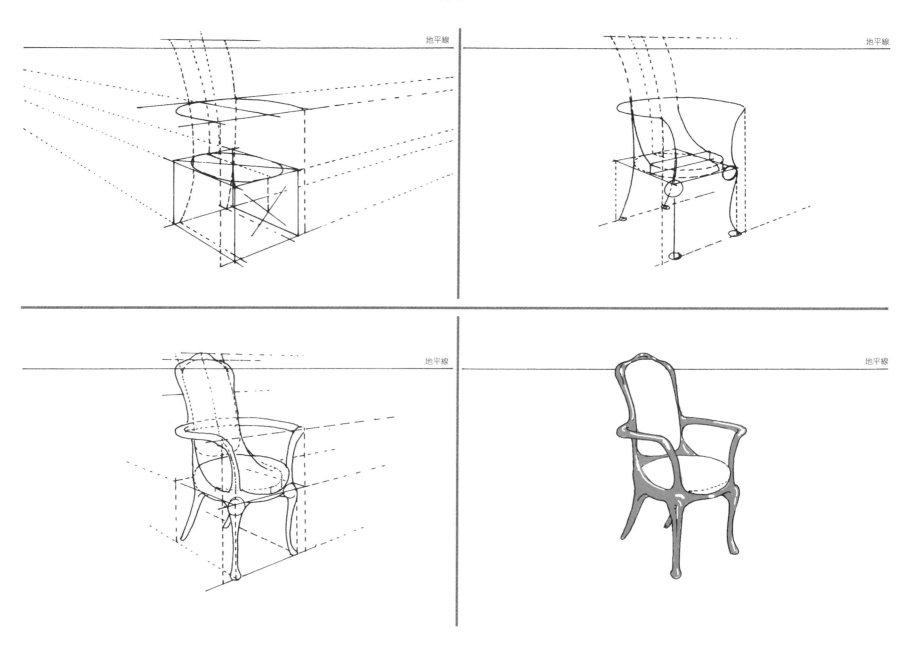

地平線

地平線

地平線

地平線

各種椅子

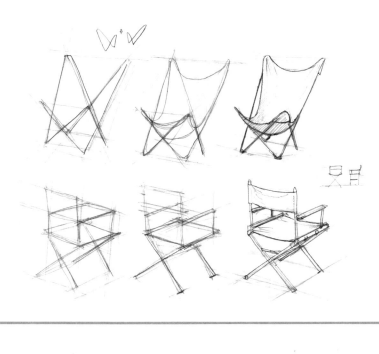

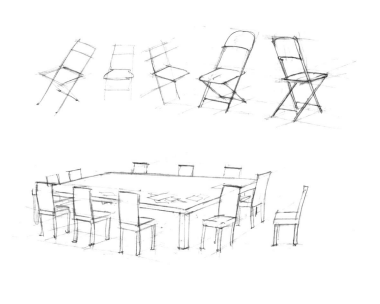

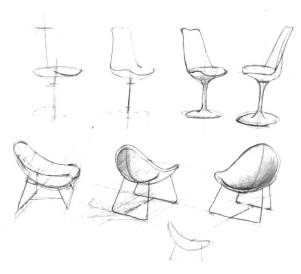

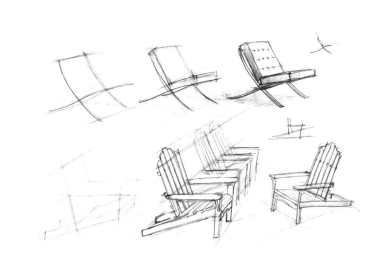

桌子和椅子

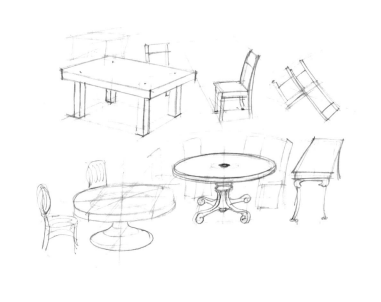

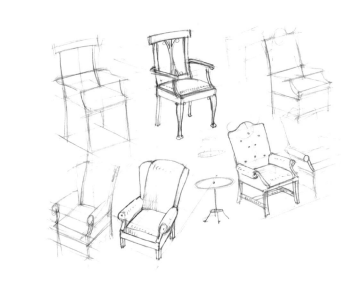

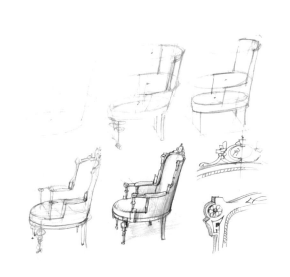

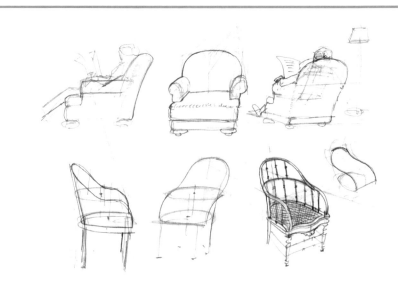

房屋的外觀

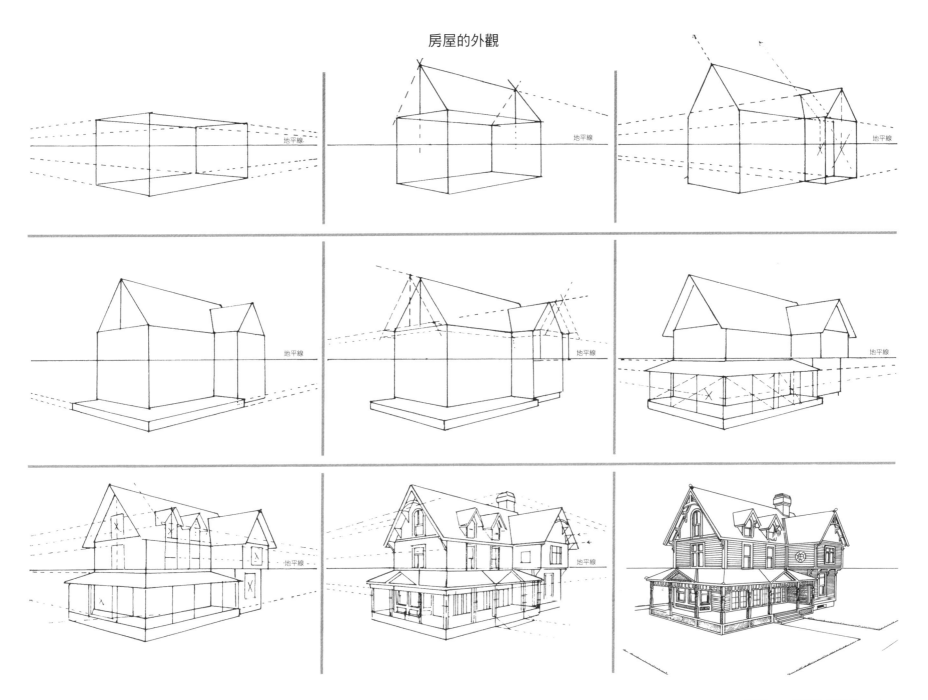

銀行的外觀

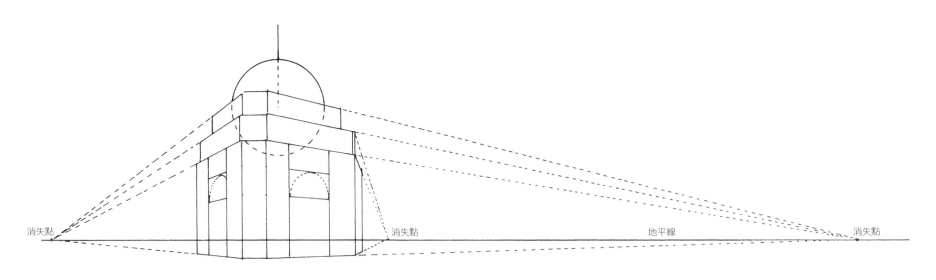

消失點　　　　　　　　　　　　　　　　　　消失點　　　　　　　　　　地平線　　　　　　　　　　消失點

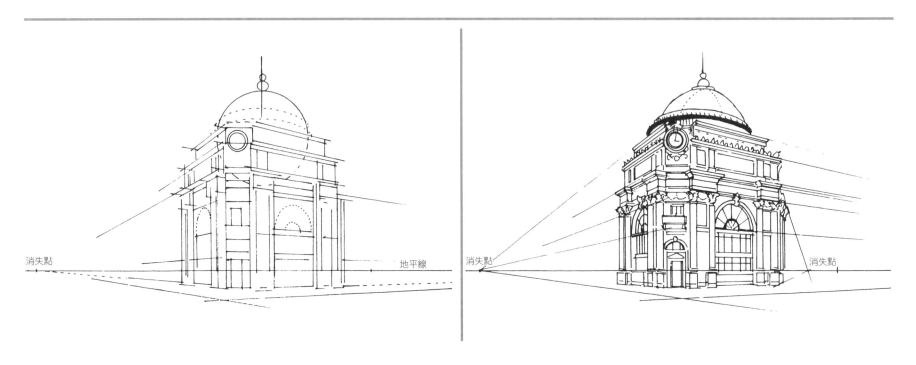

消失點　　　　　　　　　　　　　　地平線　　　　消失點　　　　　　　　　　　　　　　消失點

銀行的外觀（續）

房屋的內部 1

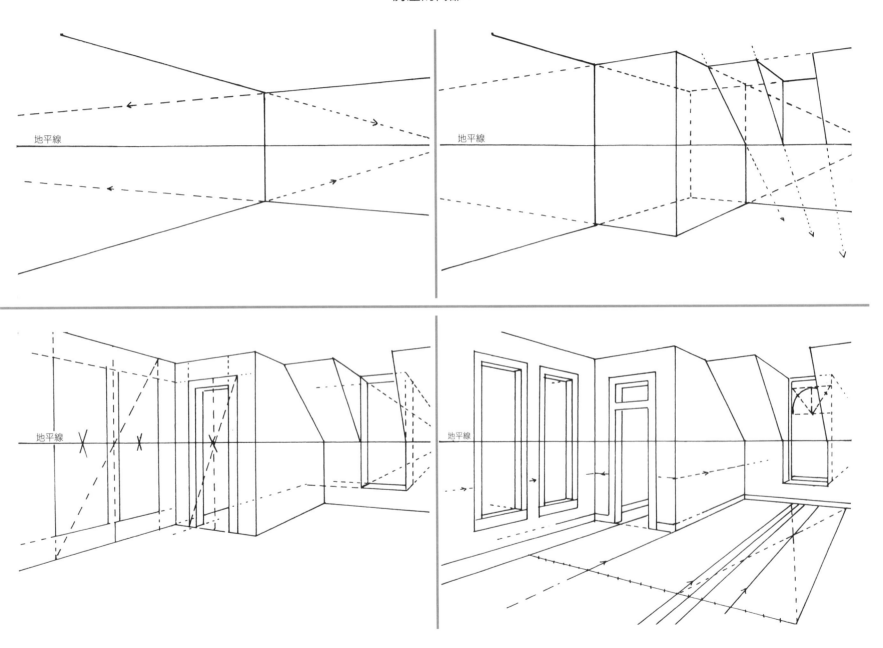

地平線

地平線

地平線

地平線

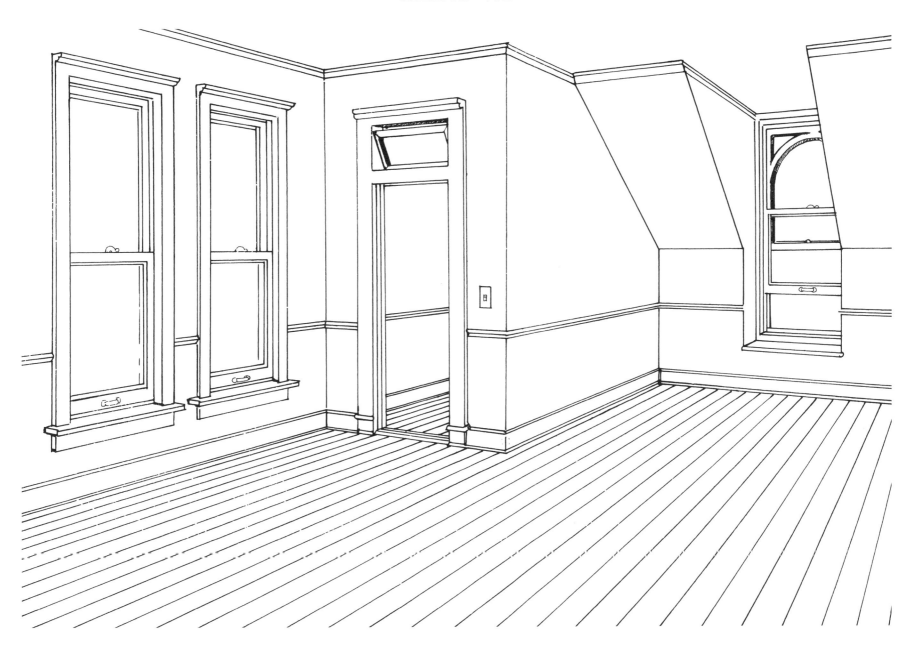

房屋的內部2

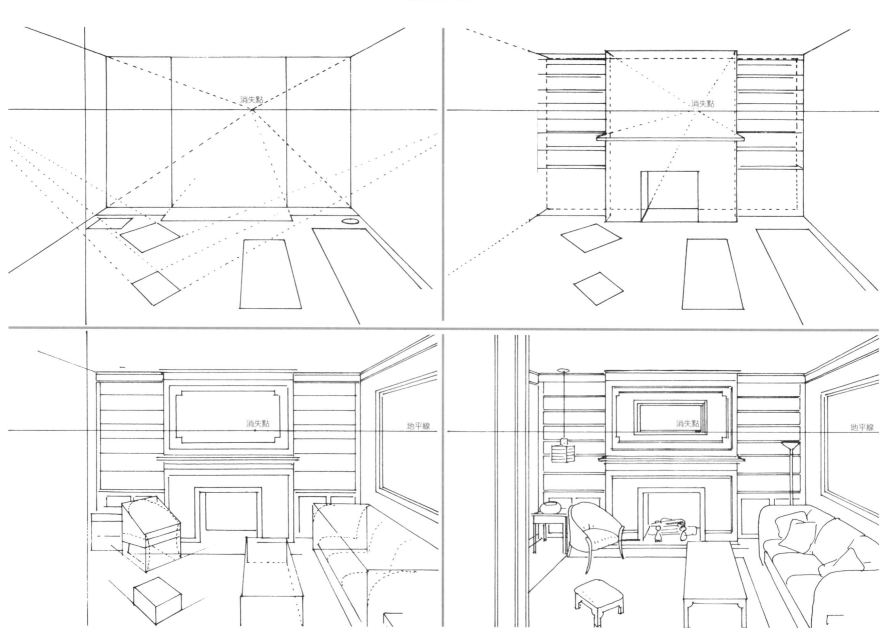

消失點

消失點

消失點　　　　地平線

消失點　　　　地平線

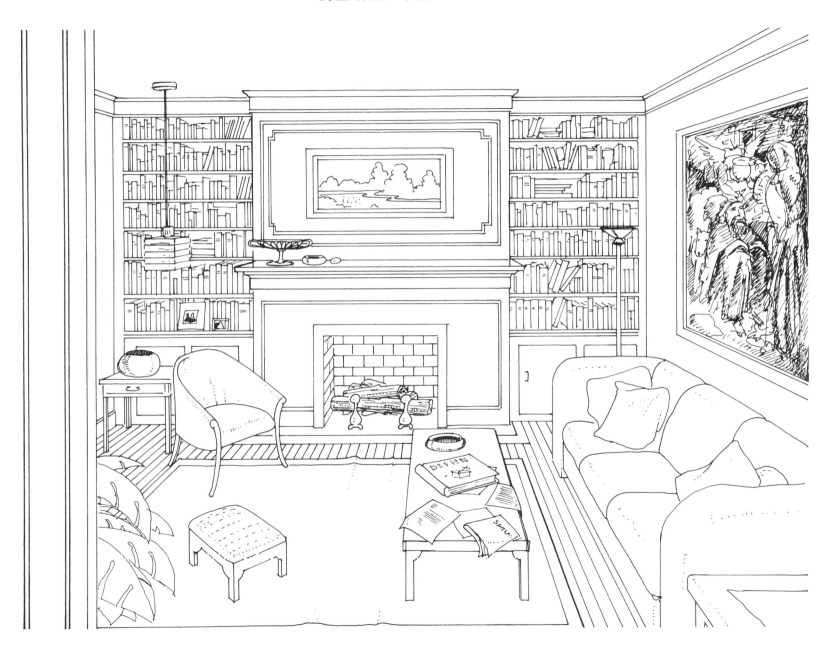

廚房

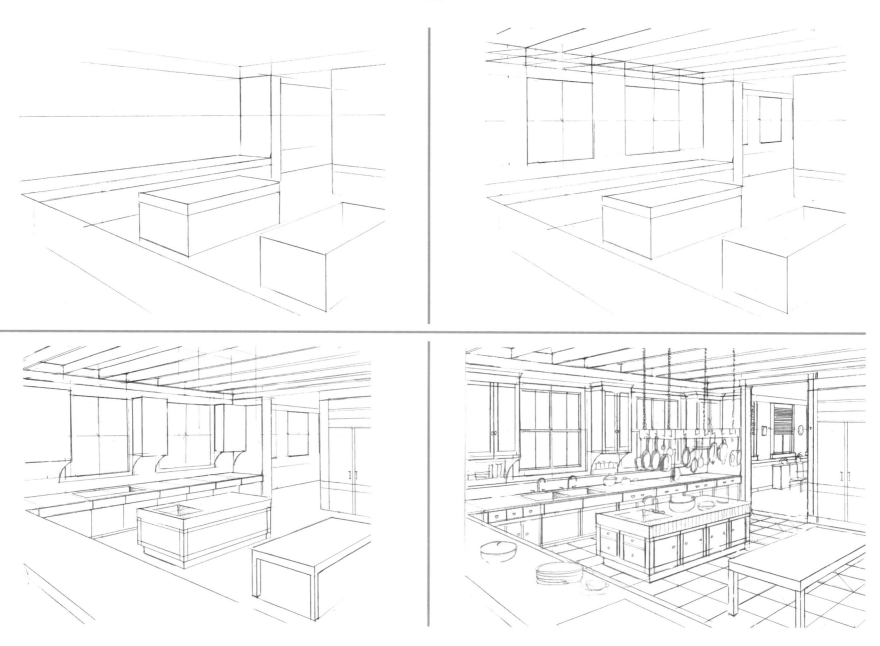

廚房（續）

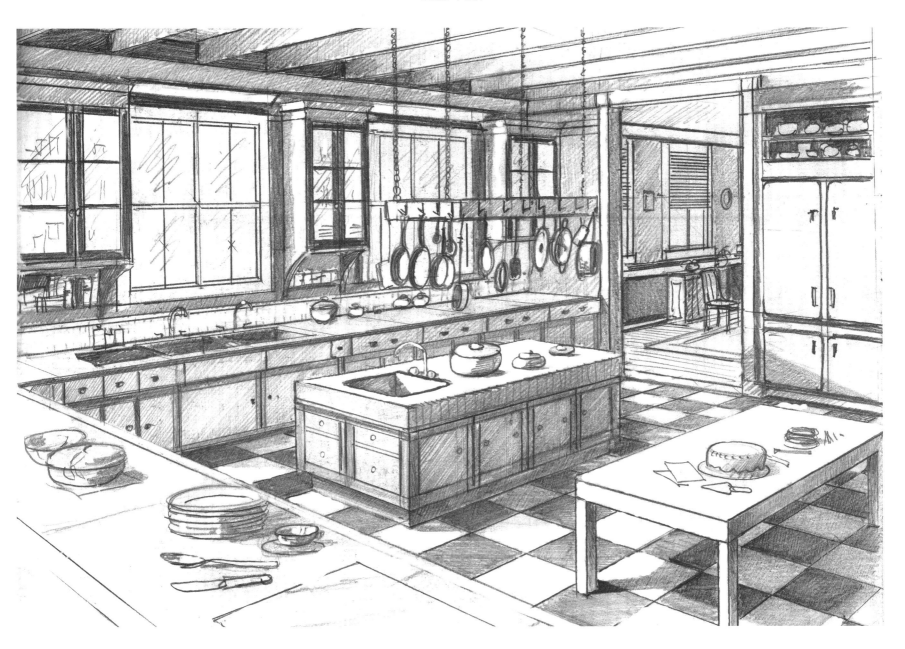

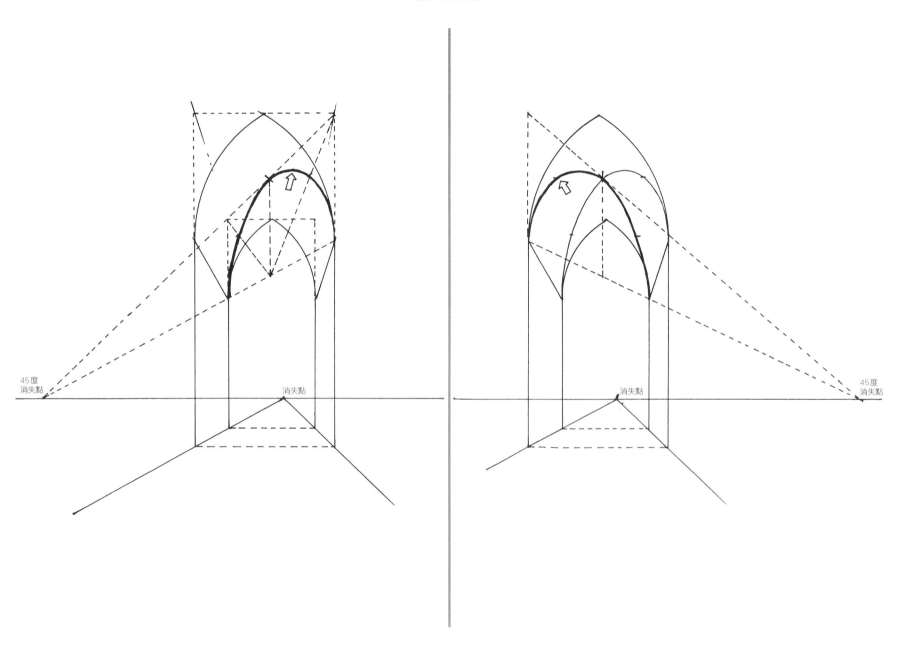

45度
消失點

消失點

消失點

45度
消失點

教堂的內部（續）

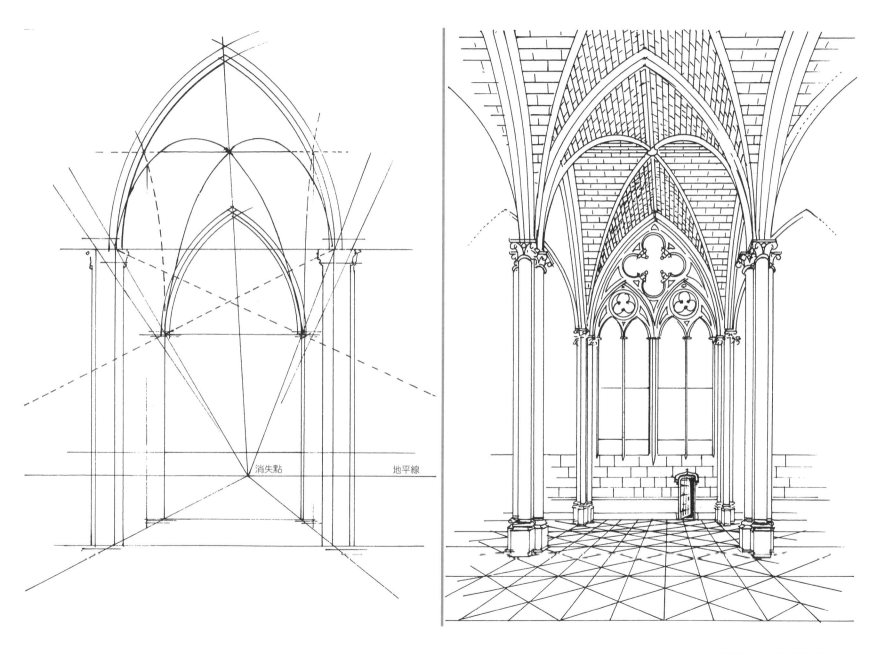

消失點　　　　　　地平線

中庭

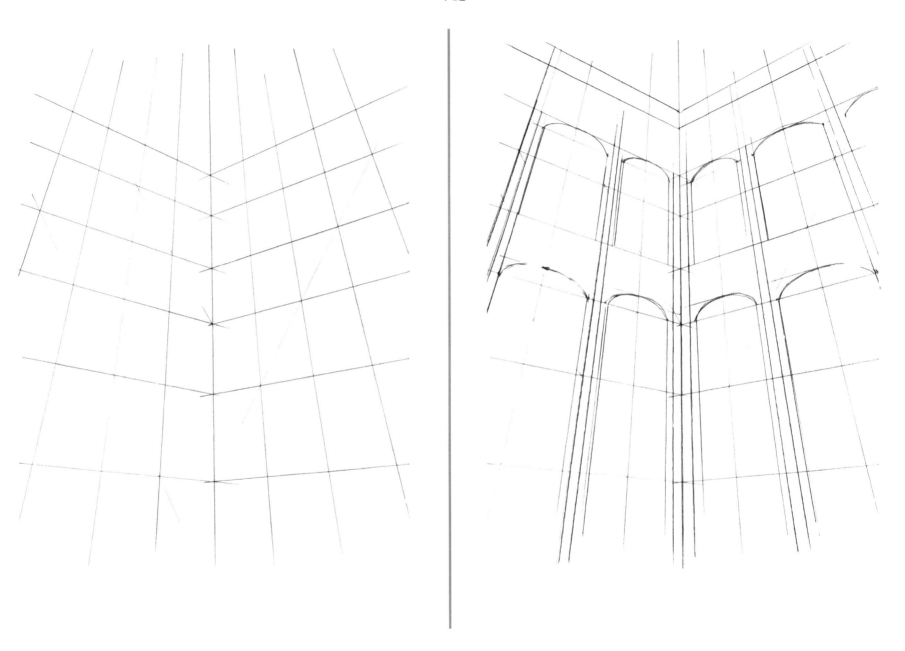

中庭（續）

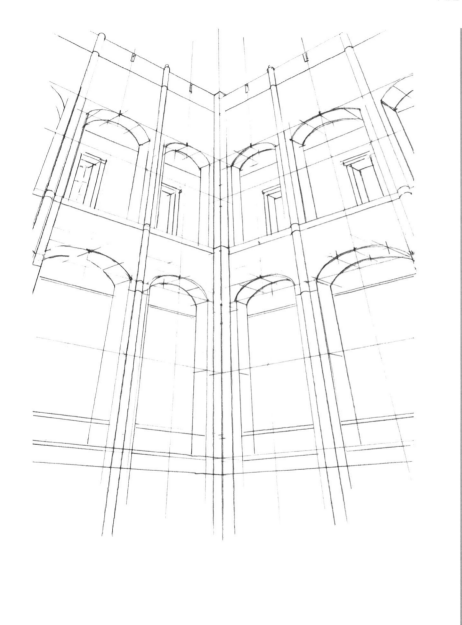

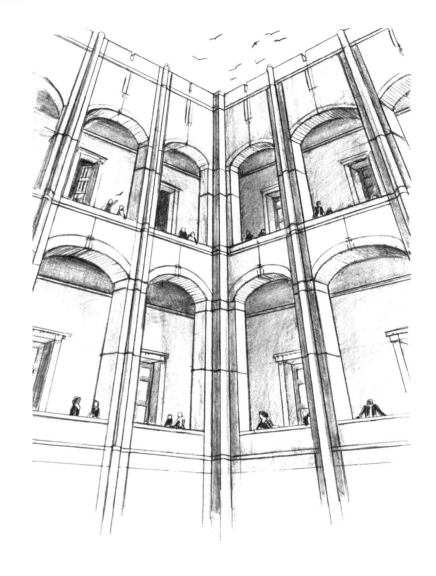

城市景觀1

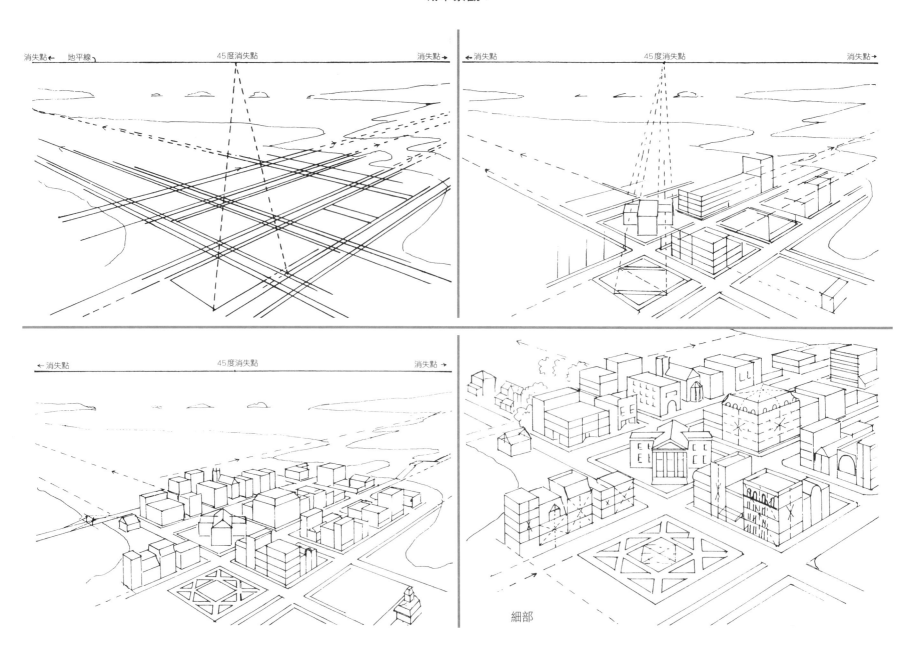

消失點← 地平線 45度消失點 消失點→

消失點← 45度消失點 消失點→

消失點← 45度消失點 消失點→

細部

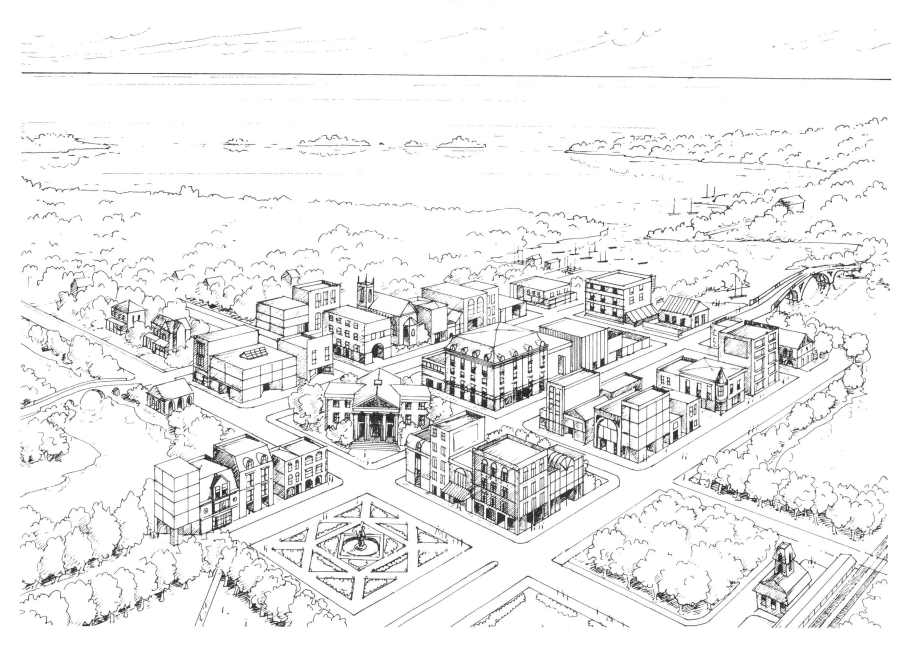

城市景觀2

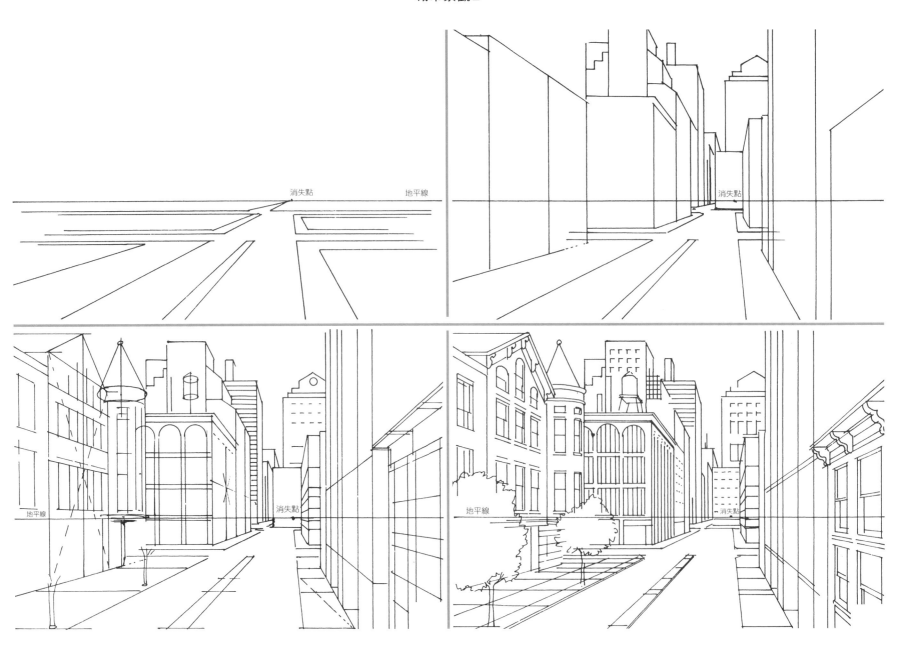

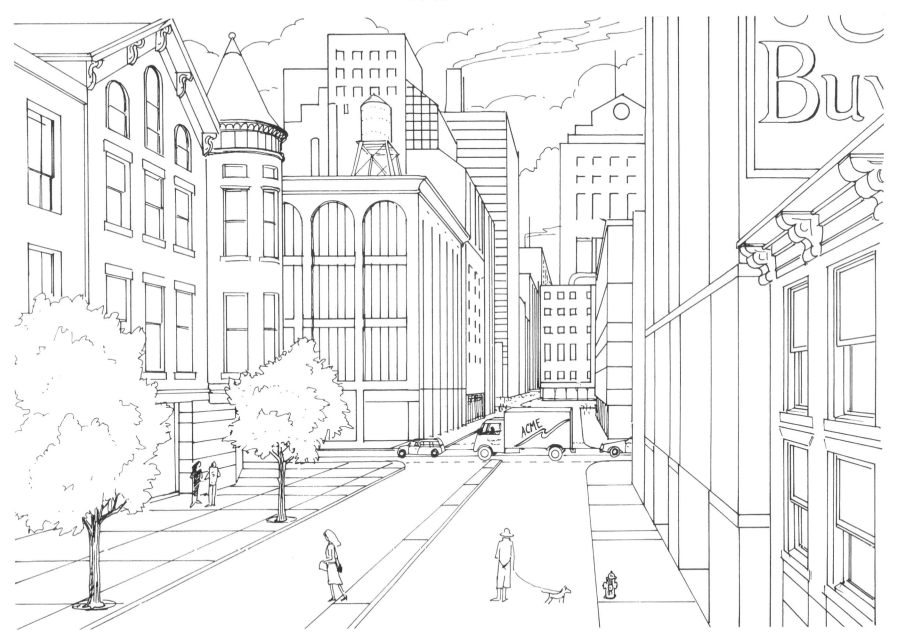

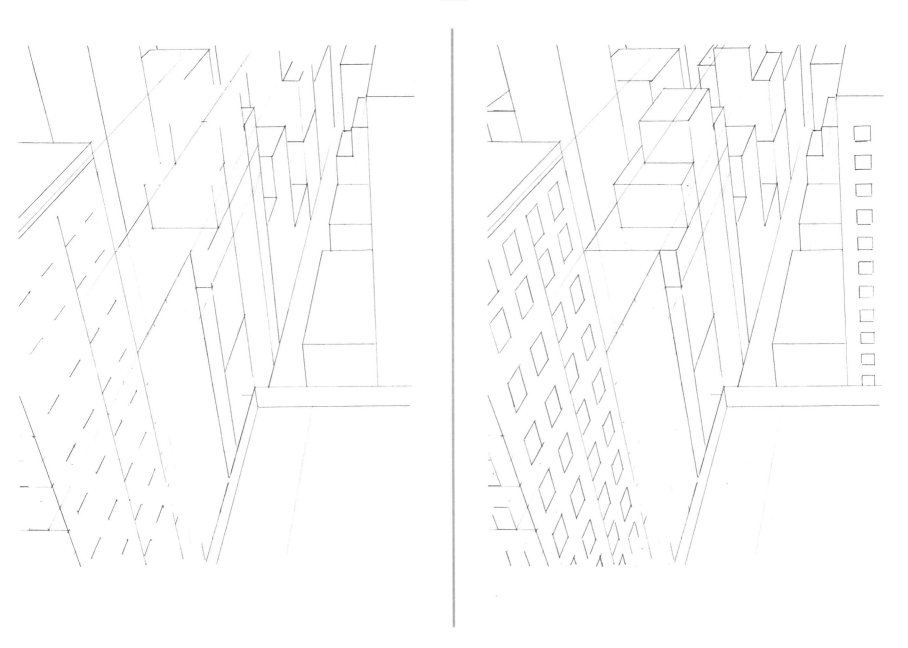

屋頂（續）

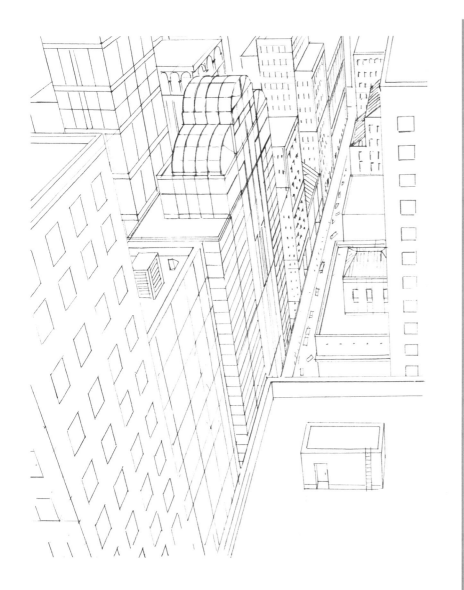

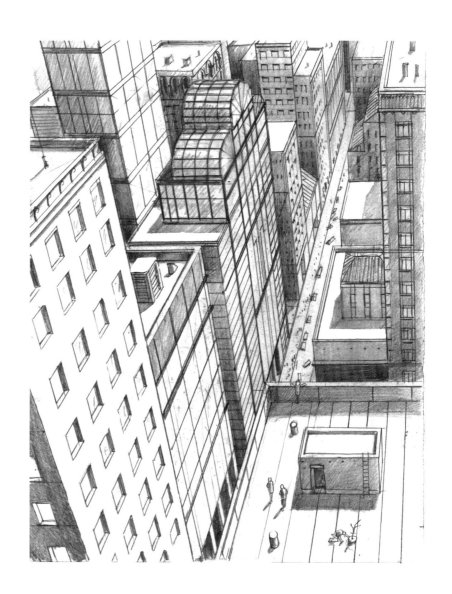

螺旋樓梯

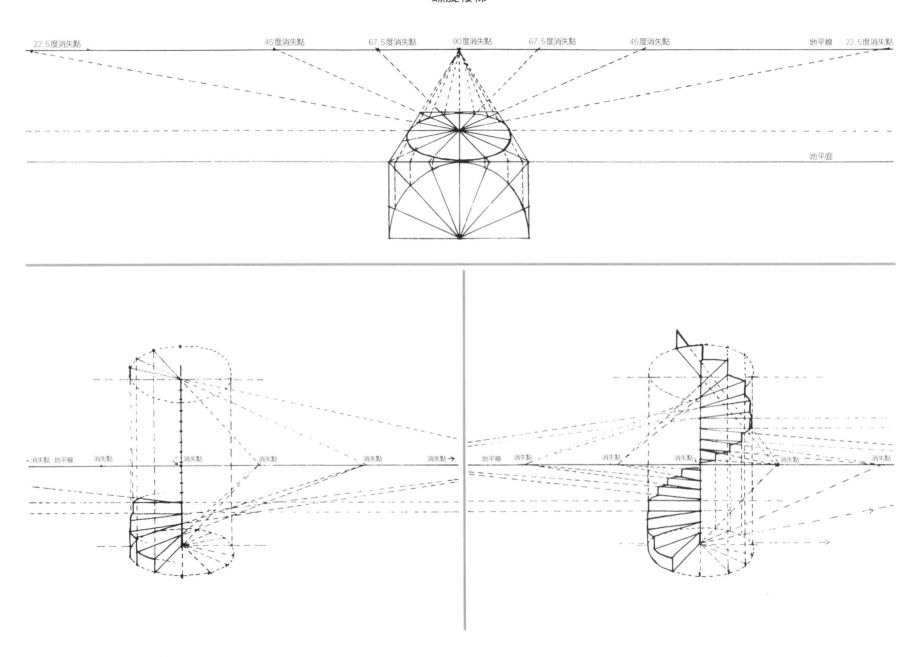

螺旋樓梯（續）

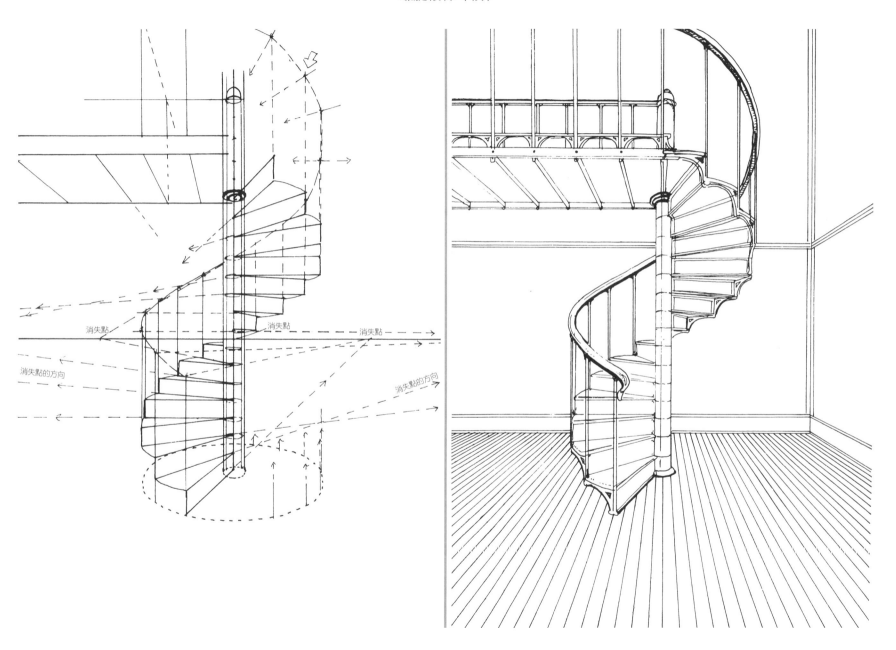

消失點

消失點

消失點

消失點的方向

消失點的方向

腳踏車

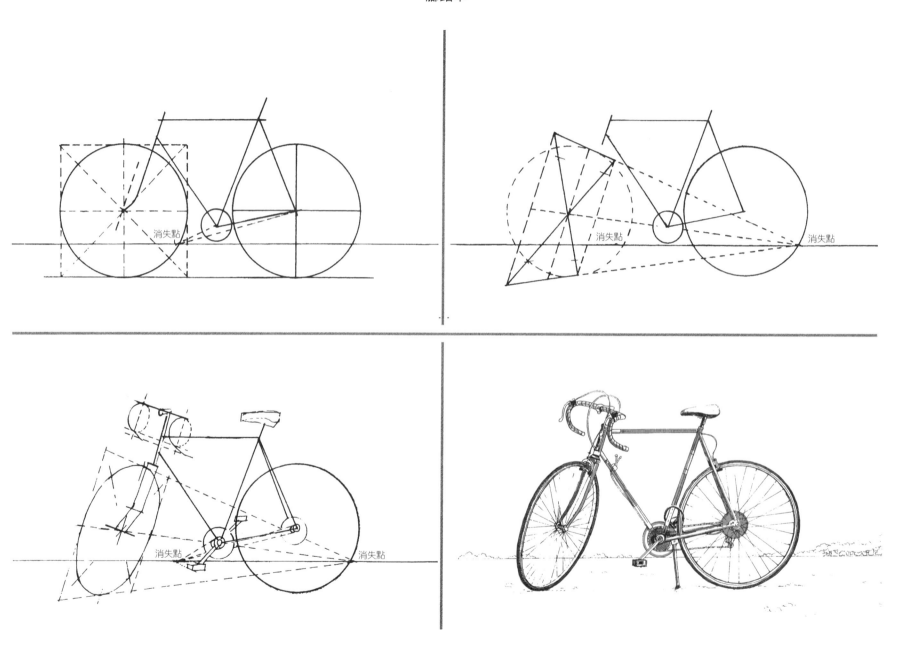

消失點　消失點

消失點　消失點

消失點　消失點

機車

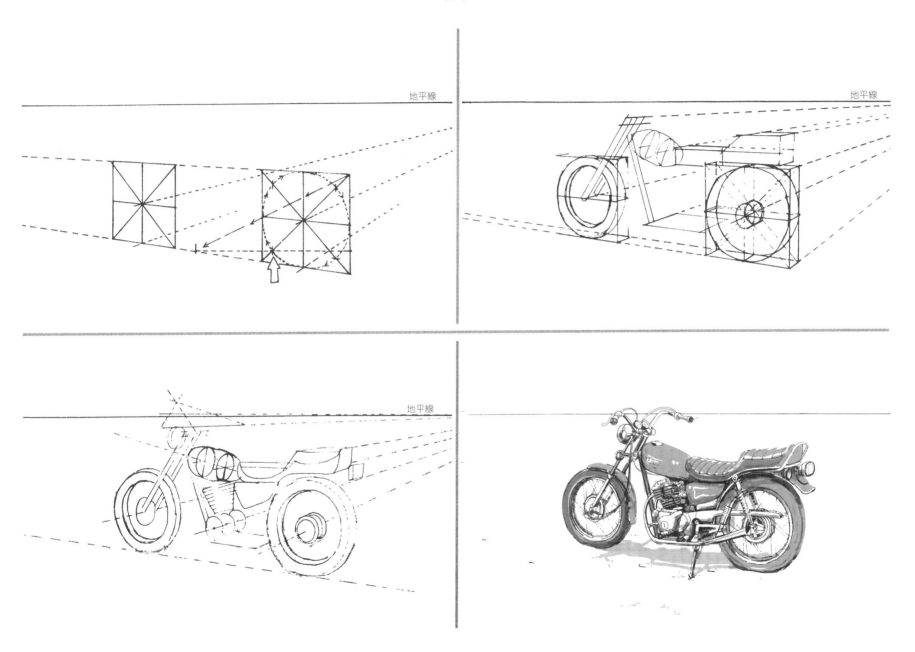

經典款汽車

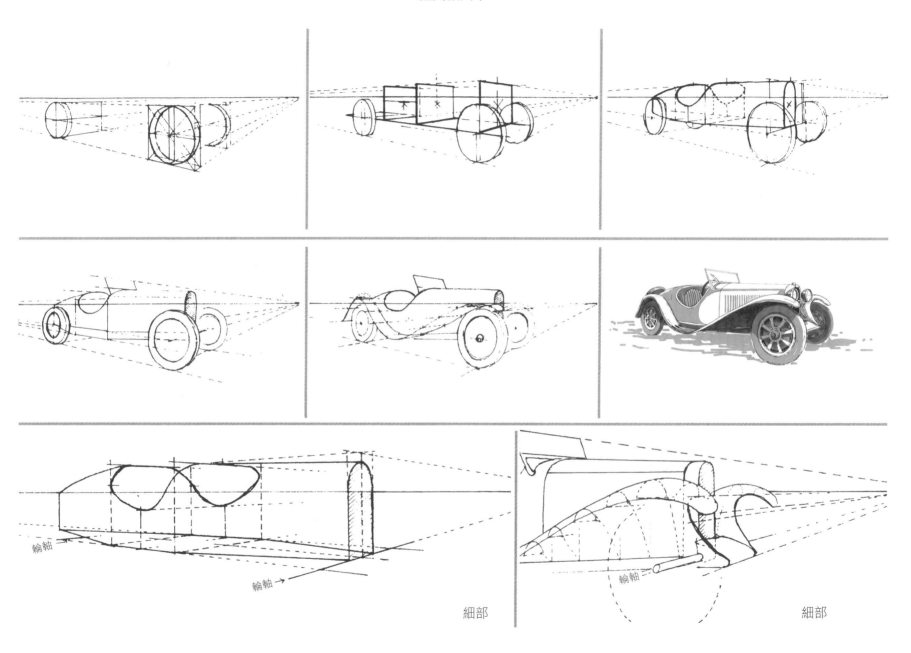

輪軸

輪軸 →

輪軸

細部

細部

現代款汽車

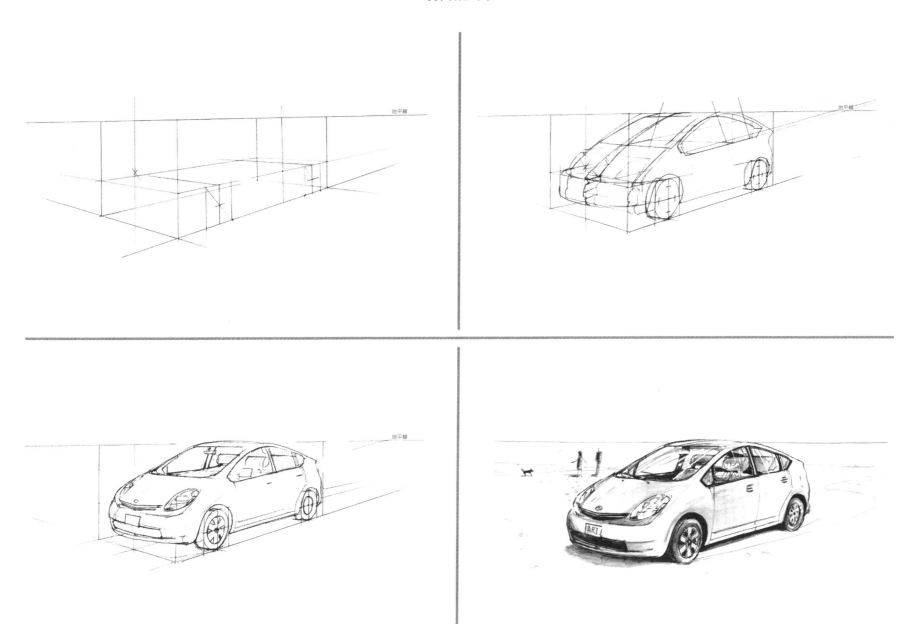

船隻外殼

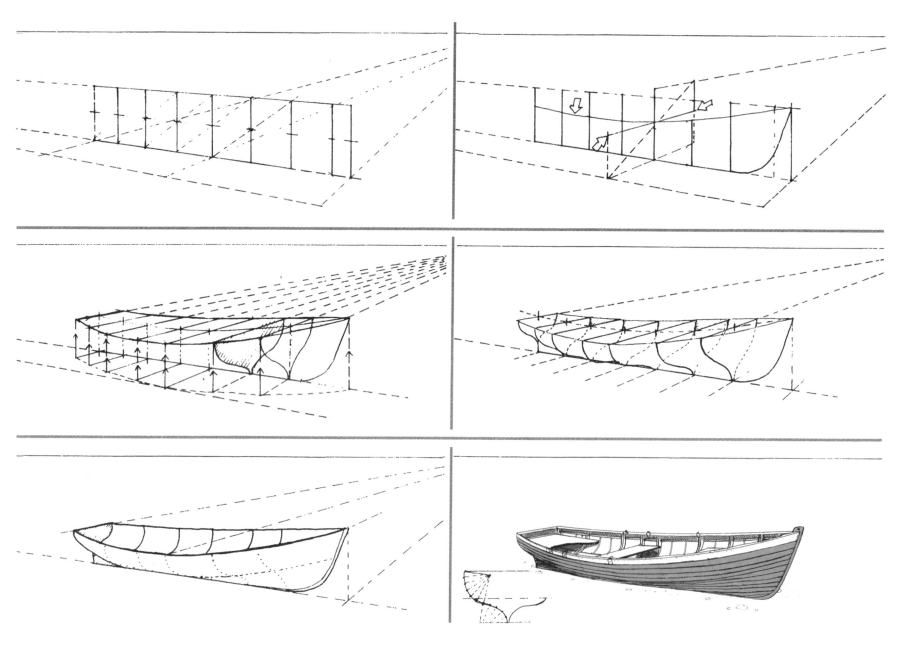

飛機

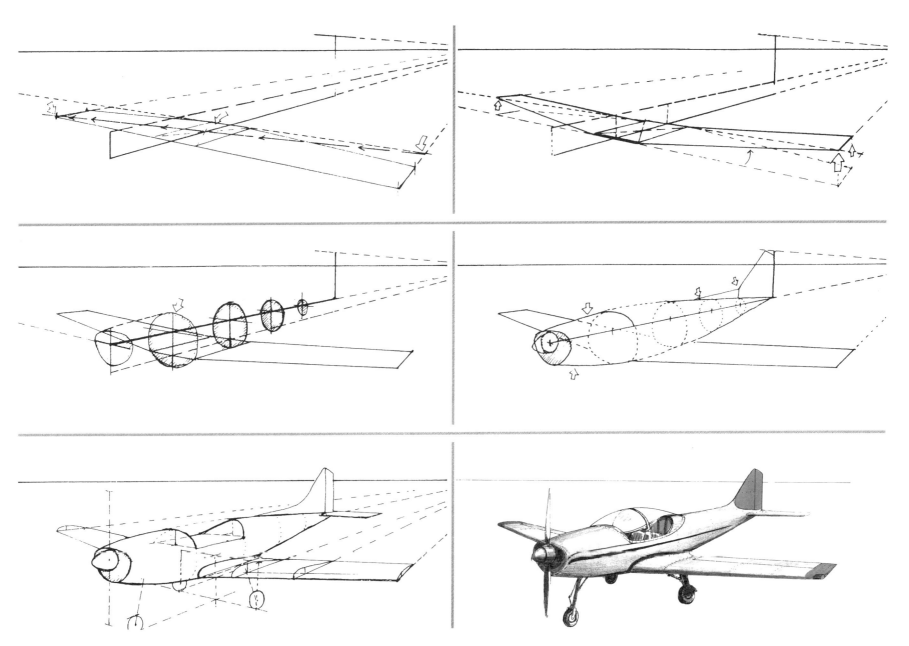

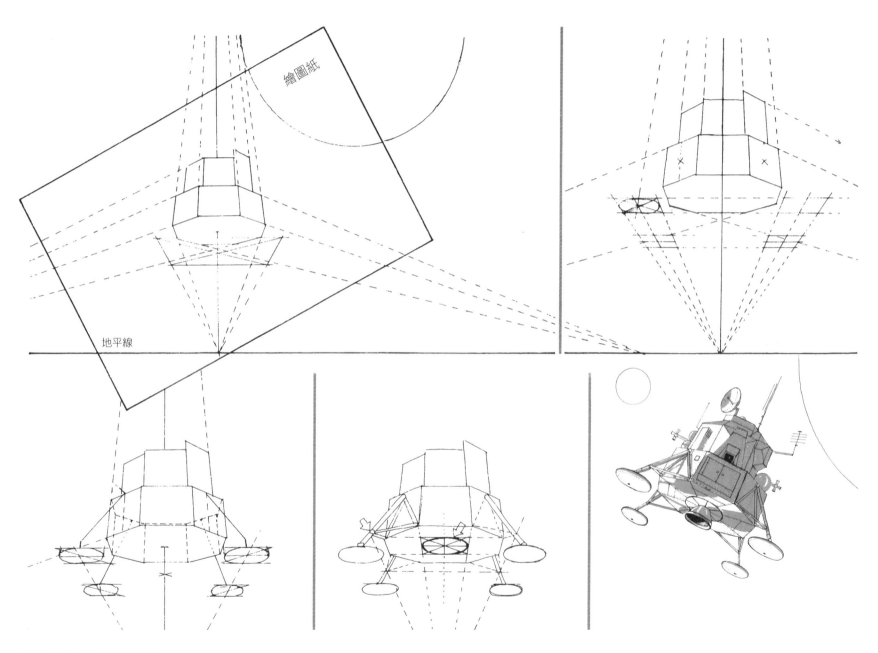

繪圖紙

地平線

雙桅縱帆船

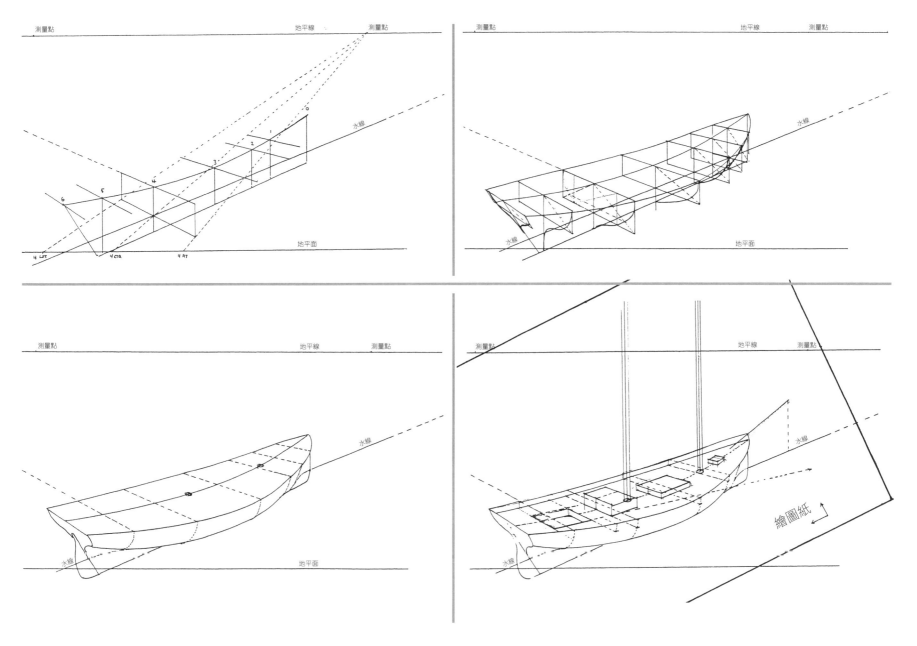

測量點　　　　　　　　　　　地平線　測量點

水線

地平面

測量點　　　　　　　　　　　地平線　測量點

水線

水線

地平面

測量點　　　　　　　　　　　地平線　測量點

水線

水線

地平面

測量點　　　　　　　　　　　地平線　測量點

水線

水線

繪圖紙

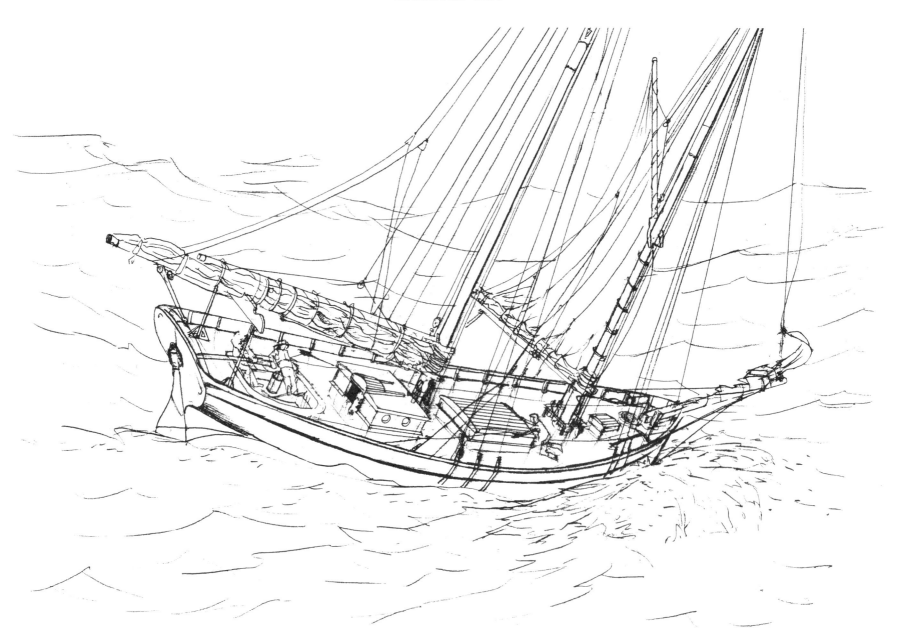

地景

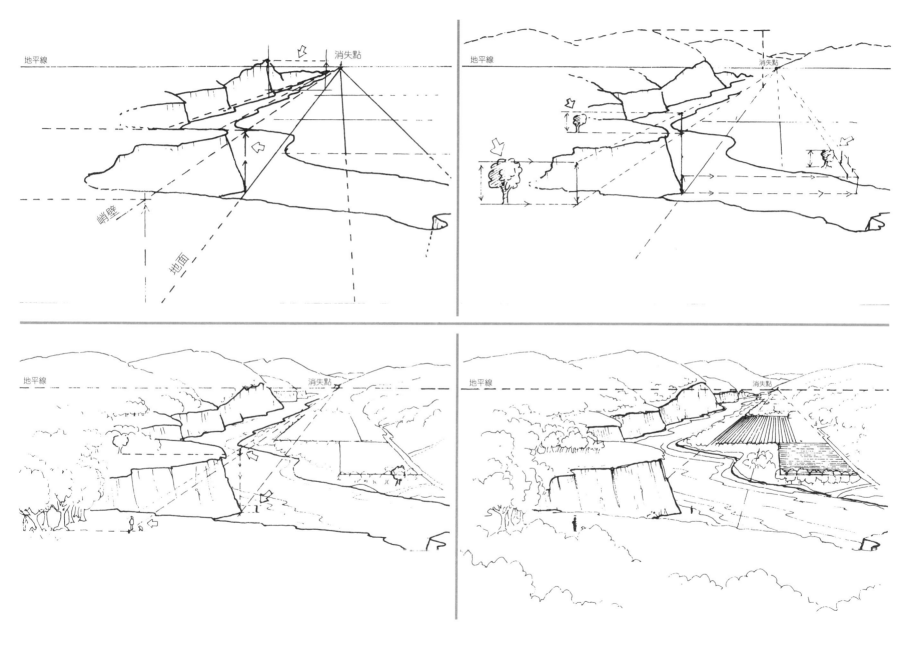

地景（續）

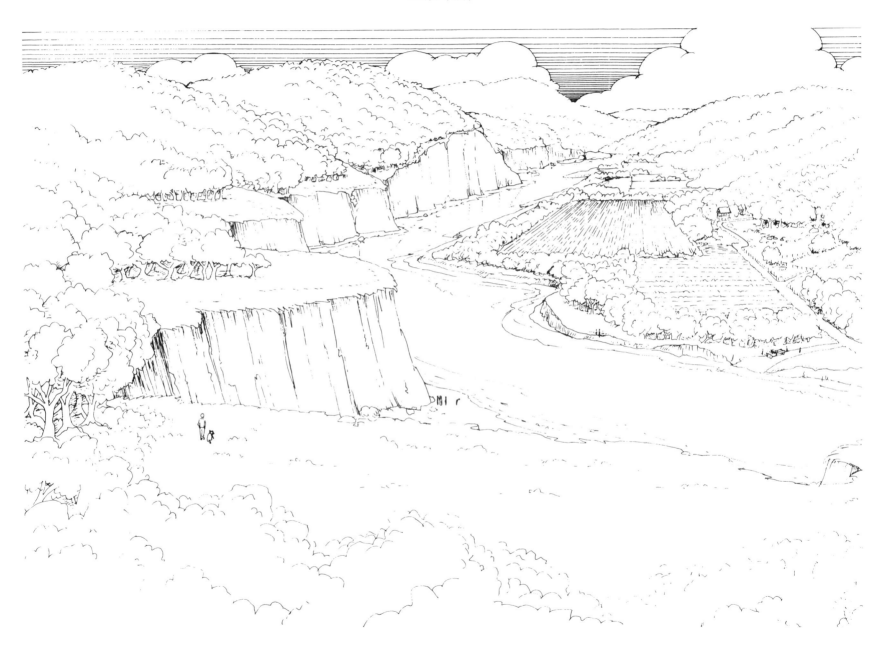

天井拱門

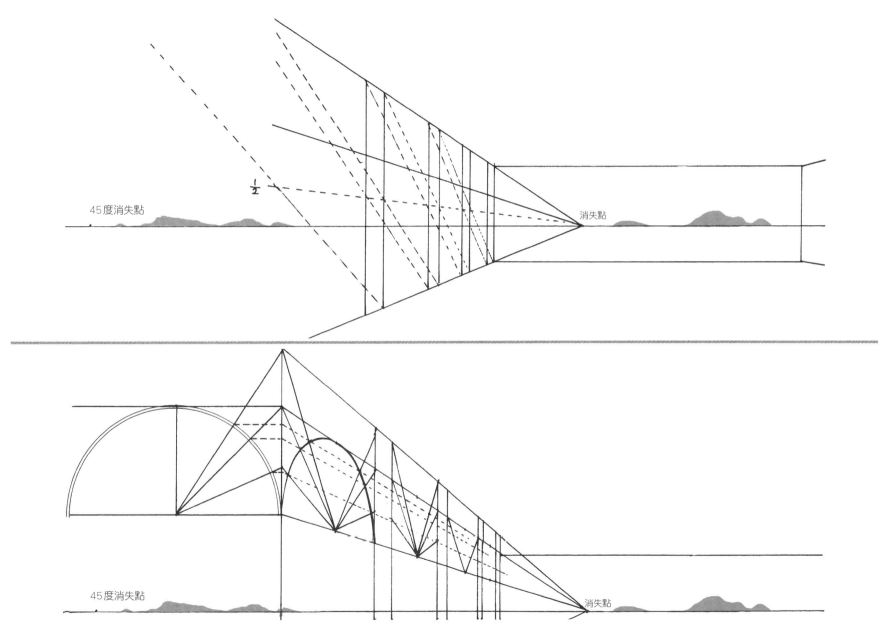

$\frac{1}{2}$

45度消失點　　　　　　　　　　　　　　　　　消失點

45度消失點　　　　　　　　　　　　　　　　　消失點

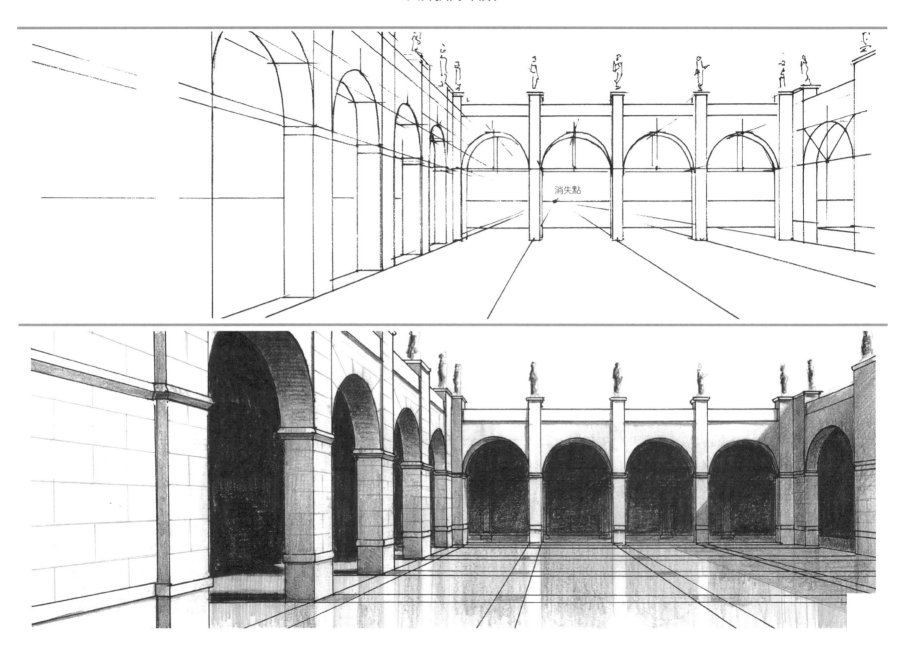

消失點

平行投影透視圖

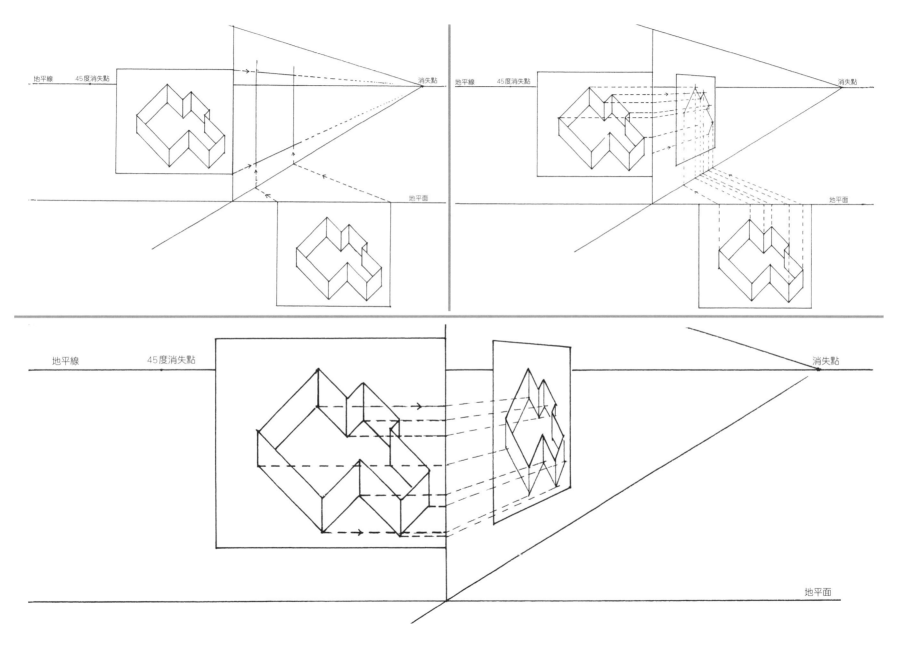

遊艇俱樂部

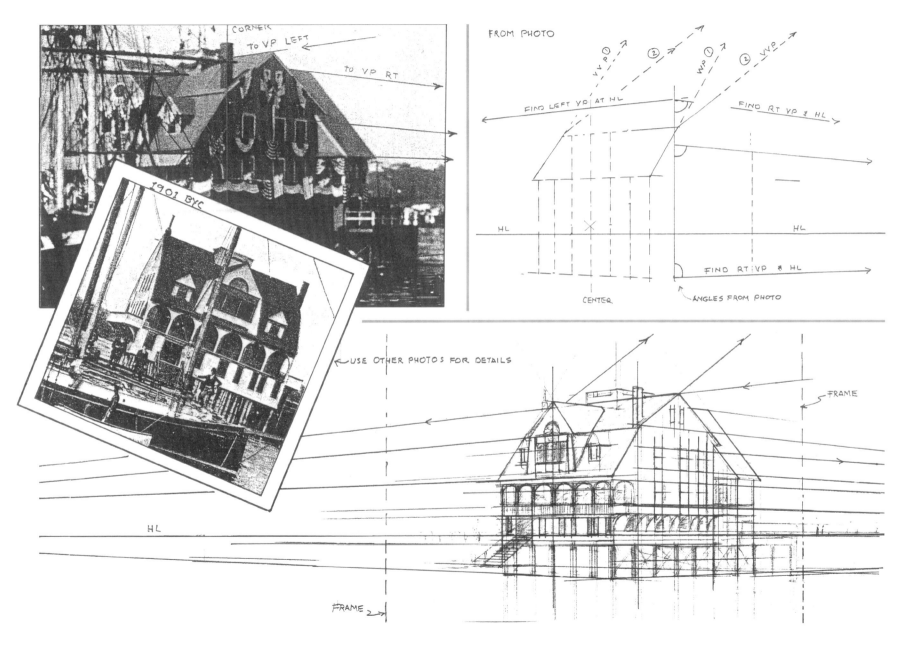

遊艇俱樂部（續）

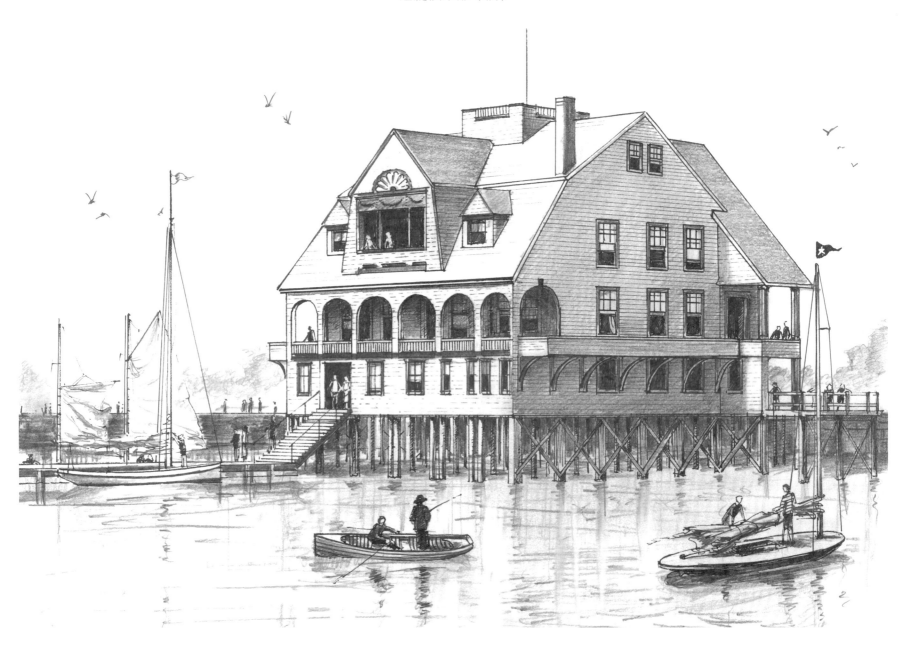

會議中心的外觀

會議中心的外觀（續）

戶外雕像

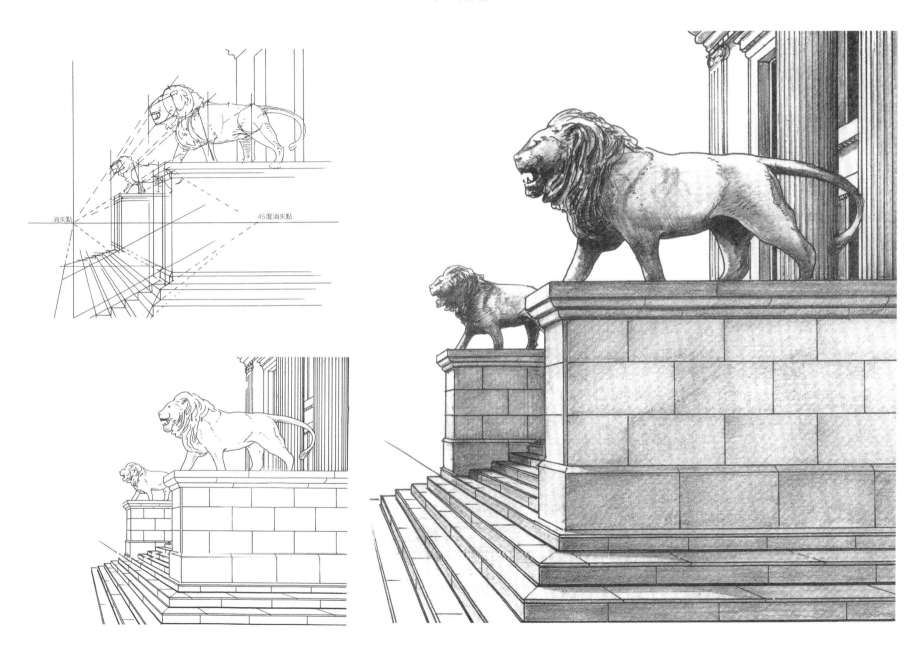

消失點

45度消失點

博物館的內部

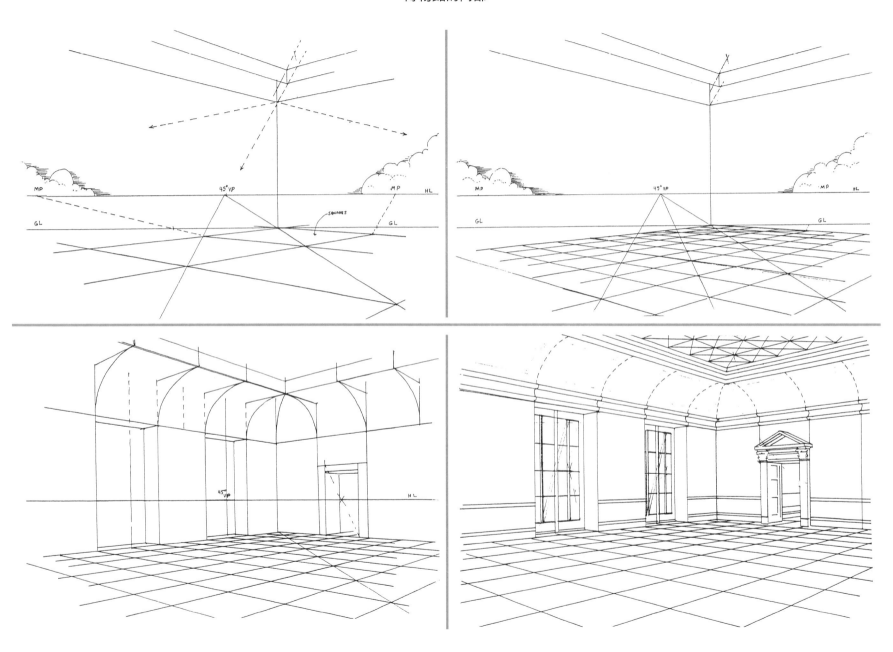

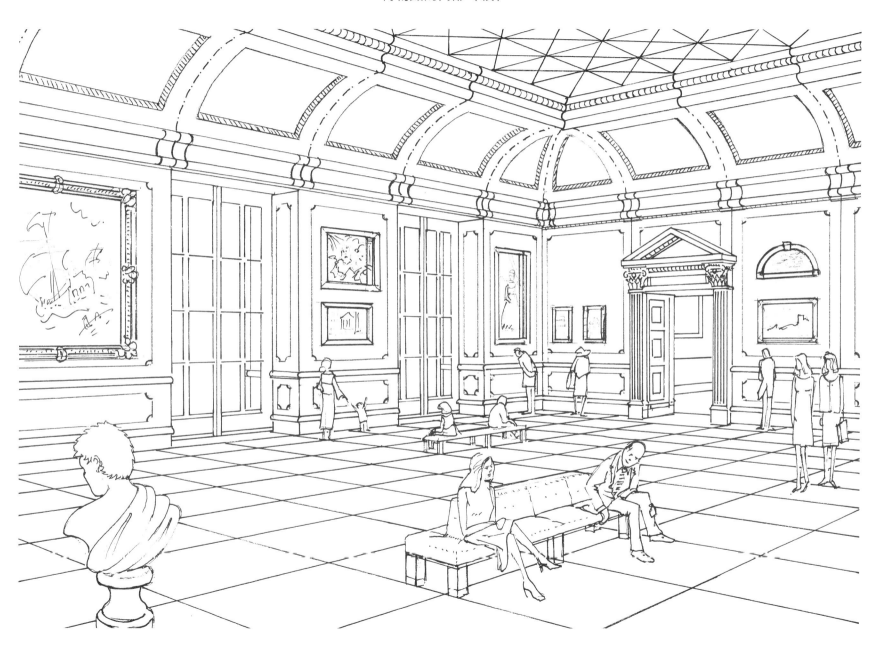

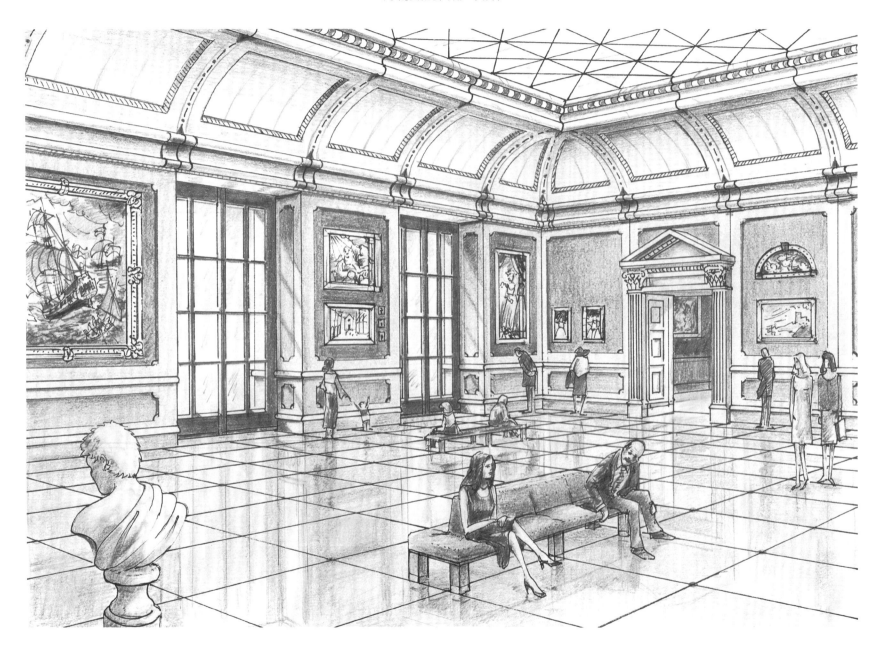

附錄 B：透視圖的學習和教學說明

　　《透視圖經典教程》的起點，來自於長期教導藝術、設計和建築系大學生透視圖課程的經驗。這本書同時用於入門與進階課程，大多數內容可以合理地在一個學期內教完——即三學分、十五週的課程。以下介紹的課程跟書籍內容一樣，設計得從一般到特定、從簡單到複雜。評量包括迅速視覺化的練習、素描本計畫和課堂作業，以及每兩週繳交一次的總結繪圖作業。

建議的授課大綱

第一週　　介紹與概論。課堂作業：視覺／觀察（請參考最後一頁的「工具、素材與輔助設備」）。第一章。

第二週　　觀察實景畫透視圖。課堂作業：內部與外觀。第二章。
　　　　　交第一項作業：生活周遭的外觀

第三週　　平面圖、立面圖和平行投影。課堂作業：測量真正的物體，畫出平面圖和立面圖。第三章。

第四週　　建構透視圖。課堂作業：從平面圖繪製單點透視圖。第四章。
　　　　　交第二項作業：測量平面圖和斜角

第五週　　建構透視圖。課堂作業：從平面圖繪製兩點透視圖。第四章。

第六週　　建構透視空間。課堂作業：建構格線／利用測量點。第四章。
　　　　　交第三項作業：從平面圖繪製內部和外觀的透視圖

第七週　　幾何工具、傾斜平面。課堂作業：工具、斜面、屋頂和細節。第五章、第六章。
　　　　　交第四項作業：建築外觀／屋頂的細節

第八週　　圓形和圓弧形狀。課堂作業：圓柱體、圓頂和拱門。第七章。

第九週　　複雜的圓弧形狀。課堂作業：船隻外殼／汽車／其他。第七章。
　　　　　交第五項作業：曲線、拱門／船殼

第十週　　陰影與著色。課堂作業：陰影的幾何／基本著色。第八章和第十一章。

第十一週　反射。課堂作業：鏡面的幾何。第八章和第十一章。
　　　　　交第六項作業：建築的陰影

第十二週　透視圖裡的人像比例。課堂作業：結構的基本比例。第十章。

第十三週　介紹電腦輔助設計。課堂作業：基本3D建模示範。第十二章。
　　　　　交第七項作業：有人像和家具的內部空間

第十四週　黑色、白色和彩色的著色問題。課堂作業：用彩色鉛筆／麥克筆做練習。第十一章。

第十五週　回顧與最終評論
　　　　　交第八項作業：完整著色的透視圖

課程內容

　一般而言，課程內容分成兩個部分：（1）講授、示範、練習新的內容；（2）練習迅速視覺化。

講授、示範、練習新的內容

　許多畫室課的長度傾向設定為兩小時。每堂課大半將時間留給介紹新的內容與課堂練習。

　關於課程內容的性質，一方面應該致力於建立學生的自信，另一方面則培養發現新事物的能力。關鍵是找到正確的步調，從簡單移往更複雜的繪圖。與此同時，有個重要心態是將課題看待成實驗與探索，而非僅限於接收資訊。

　透過協助示範概念或想法，鼓勵學生參與是非常有效的作法，尤其在入門階段更是如此。可以將幻燈片投影到黑板上，讓學生在照片裡尋找地平線和消失點。三乘五吋的挖空紙板，可以用來展示視錐角。攝影機與螢幕、或者簡單的透視裝置（附有玻璃視窗與觀測點）可以省去數小時的口頭說明。

　在課堂上練習很關鍵。因此，務必將課堂作業看待為「可丟棄的繪圖過程」，倘若學生過度恐懼犯錯，常會拖累學習進度。

　最後，因為透視圖是連貫的體系，每次介紹新內容時，應該簡短複習並加強需要應用到的基礎技能。

練習迅速視覺化

每一次課程期間中，通常在剛開始或結束時，給予學生時間緊湊的繪圖作業（十分鐘或更短），用意是增加警覺性，並且開發觀察和思考的新方式。藉由在解決問題時短暫製造人為壓力，常讓學生能更明確地察覺重要問題。若能引導得更像遊戲、而非測驗，這些短練習十分有用，能在上課介紹之前，提早讓學生開始思考所設定的問題。迅速視覺化的練習不僅能讓學生意識到後續的授課內容，也是強化先前內容的極有效複習。

上述練習其中一個最有價值的方式，是用於空間的透視練習。舉例來說，可以定期要求學生觀察一個物體，接著從另一個人坐著的位置描繪，旋轉物體，再描繪從物體內部觀看的模樣。將迅速視覺化的練習無預警地安插在課堂中，如同電視廣告，有時是最有效且最最具刺激的作法。

作業

總結繪圖作業

總結繪圖作業的用意是要涵蓋前兩週講授的課堂內容。不像課堂上的學習過程或迅速視覺化練習，這些繪圖要以明確的專業標準悉心完成，目的是展現學生對於概念的掌握與執行技巧。這些畫在評量時占顯著比重，但是它們同樣是發展中的作品，在必要時學生有機會修改或重交。總結繪圖作業通常以十八乘二十四吋的素描紙繳交。

素描本計畫

素描本是鼓勵培養繪圖習慣的工具。素描本評估的是投入的精力，而非正確性或技能等等，而且也應鼓勵多元與實驗精神。透過素描本，鼓舞落入固定方式繪圖的學生嘗試新方向。素描本無須打分數，而是每個學期檢查數次，內容反映出的學生投入程度關乎最後的評分（請參考「評分」）。這項作業應以8½乘11吋的素描紙繳交，或是更便利的尺寸以鼓勵攜帶使用。

學習與評量

在語言學習時，願意冒險與犯錯的人可以說得愈來愈流利。繪圖的流暢也可藉由同樣方式達到。事實上，與再試一次的決心同等重要的，是提供容許錯誤的寬廣空間。具備如此心態後，發展出的評量方法不僅視犯錯為正向的學習策略，也將學習的最終責任轉移至學生身上，此歸屬較正確且最為有效。

評量的通過／重做制度

簡言之，所有需評分的作業，若非「通過」即為「重做」。通過代表授課者認為作業反映出適當的知識或技能期待。重做需同時給予指示，說明問題點與做什麼能讓這份作業通過。透過此制度，每項作業都成為學習的過程。假如有什麼需要修正，指出來，給予指導，接下來讓學生決定如何行動。

由於每位學生的起步程度不同，這項制度表達有些人需要更努力，有些人則否。需求、問題與責任依個人而異。

課程的最終給分（大多數制度的必要之惡）僅僅加總先前提及的「通過」數量，視為特定的分數。例如，八個通過＝A，六個通過＝B，以此類推。

為了進一步鼓勵學生負責任，在上課數週後，給學生一份「契約」，他們可藉此表達自己希望從課程中學到什麼。學生可以實際衡量自身願意投入的程度，以及換取的最終分數。很明顯地，為了「讓錢花得值得」應該在契約表明獲得A，但是在真實世界裡並非總是如此。選擇保持開放，可以改變心意，因為學期期間情況也許會生變，有時自信心提升，或者受到外力干擾。假如要學生對自己的學習負起責任，重點是時時讓他們知道，為了達成想要的結果必須做到哪些事。

透過這項制度，重做並非失敗，而是一次學習機會，要不要把握機會端視學生的選擇。即使學生選擇不從課程中獲取最大的價值，給分制度不干涉實際的學習過程。事實上，經驗證明，學生與老師間的關係更加誠實、正面、開放且更有效率。

契約

　　所有總結繪圖作業要依照順序繳交。作業必須在規定日期繳交才合格。所有的作業都可以重做與重交，多少次都可以，直到學期的最後一週。獲得「通過」的作業將結算至最終給分。

　　以八級分為例，下表顯示至少需完成的低標。

	A	B	C	D
完成的繪圖作業	8	6	4	2
素描本頁數	60	40	20	10
課堂參與和練習	X	X	X	X

分數 _____　簽名 _____

這份契約可以隨時修改與重新提交。

工具、素材與輔助設備

18吋透明直尺

製圖比例尺

量角器

30度／60度和45度三角尺

T型尺或平行儀製圖桌

圓規

紙膠帶或繪圖貼紙

2H至4B的
繪圖鉛筆與磨芯器

橡皮擦

擦線板

繪圖紙：18乘24吋的
　　　　素描紙與描圖紙

印刷用的單光牛皮紙

窗景卡：幫助測量實景的
　　　　　角度和尺寸

玻璃

透視器：具有可移動的瞄準器
　　　　　與投影面——從十五
　　　　　世紀開始使用。

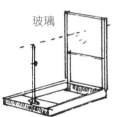

暗箱：從針孔將影像投影至箱內
　　　　壁上的黑暗箱子

幻燈片投影機：描繪照片、
　　　　　　　　角度等等

攝影機與螢幕：研究視覺
　　　　　　　　成像

電腦：多種用途

請注意：基本工具可以再補上原子筆、色鉛筆、麥克筆和多種繪圖用紙。